V
2643

V
23928

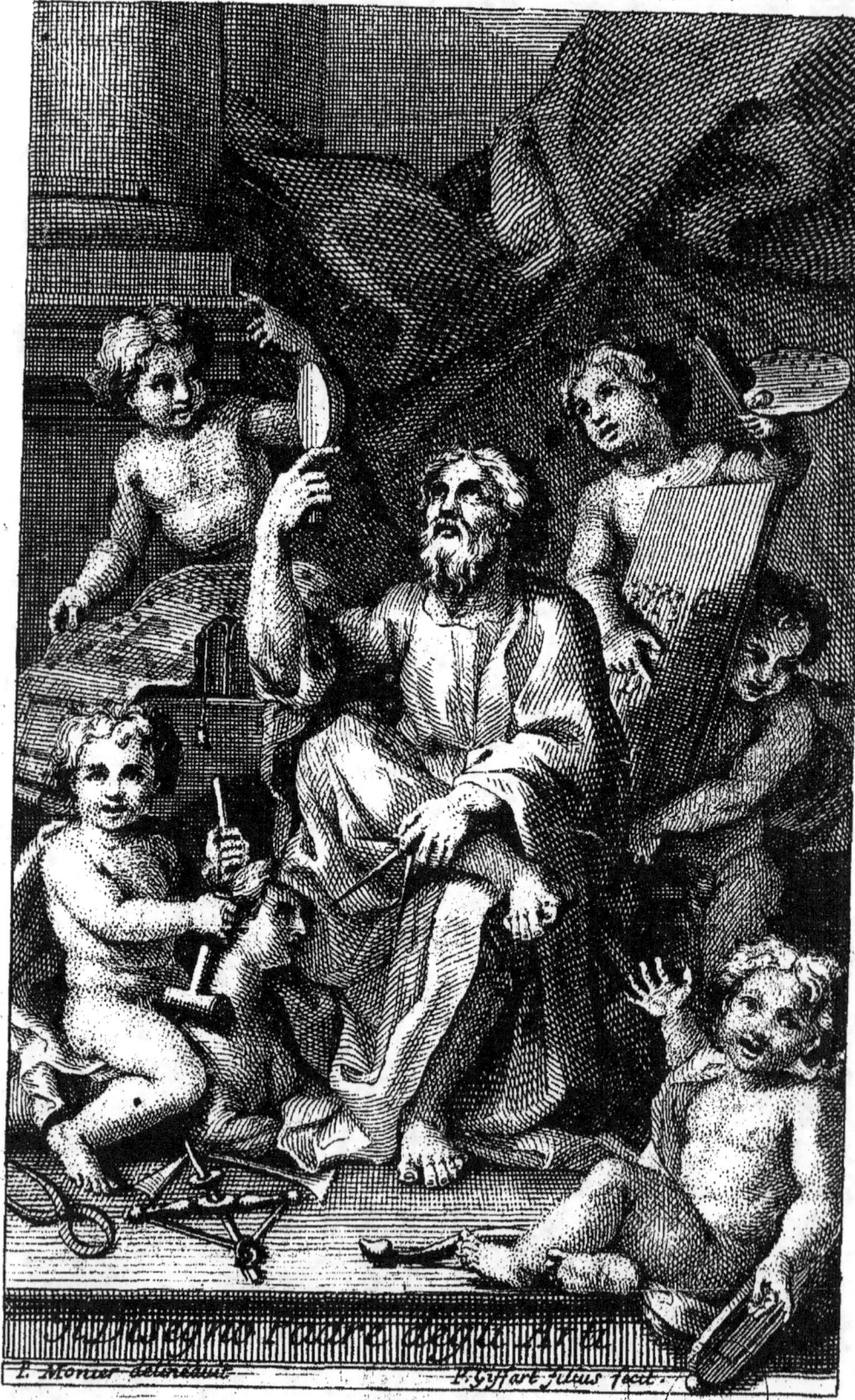

HISTOIRE DES ARTS

QUI ONT RAPORT AU DESSEIN,

DIVISÉE EN TROIS LIVRES

OÙ IL EST TRAITÉ DE SON ORIGINE, de son Progrés, de sa Chute, & de son Rétablissement. Ouvrage utile au public pour savoir ce qui s'est fait de plus considerable en tous les âges, dans la Peinture, la Sculture, l'Architecture & la Gravure ; & pour distinguer les bonnes manieres des mauvaises.

Par P. MONIER *Peintre du Roi & Professeur en l'Académie Roiale de Peinture & Sculture.*

A PARIS,

Chez PIERRE GIFFART, Libraire & Graveur du Roi, ruë S. Jacques à l'Image sainte Therese, vis-à-vis S. Yves.

M DC. LXXXXVIII.

Avec Privilege de Sa Majesté.

A MONSIEUR

LE MARQUIS DE VILACERF

SURINTENDANT des Bâtimens, Arts, & Manufactures de Sa Majesté.

ONSIEUR,

Le Dessein de la figure humaine est estimé avec justice le pre-

á ij

EPITRE.

mier de tous les Arts. Car il imite l'ouvrage le plus parfait de la Divinité : & auſſi pour y exceller il a falu que Dieu l'inſpirât ſouvent à ceux qui ont eu l'avantage de s'y rendre celebres. Les plus grans hommes de l'antiquité ont aimé & protegé avec ſoin un Art ſi noble, & l'ont fait monter à un haut degré de perfection.

Il a eu le même bonheur aprés ſa chute dans ſa renaiſſance, ſous pluſieurs de nos Rois, & particulierement ſous le Regne de LOUIS LE GRAND qui a donné le moien à ſes Sujets & aux Etrangers de ſe rendre habiles en ſon Roiaume, dans la Peinture, la Sculture & l'Ar-

… chitecture établissant à Paris, & à Rome, des Académies, où le merite des jeunes Eleves est animé par des prix, & recompensé par des pensions considerables.

Ces heureux moiens que les François ont eu de se rendre habiles aux Arts du Dessein, l[e]ur ont été principalement procure[z] par Monsieur Colbert, durant le tems de sa Surintendance: et c'est à lui que j'ai l'obligation d'avoir continué mes études dans la Peinture en Italie, aprés avoir reçu de sa main à l'Academie, le premier prix qui y ait été proposé par Sa Majesté.

Mais MONSIEUR comme votre apui & votre zele, ne

EPITRE.

sont pas moins favorables aux Arts qui dependent du Dessein, que les soins de cet illustre Ministre, & que vous êtes animé d'un même esprit, & d'un même sang: il est de mon devoir de vous presenter l'Histoire des Arts qui ont raport au Dessein qui traite de leur Origine & de leur Progrés, de leur Chute, & de leur Rétablissement. Ces matieres ont servi de sujets à des Conferences dans l'Académie, où j'ai eu le bonheur d'être quelquefois honoré de vôtre presence, & cela me fait esperer que vous agrerez ce petit Ouvrage, d'autant plus volontiers qu'il n'a pour but que de donner de nouvelles lumieres pour continüer avec plus de suc-

EPITRE.

cés mes Leçons à nos Eleves, & s'il a quelque chose de bon, c'est à vous, MONSIEUR, que l'on en a la premiere obligation. Car à peine eûtes-vous accepté la protection de nôtre Académie, que vous y fîtes renaître l'amour qu'on doit avoir pour l'instruction de la jeunesse, vous donnâtes ordre de n'y point discontinüer les Conferences de chaque mois, les leçons d'Anatomie, celles de Geometrie, & de Perspective. Et ce qui doit encore porter les Academiciens à tâcher de faire fleurir avec plus d'éclat leur illustre Corps, c'est cette protection continüelle dont vous les honnorez qui ne se lasse point de leur obtenir tous les jours de

ã iiij

EPITRE.

nouvelles graces que Sa Majesté vous accorde si favorablement.

Vos soins ne se bornent pas seulement au tems present, votre generosité va même jusqu'à obtenir du Roi le paiement de ce qui étoit deu à ceux qui ont travaillé sous la Surintendance des Ministres vos Predecesseurs, dont j'en ai ressenti les effets.

Ce sont MONSIEUR, des actions dignes de votre grandeur d'Ame que la posterité ne poura jamais assés loüer, ni estimer. Aprés tant de bienfaits, pouvons-nous travailler avec trop d'ardeur à la perfection du Dessein, puisque son Excellence n'étant point bornée, il faut qu'elle imite la belle nature pour y arriver.

EPITRE.

C'est là, MONSIEUR, l'ardente passion de celui qui voudroit de tout son cœur vous pouvoir donner des marques sensibles de sa reconnoissance, & qui est avec un profond respect,

MONSIEUR,

Vôtre tres-humble, & tres-obeïssant Serviteur
P. MONIER.

PREFACE.

DE toutes les productions dont l'imagination favorisée de la main, puisse être capable, il n'y en a point de si excelentes que celles des Arts qui ont raport au Dessein. C'est le jugement qu'en ont fait les anciens Grecs. Il les ont mises au rang des Arts Liberaux, & elles en furent si estimées qu'il étoit défendu aux esclaves d'aprendre la Peinture, la Sculture, & l'Architecture. Il n'y avoit en effet que les personnes libres, & nobles qui

PREFACE.

pussent avoir l'honneur de les excercer : les Princes mêmes se faisoient une gloire de les pratiquer.

Les Romains qui s'éforcerent d'imiter les Grecs dans la perfection des Arts en userent de même : car on vit des Consuls, & des Empereurs s'y emploier avec plaisir. Et ces Arts se maintinrent à un haut degré d'excelence, tandis que l'Empire fut en son éclat ; mais ils commencerent à décliner lors que cet Empire devint la proie de plusieurs tirans qui causerent sa décadence. La Peinture, la Sculture, & l'Architecture eurent un semblable destin, parce qu'elles perdirent

PREFACE.

l'apui, & l'eſtime que les premiers Empereurs leur avoient acordez, & tomberent enfin dans la mauvaiſe maniere, que depuis on nomma Gotique, ou barbare. Enſuite ces Arts reprirent une nouvelle vigueur par la protection des Princes, des Republiques, & l'aplication des beaux Eſprits qui les étudierent.

L'eſtime, & l'amour que l'on a toûjours eües pour ces trois illuſtres Profeſſions, n'ont pas été ſans fondement, parce qu'à la faveur de leurs beaux Ouvrages elles donnent de la ſatisfaction aux perſonnes d'eſprit, & il n'y a rien qui contribüe davantage à faire écla-

PREFACE.

ter la gloire des Princes que les productions du Deſſein. En effet les fameux Edifices des Egiptiens, des Grecs & des Romains, éterniſerent la mémoire des hommes celebres, pour la gloire deſquels ces admirables Bâtimens furent conſtruits: ils ſont auſſi des témoins irreprochables des victoires que les grans Capitaines remporterent ſur les autres Nations.

De ſi éclatans témoignages ſont plus autentiques que toutes les Hiſtoires, puiſque ſans paſſion ils repreſentent la verité des choſes que nous marquent tous ces anciens bâtimens conſtruits par l'Art du Deſſein: c'eſt encore par ſon

PREFACE.

moien qu'on fait les Medailles, elles servent à confirmer les faits Historiques les plus douteux : elles expriment les actions des Heros, & les font passer à la Posterité.

On peut ajoûter à ces avantages celui de l'Architecture Militaire, qui tire ses principes de cet Art, & qui est tres-importante pour la sureté des viles, & la défense des Roiaumes.

Si les Princes ont si utilement emploié les Arts du Dessein pour l'ornement, & la seureté de leurs Etats, ces mêmes Arts n'ont pas été moins utiles à l'avantage de la Religion. Les Païens firent la princi-

PREFACE.

pale partie de leur Culte par les diverses figures qu'ils donnoient à leurs Temples, & selon les Divinitez qu'ils vouloient qu'on y adorât. On a même depuis fait servir plusieurs de ces Temples₁ à l'adoration du vrai Dieu. Mais ceux qui furent bâtis en faveur de la Religion Crétienne surpassent ces anciens Temples : & cela se voit dans plusieurs endroits, & principalement à

1. A Rome plusieurs Papes prirent avec la permission des Empereurs de Constantinople quelques Temples des Gentils, & ils en firent des Eglises Crétiennes, comme celui du Panteon, qui est aujourd'hui l'Eglise de Nôtre-Dame de la Rotonde, celui de Romulus, dedié à saint Côme & saint Damien, & celui de Baccus, qu'on apelle à present saint Etienne le Rond.

saint

PREFACE.

saint Pierre de Rome, le plus grand Temple qu'on ait jamais vû.

Les Eglises sont ornées de Statuës, de bas-reliefs, & de Peintures afin de representer les Misteres de nôtre Religion, & les Martires des Saints.

Ces sujets traitez par d'habiles Peintres, & d'habiles Sculteurs peuvent faire beaucoup plus d'impression sur l'Esprit des Peuples, que tout ce qu'on pouvoit leur dire. C'est la pensée de saint Gregoire de Nisse, & de plusieurs autres grans personnages, qui à la vûë de ces Peintures, & de ces Sculures furent vivement touchez.

Aussi voit-on que la nature

PREFACE.

qui tend sans cesse à ce qui lui est le plus propre, a enseigné aux hommes le Dessein avant qu'ils eussent trouvé des caracteres pour écrire. Cette verité se prouve par les figures Historiques des Egiptiens, gravées sur des pierres, comme nous les voions à leurs Obelisques. Car ces manieres de Lettres ne sont que des Desseins de figures composées de quelques parties du corps humain, d'animaux, d'oiseaux, de plantes, & de toutes sortes d'instrumens qu'on apele Hieroglifes, & dont ces Peuples se sont servis avant que d'avoir mis en usage les Lettres.

Corneille Tacite, dans l'on-

PREFACE.

ziéme [2] Livre de ses Annales favorise ce sentiment: & il est si naturel de croire que le Dessein, & la Peinture furent avant l'écriture, que depuis peu de siecles, nous en avons des preuves incontestables. A la découverte de l'Amerique l'on trouva que le Dessein étoit pratiqué, quoique ces Peuples n'eussent aucune connoissance de l'écriture, & cela particulierement au Roiaume de Mexique, où les gens travailloient

[2] *Ac novas literarum formas adiddit vulgavitque; comperio quoque græcam literaturam non simul cœptam absolutamque; primi per figuras animalium Ægyptii sensus mentis effingebant, & antiquissima monumenta memoriæ humanæ impressa saxis cernuntur & literarum semet inventores perhibent.*

PREFACE.

en peinture, & en Sculture. Car entre plusieurs riches presens que leur Roi Monteczuma fit à Ferdinand Cortés, il y avoit des Livres de figures, au lieu de Lettres, qui ont raport aux Hieroglifes des Egiptiens: & la Peinture étoit si fort en usage dans ces Regions-là, que ce Prince fit voir à ce Capitaine un de ses Couriers qui lui venoit d'aporter peint sur une toile de cotton un secours d'Espagnols qui étoit arrivé.

3. Histoire generale des Indes, par Francois Lopez de Gomara.

Leurs Palais étoient ornez de Statües & il y en avoit d'or. pag. 94. & 128.

Ils entendoient aussi la Geografie par le Dessein, pag. 98. Voiez de cette Histoire encore les pages 64. 78. 130. 109. 140. 141. & 157.

PREFACE.

Sur cette toile étoient representés les Vaisseaux, les hommes, l'Artillerie, les chevaux, & les chiens dont ce renfort étoit composé. L'utilité que reçut encore Cortés par le moien de la Peinture, fut grande parce que lors que des Seigneurs Indiens eurent conspiré de le tüer, il en fut averti par l'un d'eux qui lui montra une toile où étoient dessinez les Portraits de tous les conjurez, & par cet heureux moien ce Capitaine évita un funeste danger.

L'utilité, & l'excelence des Arts du Dessein font connoître la dificulté qu'il y a d'y 4 exce-

4. Vigenere, page 853.

PREFACE.

ler, à cause qu'ils demandent beaucoup de connoissance, pour les bien pratiquer, ainsi outre l'inclination naturelle qu'on doit avoir afin d'y reussir, il faut encore étudier avec aplication les regles, & joindre la bonne instruction à l'heureux naturel, puisque sans cela il est impossible de s'y rendre habile.

Ces difficultez firent naître dans les trois derniers siecles de l'émulation entre les grans Princes jaloux de leur gloire, & de l'habileté de leurs Sujets. Ils les porterent à établir des Academies du Dessein à Florence, puis à Rome, à Bologne, ensuite à Anvers, &

PREFACE.

enfin à Paris, où les Peintres & les Sculteurs, ainsi que les Architectes, 5 composent d'illustres Corps.

Celles que 6 Loüis XIV. à érigées dans sa Capitale ont été les plus puissans moiens qu'on ait jamais pû trouver pour faire d'excelens hommes en Peinture, en Sculture, & en Architecture. On y enseigne la jeunesse à dessiner d'après nature, on y montre les

5. L'Academie Roiale de Peinture & de Sculture fut établie en 1648, & en 1665. Sa Majesté commença d'entretenir dans Rome une Academie pour y perfectionner les Eleves de l'Academie Roiale, laquelle continüe jusqu'à present.

6. Le Roi a encore établi une autre Academie particuliere pour l'Architecture en 1671.

PREFACE.

Proportions, la Geometrie, la Perspective, avec l'Anatomie, & tous les mois il se fait des Conferences sur tout ce qui regarde l'instruction des Eleves.

Entre celles que j'ai eu l'honneur d'y faire sur les Contours, la Perspective, l'Anatomie, & les mouvemens des Muscles: ainsi que de celles que j'y ai lües sur le progrés, la chute, & le retablissement des Arts du Dessein, j'ay choisi ces dernieres Conferences pour en former l'Histoire des Arts qui y ont raport.

Au premier Livre, il est parlé de son principe, du progrés de l'Architecture, de la Sculture

PREFACE.

ture, & de la Peinture, depuis les premiers âges du monde jufqu'aprés l'Empereur Marc-Aurelle, que ces Arts commencerent à diminüer. Dans tout ce tems on y remarqua la curiofité qu'eurent les Rois d'Affirie, d'Egipte, de Fenicie, de Perfe, & d'Ifraël à élever des Bâtimens extraordinaires. On y voit comme ces Arts pafferent des Feniciens aux Grecs, & aux Cartaginois: qu'enfuite ils pafferent en Italie, le progrés qu'ils firent en Tofcane, & à Rome du tems des Rois, de la Republique & des Empereurs, enfin on y confidere de quelle maniere ils y furent eftimez, & prote-

PREFACE.

gez jusqu'à leur declin.

L'on traite de leur chute au second Livre, & l'on voit comme le bon goût du Dessein commença de decliner dans Rome depuis Commode jusqu'à Constantin, & aprés, l'Architecture tomba aussi : desorte que la mauvaise maniere s'introduisit dans les Bâtimens, la Peinture & la Sculture. Le zele de la Religion Crétienne contribua beaucoup à la destruction des Temples, & des plus belles figures antiques, ainsi que les prises de Rome, la domination des Gots & des Lombards qui nourrirent ce mauvais goût en Italie & presque par toute l'Europe,

PREFACE.

Mais la magnificence des Bâtimens se maintint plus long-tems dans l'Empire d'Orient qu'aux autres lieux, & sur tout à Constantinople à cause que les premiers Empereurs furent passionnez pour l'Architecture, comme le firent paroître Constant, Teodose, & Justinien. Celui-ci emploia de grans tresors à bâtir, ce qui entretint quelque tems l'Architecture, la Sculture & la Peinture : celle-ci soufrit depuis ces Princes une perte notable par les Iconoclastes qui détruisirent les Images, & persecuterent cruellement les Peintres, & enfin ces Arts tomberent entierement dans

PREFACE.

cét Empire, à cause de la domination des Mahometans qui ne permettent point l'exercice du Dessein de la figure humaine, ni d'aucune representation de tout ce qui a vie.

Dans le troisiéme Livre on verra que vers l'an 1110. les Arts du Dessein commencerent un peu de se relever à Florence, & en d'autres viles d'Italie, la protection qu'ils eurent ensuite des Rois de Naples, de France, des Republiques de Venise, de Florence, des grans Ducs de Toscane, des Papes de cette Illustre Maison, & de plusieurs Princes d'Italie, donna moien aux excelens genies de s'apliquer ardemment

PREFACE.

à la Peinture, à la Sculture, & à l'Architecture, pour les rétablir. En effet elles le furent dans tout le siecle de 1500. où je termine le retablissement de ces Arts, parce que c'est en ce siecle heureux qu'ils furent portez à leur perfection, par les celebres Dessinateurs qui fleurirent jusqu'à ce tems là.

C'est ce qui a été reconnu de tous ceux qui depuis ont illustré nôtre siécle par les Arts du Dessein: puisqu'ils ont fait gloire d'imiter les ouvrages de Rafaël, du Correge, de Jules Romain, de Michel-Ange, de Titien, & de plusieurs autres habiles au dernier siecle.

Car c'est à la faveur de cette

PREFACE.

imitation que la belle maniere de peindre, & de deſſiner s'eſt maintenüe juſqu'à nous, ainſi que le bon goût dans la Sculture, & l'Architecture: comme on le voit dés le commencement de ce ſiecle de 1600. par les celebres Caraches, enſuite par leurs Eleves, le Dominiquain, l'Albane, le Guide, le Lanfranc, & l'Algarde. Puis ce bon goût fut continüé dans ces trois Arts à Rome par le Pouſſin, François du Queſnoy, Pierre de Cortone, & le Bernin. Ainſi qu'en Flandre par Rubens, & Vendyck: de même qu'en France, par de Broſſe, le Mercier, le Sueur, Sarrazin, Manſard, Bourdon, le

PREFACE.

Brun, Mignard, & plusieurs autres grands hommes qui ont fleuri dans les Arts du Dessein.

Mais cette bonne maniere se maintient aujourd'hui heureusement par tous les autres habiles gens qui illustrent les Academies Roiales de Peinture & Sculture, comme celle d'Architecture: à cause qu'ils ont pour regle de suivre les traces de la belle antiquité, les maximes & le goût de ces rares genies qui ont rétabli les Arts du Dessein, & qui ont paru avec éclat dans tout le dernier siecle. On poura donner quelque jour la continüation de cette Histoire pendant tout le siecle de 1600. que l'on

PREFACE.

a reservée pour un second Volume.

L'on ne doit pas être surpris qu'un Peintre ose écrire l'Histoire du Dessein, puisqu'entre tant de parties qu'il doit posseder, celle de savoir bien l'Histoire n'est pas une des dernieres pour se distinguer, par là il rend ses Ouvrages fideles à la verité, & peut donner raison de tout ce qu'il represente: joignant la Teorie à la pratique de son Art, il y devient assez intelligent pour en donner des regles bien au dessus de ceux qui ne sont point Dessinateurs.

C'est ce qu'ont fait les plus celebres Peintres de l'anti-

PREFACE.

quité, comme Apelle, Persée son Eleve & 7 autres : de même les illustres modernes ont écrit des Arts du Dessein, Leon Batiste Albert, Leonard de Vinci, &. quantité d'autres 8 qui ont parlé savamment de ces Arts pour l'utilité

7. Asclepiodore, Protogene, Eufranor Praxitele écrivirent de la Peinture & de la Sculture, comme Argellius, & Vitruve de l'Architecture.

8. Les principaux des Peintres modernes, qui ont écrit de la Peinture depuis Leon Batiste Albert, & Leonard de Vinci, sont *Le Vasari*, *Armenini*, *P. Lomazzo*, *F. Zuccharo*, Albert *Dal Borge San Sepolcro*. Albert Durer, Jean Cousin, Charles Alfonse du Fresnoy, & de ceux qui ont écrit de l'Architecture, outre Leon Batiste Albert, les principaux sont aussi le Vignole, le *Palladio*, le *Scamozzi*, le *Serlio*, *Barbaro*, *Cataneo*, Filbert de Lorme, Jean Bullant, & du Cerceau.

PREFACE.

de ceux qui defirent s'y rendre habiles.

Si l'on a donné pour titre à cette Hiſtoire celle des Arts qui ont raport au Deſſein, plûtôt qu'Hiſtoire de l'Architecture, de la Sculture & de la Peinture, c'eſt que le Deſſein comprend non ſeulement ces trois parties, mais encore la Gravure ſur le cuivre, celle en bois, & celle en creux pour fraper les Medailles, la Ciſelure, la Damaſquinure, la Broderie, la haute & la baſſe Liſſe, la Marqueterie, & pluſieurs autres ſortes d'Ouvrages tous dependants du Deſſein.

Tous ces Arts pour cette raiſon ſont mis & compris enſem-

PREFACE.

ble, & forment les Academies qu'on apelle en Italie, du Dessein, où les Peintres, les Sculteurs, & les Architectes possedent alternativement les premieres Charges: c'est pourquoi ceux qui veulent s'atacher à quelqu'unes de ces Professions aprennent premierement le Dessein, & ils se determinent aprés au choix d'une seule, ou de plusieurs, y pouvant reussir également bien étant bons Dessinateurs.

Cela s'est vû au tems des antiques à l'égard de Dedale, de Fidias, d'Eufranor, & de plusieurs, qui étoient autant habiles dans la Sculture & la Peinture que dans l'Architec-

PREFACE.

ture, on a vû la même chose chez les modernes, Ghiberto étoit Peintre, Architecte, Sculteur, & Orfevre, Verochio, Leonard de Vinci ont possedé tous ces beaux Arts, ainsi que Bramante, Rafaël, Jules Romain, Baldassare, Vignole & Pirro Ligorio qui étoient Peintres & Architectes : Michel-Ange exceloit également aussi dans l'Architecture, la Sculture, & la Peinture, parce qu'il étoit tres-habile Dessinateur.

C'est ce qui autorise l'idée que l'on a eüe dans l'Estampe que l'on a mise à la tête de ce Livre qui exprime que le Dessein est le pere de la Peinture, de la Sculture, & de l'Archi-

PREFACE.

tecture; mais sur ces matieres, des gens toûjours prêts à critiquer ne manqueront point sans doute de trouver à redire la maniere naturelle de s'expliquer, dont on s'est servi en cette Histoire : mais afin qu'ils ne s'arrêtent point, si par hazard ils rencontrent quelques mots peu usitez, & si le tour de la Frase n'est pas toûjours tel qu'ils le pouroient souhaiter: ils doivent savoir que le but de l'Auteur a été seulement de se faire entendre de ceux qui aprennent le Dessein. Et ainsi il espere que les personnes d'esprit ne regarderont point de si prés à la politesse du discours, ni au choix des

PREFACE.

expressions, puisqu'il fait sa principale ocupation de peindre, & qu'il ne regarde le reste que comme accessoire.

Si le public reçoit favorablement cette Histoire, on donnera dans peu une explication Alfabetique des termes les plus usitez pour s'exprimer heureusement dans les Arts du Dessein, car ce sont particulierement les termes sur lesquels il y a des Observations à faire pour l'instruction des Eleves & des amateurs de ces beaux Arts.

ALL'AUTORE SOPRA il suo libro dell'Historia del dissegno.

Epigramma.

Dal l'illustri maestri del l'Arte,
Vive si sembiano d'una parte
L'opere di sculture è pitture
Manca a lei d'esser allinguate
Ma pel le vostre belle scritture
Hoggidi le avete animate,

Al suo amantissimo Zio M. L. Reneaume
de Lagaranne D. M.

TABLE

TABLE
DES CHAPITRES
contenus en cette Histoire.

LIVRE PREMIER.

CHAP. I. *Dieu est l'Auteur du Dessein de la Figure Humaine.* page 1

CH. II. *De l'exercice des Arts du Dessein, & de leur progrés parmi les Assiriens.* 7

CH. III. *De l'excellence où les Egiptiens porterent la Sculture, & l'Architecture.* 11

CH. IV. *Les Egiptiens communiquerent les Arts aux Feniciens, qui les porterent en Grece.* 15

CH. V. *Les Arts du Dessein florirent sous les Rois d'Israël.* 20

CH. VI. *La Sculture fut heureuse-*

õ

TABLE

ment exercée par les Babiloniens, & par les Perses. 23

Ch. VII. *De la maniere que les Arts du Deſſein ſe produiſirent en Afrique & à Cartage.* 27

Ch. VIII. *Du tems que l'on commença de faire florir la Peinture en Grece.* 31

Ch. IX. *Au même tems que la Peinture fut en ſa perfection dans la Grece, la Sculture & l'Architecture y fut auſſi.* 38

Ch. X. *Comment la Peinture paſſa de Grece en Italie.* 44

Ch. XI. *Quand la Sculture commença d'être eſtimée parmi les Romains.* 50

Ch. XII. *De l'excelence de l'Architecture des Grecs.* 58

Ch. XIII. *De la perfection de l'Architecture chez les Romains au tems de la Republique.* 64

Ch. XIV. *L'Architecture continüa à Rome ſous les Empereurs dans ſon excelence, comme elle avoit fait au*

tems de la Republique.

LIVRE SECOND.

CHAP. I. *Sous le Regne de Commode, les Arts du Dessein commencerent à decliner.* 81.

CH. II. *L'Architecture ne declina qu'aprés Constantin, quoique la Peinture, & la Sculture fussent tombées auparavant.* 85

CH. III. *L'Empire passé à Constantinople, & la Religion Chrêtienne contribüerent à la rüine des Arts du Dessein.* 91

CH. IV. *Les prises, & les pillages de Rome par les Vandales, & les Gots, aiderent à la rüine des Arts du Dessein.* 94

CH. V. *Les Images dans la primitive Eglise ne soûtinrent pas à Rome l'Art du Dessein, mais elles donnerent naissance à la maniere que depuis on a nommé Gotique.* 98

õ ij

TABLE

Ch. VI. *Les Arts du Deſſein declinerent moins dans l'Empire d'Orient, que dans celui d'Occident.* 102

Ch. VII. *De l'ancienneté des Images dans la Religion Crétienne.* 110

Ch. VIII. *De la rüine entiere des Arts par la Secte de Mahomet aux lieux de ſa domination.* 116

Ch. IX. *Du tort que ſoufrirent la Peinture, & la Sculture, par les Iconoclaſtes.* 121

Ch. X. *La domination des Gots en Italie, y entretint la mauvaiſe maniere.* 130

Ch. XI. *Du tems des Lombards le goût Gotique fut continüé en Italie, & en pluſieurs autres lieux de l'Europe.* 133

Ch. XII. *Du tems de Charlemagne, le bon goût de bâtir fut moins alteré en Toſcane qu'aux autres Païs.* 137.

Ch. XIII. *Reflexion ſur la chute des Arts du deſſein & ſur la maniere Gotique.* 140

DES CHAPITRES.

LIVRE TROISIE'ME.

CHAP. I. Les Arts commencerent à renaître en Toscane, par l'Architecture, & la Sculture. 145

CH. II. Quand la Peinture commença de se rétablir à Florence. 153

CH. III. Les liberalitez des Princes, aux habiles hommes, ont été un puissant moien pour faire renaître les Arts du Dessein. 160

CH. IV. L'établissement de l'Académie du Dessein à Florence, fut un moien de le rétablir. 165

CH. V. Les François, & les Flamands se sont apliqués à faire refleurir la Peinture, & ils trouverent le secret de peindre à huile. 177.

CH. VI. De l'invention de peindre à huile avantageuse à la Peinture, & comme le secret en passa en Italie. 183

TABLE

Ch. VII. *La Peinture se rétablit en plusieurs Provinces d'Italie.* 186.

Ch. VIII. *L'Ecole Florentine, devint la plus fameuse, par le grand nombre de ses excellens hommes.* 193

Ch. IX. *De la perfection de la Peinture au dernier siecle.* 204

Ch. X. *Des Peintres de Lombardie qui servirent au rétablissement de la Peinture.* 216

Ch. XI. *La Peinture fut portée à la beauté du Coloris à Venise.* 224

Ch. XII. *La curiosité fut dans toutes les Cours de l'Europe, & principalement à celle de Mantouë.* 232.

Ch. XIII. *L'Architecture vint dans une haute excellence à Rome.* 239

Chap. XIV. *L'Architecture reprit naissance dans l'Etat Venitien.* 246.

Ch. XV. *Michel-Ange fit fleurir à*

DES CHAPITRES.

Rome l'Architecture, la Sculture, & le bon goût du Deſſein. 256

CH. XVI. *Pluſieurs Eleves de Michel-Ange, & de Rafaël continüerent à Rome l'excelente de la Peinture, & de l'Architecture.* 269.

CH. XVII. *A Florence d'habiles hommes continüerent la belle maniere en la Sculture, & en la Peinture.* 275

CH. XVIII. *Les Viles de Ferrare, & autres de Lombardie, & d'Urbin produiſirent un nombre de grans Peintres.* 282

CH. XIX. *La Peinture continüa à Veniſe dans ſa beauté, & l'Architecture dans la ſienne à Veniſe, & à Rome.* 292

CH. XX. *Les Arts du Deſſein fleurirent en France ſous François Premier, Henri Second & leurs ſucceſſeurs.* 307

CH. XXI. *Les Flamans ſe perfectionnerent dans la Peinture, de-*

TABLE, &c.
puis qu'ils eurent trouvé l'invention de peindre à huile. 319

CH. XXII. *De la maniere que la Gravure contribüa au rétablissement des Arts du Dessein.* 327

FIN.

LETTRE

D'UN ECCLESIASTIQUE de S. Sulpice à M. Monier sur son Histoire des Arts.

Monsieur nôtre Curé a lû vôtre Livre sur le Dessein avec plaisir & avec édification, il y a trouvé, Monsieur, à ce qu'il m'a assuré, tout ce que ce bel Art aprend de plus rare, & que la saine doctrine enseigne de plus ortodoxe. Cet Ouvrage lui paroît digne de vôtre érudition, & de vôtre pieté, il y a admiré la Teorie des excellentes pieces, qui embelissent & qui ornent nos Eglises dont vous faites l'éloge, & au même tems il a été touché des sentimens de pieté qui s'y trouvent. Ainsi il donne avec joye son aprobation à vôtre Livre, à mon égard j'en suis charmé : Je suis, Mon-

fieur, avec beaucoup d'eſtime &
de ſincerité.

Vôtre tres-humble & tres-
obeïſſant ſerviteur,
CHABOUREAU.

APPROBATION.

J'Ai lû par ordre de Monseigneur le Chancelier un Manuscrit intitulé *Histoire des Arts qui ont rapport au Dessein, leur Origine, leur progrés & leur Rétablissement, jusqu'à la fin du siecle de 1500.* Cette Histoire est une Cronologie fort curieuse, où l'Auteur décrit les plus beaux Ouvrages des Antiques ainsi que des Modernes, & donne une haute idée de chaque Illustre qui a réüssi dans l'Architecture, la Peinture & la Sculture. Les Eleves y verront des marques d'honneur accordées en tous les siecles à ceux qui y ont excellé, & cela leur donnera de l'émulation pour se rendre capables de les meriter. Ce Livre peut non seulement être utile à tous ceux qui professent ces beaux Arts, mais aux grans Princes mêmes qui s'atachent avec plaisir à les proteger, & à les faire revenir dans leur premier lustre.

BULLET Architecte du Roi,
de l'Académie Roiale d'Architecture.

EXTRAIT DU PRIVILEGE
du Roi.

PAr Grace & Privilege du Roi, donné à Paris le 10. Août 1698. Signé par le Roi en son Consei, BOUCHER: Il est permis au Sieur P. MONIER, l'un de nos Peintres Ordinaires, & Professeur de l'Académie Roiale de Peinture, & Sculture, de faire imprimer un Livre intitulé, *Histoire des Arts qui ont raport au Dessein, où il est parlé de leur Origine, de leur Progrés, leur Chute, & de leur Rétablissement*, & ce pendant le temps de huit années consecutives: Avec défenses à tous autres de l'imprimer ou de le faire imprimer, vendre ny debiter, sous les peines portées à l'Original du present Privilege.

Registré sur le Livre de la Communauté des Imprimeurs & Libraires de Paris, le 12. Juillet 1698. Signé, C. BALLARD, Syndic.

Achevé d'imprimer le 6. d'Aoust 1698.

Et ledit Sieur MONIER a cedé son droit du present Privilege au Sieur P. GIFFART, Libraire, & Graveur du Roy, suivant l'accord fait entr'eux.

HISTOIRE

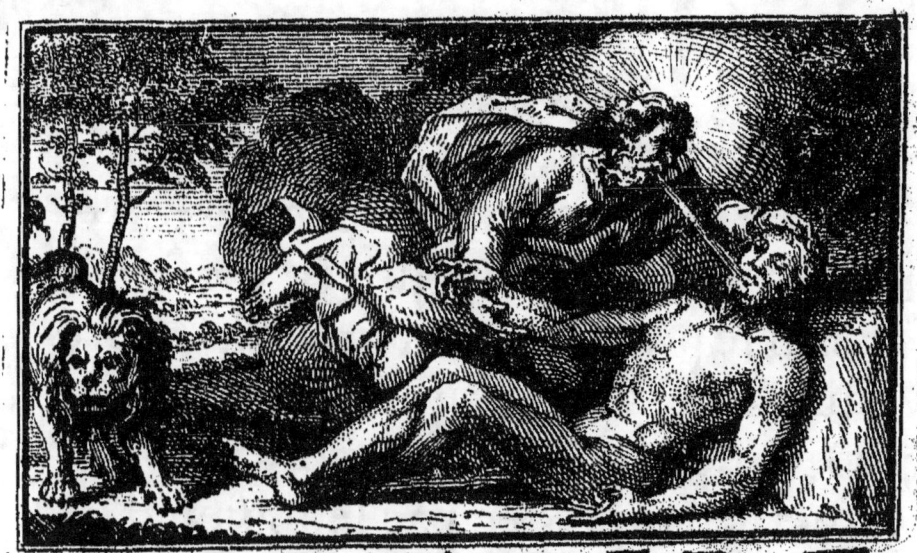

HISTOIRE DES ARTS
QUI ONT RAPORT AU DESSEIN.

LIVRE PREMIER.
De l'origine & du progrés des Arts du Deſſein.

CHAPITRE PREMIER.
Dieu eſt l'Auteur du deſſein de la figure humaine.

ES Arts du Deſſein ont eu leur origine, leur progrés, leur chûte & leur rétabliſſement. L'Art du Deſſein a eu ſon principe dans l'i-

A

dée de Dieu : car lorsqu'il voulut créer l'homme, il [1] prit de la terre, il en forma une figure & l'anima ; ainsi le premier Dessein de la figure humaine vient directement de la Divinité : puisqu'elle nous a donné une si noble idée par le moien d'une connoissance naturelle que nous avons de la forme des objets, & qui nous les fait distinguer les uns des autres. Cette distinction est le premier principe du Dessein : ce principe naît avec nous, & se rectifie par l'étude de l'Art, & pour cela l'on considere deux choses, l'une la notion que nous imprime une intelligence nette de tout ce qui est visible dans la nature, & l'autre le pouvoir d'executer à la faveur de la main, ce que l'imagination a conçu. Elle est plus forte cette imagination à l'égard des uns qu'à l'égard des autres, soit par un heureux naturel qui porte le genie

1. Genese. C. 1.

à l'amour & à l'étude de l'Art, ou par une grace du Ciel. Car Dieu a dit, *j'ai 2 élu Beésel que j'ai rempli de mon esprit, de sagesse, d'intelligence, & de sience pour tous les Arts.*

C'est donc l'esprit 3 divin qui est le premier mobile du Dessein qu'on doit plûtôt regarder comme un 4 don du Ciel, que comme une chose trouvée des hommes. Cette verité a été reconnuë dans tous les siecles, les enfans de Seht furent tres-soigneux de graver sur deux 5 Colonnes, les connoissances de l'Astrologie pour que cette Sience ne perît point au Deluge, sur l'assûrance qu'ils avoient qu'il devoit arriver.

2. Exode. C. 35.

3. Philostrate dans la préface de ses tableaux de plate-peinture dit que les Arts du Dessein sont une vraye invention de Dieux.

4. Scamozzi a voulu dire la même chose en ces termes. *Epercio à raggione si può dire che il disegno sia più tosto dono celeste, che cosà ritrova Architeta d'all'ingegno humano*, en son livre d'Architecture parte 1. lib. 1. C. XIV. p. 47.

5. De ces colomnes, l'une étoit de brique, &

Leur soin fut heureux puisque cès Colonnes se virent long-tems aprés Noé, & il y en a même qui écrivent que les fils de Seht trouverent le moyen de representer par la peinture nos Images [6] & nos Portraits. Cependant il est assez incertain d'avancer que tous les Arts du Dessein ayent été pratiquez avant le Deluge. L'Histoire est sterile là dessus, & ne nous marque pas tout ce que les hommes firent au premier [7] âge. Mais on peut conjecturer que Noé qui avoit eu communication avec les enfans de Seht qui avoient vû Adam, apprit d'eux les Arts, &

l'autre de pierre.

Iosephe li. p. des Antiq. c. 2.

6. *Leggerà che il figlivolo di Seht per generare ne suoi popoli una mente pia, & più benigna, ritrovo il modo di rapresentare loro, le imagine, & figure nostro, per mezzo de la pittura.* Paul Lomazzo. Idea del tempio della pittura pagine 22.

7. Le premier âge comprend depuis Adam, jusqu'au Déluge qui est 1656.

qu'il étoit tres-expert dans la Geometrie. Cela se voit par le grand bâtiment de son [8] Arche, qui fût un ouvrage d'Architecture maritime, & une suite de l'Art du [9] Dessein, à cause que la Geometrie en est inseparable.

8. Noé fut 100. ans à bâtir son Arche. Genese C. 6.
Il la bâtit suivant la proportion du corps humain, ainsi que Paul Lomazzo l'a remarqué dans son traité de la peinture Liv. 1º. p. 95. où il trouve que la proportion de l'homme a de longueur 300 minutes, de largeur 50. & de hauteur 30. & que sur cette proportion, Noé fabriqua l'Arche, qui avoit 300. coudées de long, 50. de large, & 30. de haut. Il ajoûte que sur cette regle, & suivant cette proportion, les Navires & les autres bâtimens, furent construits, ainsi que les Grecs firent celui d'Argos.

9. De plusieurs Auteurs qui ont écrit de l'Art du Dessein, les uns veulent que ce soit une speculation à laquelle la memoire contribuë, & une artificieuse industrie de l'esprit qui employe ses forces conformément à l'idée qu'il a conçûë.

Les autres disent que le Dessein est une Sience d'une belle & judicieuse proportion de tout ce qui se voit, & une composition reglée, dont on discerne le bon par les mesures, auquel on parvient à la faveur de l'étude, & d'une grace divine.

Il y en a encore qui veulent que le Dessein ne soit qu'un Genie vif & éclairé, dont celuy qui en est privé, est comme aveugle, parce qu'il ne peut discerner, ce qui est de beau & de convenable.

Armenini de veri precetti. D. L. P. C. 4.
& le Chevalier Bisagno. Tratt. Della
Pittura.

Vasari definit ainsi le dessein. C'est une expression aparente de la pensée que l'ame a conçuë. Mais le Chevalier Federic Zuccaro, l'a determiné d'une maniere plus solide, lorsqu'il dit que le Dessein en general est un objet connu, dans lequel l'esprit connoît les choses qui luy sont representées. Il divise aussi cette definition en dessein interne & dessein externe. Le dessein interne n'a ni matiere, ni corps, ni substance; mais une forme, une idée, un ordre, une regle, une fin, & un objet de l'esprit, où est exprimé ce qu'on entend, & ceci se trouve dans toutes les choses, tant divines qu'humaines.

Le Dessein externe, paroît entouré de formes sans corps: le linéament simple est ce qui environne, & qui fait la figure de quelque chose de réel, & d'imaginé. Ce dessein se divise encore en trois especes, l'une naturelle, & les autres artificielles, & propres aux Peintres, & aux autres dessinateurs. La premiere espece s'apelle le Dessein naturel qui est le propre & le principal modele, que la nature a produit & que l'Art a imité. La seconde espece se nomme le Dessein artificiel, modele de l'artifice humain, à la faveur duquel nous formons diverses inventions, & plusieurs pensées historiques & poëti-

ques. A l'égard de la troisième espece, on l'apelle aussi le Dessein artificiel : mais composé de toutes sortes de bizareries, & d'inventions ingenieuses & extraordinaires. *Fiderico Zuccaro, nel trattato dell'idea Li. 2. fog. 7.*

Ainsi l'on conclut que le Dessein n'est qu'esprit, que grace, & qu'une proportion reguliere, dont la pratique & l'intelligence sont de tirer les lignes ou contours qu'on apelle Dessein, & il est plus parfait lorsqu'il est bien formé avec ses accidens, qui sont les lumieres, & les ombres que les Italiens nomment *il chiaro oscuro*.

CHAPITRE II.

De l'exercice des Arts du Dessein, & de leur progrés parmi les Assiriens.

AU second [1] âge, l'Art du Dessein parut à la faveur de la Sculture & de l'Architecture ; car aprés que Noé eut un peu repeuplé la terre, ces beaux Arts se firent connoître chez les Assiriens. Le premier ouvrage que l'on

1. Le second âge, est depuis le Deluge jusqu'à la vocation d'Abraham, & il comprend 426. ans.

en vit, ce fut la Tour de Babel, qui demeura imparfaite à cause de la confusion des langues.

Belus qu'on apelle ordinairement Nembrot [2] premier Roi d'Assirie, fit construire cette fameuse Tour, & au même lieu la Ville de Babilone, où il voulut estre adoré comme Dieu. Ninus son fils luy fit faire le premier Temple du monde, & ériger des statuës, ce qui donna naissance à l'idolâtrie. Ce Ninus fonda Ninive, place qu'on ne pouvoit traverser qu'en trois [4] jours, & il se rendit presque maître de toute l'Asie. Se-

2. Genese C. 11. Ce fut l'an du monde 1879. 222. après le Deluge, & 127. ans avant la mort de Noé. Ce Nembrot regna 65. ans selon Eusebe Gen. 10.

3. C'est environ l'an du monde 1944. que la statuë de Belus fut faite, & c'est l'Idole que l'écriture sainte appelle Baal, Belphegor, & d'autres noms.

4 Jonas. C. 3. & Diodore de Sicile Li. 3.

On a suivy en cette Histoire la Chronologie du Sieur de Royaumont, Prieur de Sombreval dans son histoire du vieux & nouveau Testament,

miramis son Epouse eut soin de faire achever les murs de Babilone. Ils ont été comtez pour l'une des sept merveilles de l'Univers, & il semble qu'on puisse mettre de ce nombre les Jardins dont cette Ville étoit embellie, & qui étoient sur les Palais.

Semiramis fit encore tailler la montagne de 5 Bagistone en forme de plusieurs statuës, & porta tous les Arts 6 dans l'Egipte, & dans

5. Il y a aparence que Dinocrate prit cette idée, quand il proposa à Alexandre le Grand, de tailler le Mont Atos en la forme de sa statuë. Vitruve. L. 2. La Montagne de Bagistone étoit un rocher qui avoit dix-sept stades, il fut taillé de façon qu'il representoit la statuë de Semiramis avec 100. figures d'hommes qui luy offroient des presens. P. Lomazzo. idea del. T. del. Pitt. p. 22. Valerio Maximo fait aussi mention d'une statuë de bronze de cette Reine qui étoit d'une grandeur prodigieuse.

6. Parmy les Arts du dessein qui étoient exercez à Babilone, la peinture y étoit pratiquée, puisque cette Princesse fit peindre au Pont qu'elle fit bâtir en cette Ville, plusieurs figures de differens animaux colorés, selon le raport de Diod. sic. & du même P. Lomazzo. p. 22.

la Tebaïde, aprés avoir fait la conqueſte de ces fâmeux Royaumes. Tous les hiſtoriens s'accordent ſur la beauté 7 de Babilone, qu'elle étoit remplie de magnifiques bâtimens, qu'on y voyoit le Temple de Jupiter *Belus*, & qu'elle avoit cent portes de bronze, ce qui montre que l'uſage de la fonte, & des autres ouvrages qui dépendent du Deſſein, n'y étoient point ignorez.

Par là, il eſt évident que les Arts du deſſein n'ont pas été trouvez par hazard, puiſque ces premiers ouvrages d'Architecture & de Sculture excellens, comme ils l'étoient, ne peuvent avoir été conſtruits ſans le ſecours de l'Art

7. Pline lib. 6. C. 26. dit que Babilone avoit 60. mille de tour, que ſes murs étoient de 200. pieds de haut & 50. de large, que le Temple de Jupiter Belus s'y voioit encore de ſon tems. Herodote donne à cette Vile 480. ſtades de circuit. On met la mort de Semiramis environ l'an du monde 2038. Juſtin Li. 2. D. ſic. Li. 3.

qui étoit passé jusqu'à ces grands Dessinateurs contemporains de 8 Noé qui n'étoient éloignez d'Adam que de deux generations.

8. Noé mourut l'an 1944. Lamec son pere a vécu avec Adam 56. ans.

CHAPITRE III.

De l'excellence où les Egiptiens porterent la Sculture & l'Architecture.

LES Arts étant si bien pratiquez parmi les Assiriens, ces peuples les porterent dans l'Egipte, & dans toutes leurs conquêtes : de sorte que les Egiptiens furent des premiers à les cultiver. Leur Labirinte nous le fait voir. C'étoit un 1 bâtiment si admirable

1. C'est le Roy Petesuccus qui le fit bâtir, il fut encore enrichi & dedié au Soleil par le Roy Psammaticus. Pli. Li. 36. C. 13. Les obelisques

qu'outre ſes ingenieux égaremens on y voyoit tous les Temples des Dieux des Egiptiens ornez de Colonnes de porfire, des ſtatuës de leurs divinitez, & de celles de leurs Princes, avec de riches Palais, qui rendoient cét édifice ſi renommé que les premiers Architectes de la Grece y allerent étudier les plus profondes regles de l'art.

Ce fâmeux Labirinte & les merveilleux bâtimens qu'il renfermoit, nous donnent une forte idée de la grandeur ſurprenante des ouvrages de l'Architecture, & de la Sculture de ces peuples; leurs Piramides, leurs Obeliſques que nous voyons, & le fragment d'une figure coloſſale de Sphinx, dont la tête a 120. pieds de circonference témoignent encore cette verité.

qui furent tranſportez d'Egipte à Rome par Auguſte marquent encore que les Egiptiens étoient tres-magnifiques en tout ce qu'ils faiſoient.
2. Pline L. 36. c. 12.

Au troisiéme, âge, l'Art se perpetua durant les regnes des Faraons : Abraham même quand il se retira en Egipte y enseigna 4 l'Aritmetique & l'Astrologie. Les Assiriens, & les Chaldéens continuërent aussi de travailler avec tant d'assiduité à la Sculture, qu'elle devint si commune dans les Temples, & les maisons des particuliers que Laban avoit des Idoles que Rachel 5 sa fille luy déroba, lorsque Jacob & sa famille se separent de lui.

Jacob quelque temps aprés, fut obligé d'aller demeurer en Egipte où ses enfans se multiplierent, & aprirent les Arts du Dessein, en-

3. Le troisiéme âge du Monde commence en 2083. depuis la vocation d'Abraham jusqu'en 2517. qui est à la sortie des enfans d'Israël hors de l'Egipte.

4. Iosephe Li. 2. des Antiq.

5. Genese Chap. 31.

Jacob épousa Rachel en l'an 2253. le 85. de l'âge de ce Patriarche.

suite ⁶ ils donnerent dans le desert des preuves du progrés qu'ils a-voient fait en ces beaux Arts, par le malhûreux usage qu'ils en firent. Car s'ennuyant de ce que Moïse ne revenoit point du haut de la montagne, ils fondirent le veau ⁷ d'or, & aussi-tôt il leur defendit de faire des Idoles. Et depuis par l'ordre de Dieu il choisit ⁸ Beésel, & Ooliat pour tailler les images des Cherubins d'or, & tous les ornemens d'Architecture, & de Sculture qui composoient le Tabernacle, & l'Arche d'alliance.

6. En ce tems commence le 4. âge du monde qui est l'an 2517. & il finit à l'édification du Temple de Salomon en 2992.
7. Exode C. 32.
8. Exode C. 37.

CHAPITRE IV.

Les Egiptiens communiquerent les Arts aux Feniciens, qui les porterent en Grece.

JUsqu'à l'an du monde 2600. il ne paroît point que l'Art du Deſſein ſoit paſſé aux Grecs; mais qu'il paſſa des Egiptiens aux Feniciens à la faveur d'Agenor qui alla regner à Tir. Son petit fils Cadmus porta le premier les lettres 1 & les Arts dans la Grece : il y bâtit Tebes, où il voulut à cauſe du nom qu'il donna à cette Ville marquer qu'elle tiroit ſon origine de la grande Tebes 2 d'Egipte.

1. Environ l'an du Monde 2600. Cadmus fut celuy qui porta les 16. premieres lettres de l'Alfabet aux Grecs. Palamedes en ajoûta quatre du temps de la guerre de Troye. Tacite. Ann, li. 11. Plutarque & Pline li. 7. c. 56.

2. Cette Ville avoit été ſi magnifique que Ger-

Sur la fin du troisième âge Atenes ; eut son commencement par Cecrops son premier Roi, qui étoit venu d'Egipte, où aparemment il fit voir le commencement des Arts & des Siences : puisque ce fut premierement à Atenes que nâquit l'ingenieux Dedale 4 de famille Royale, habile dans l'Art du Dessein & recommandable par les machines 5 dont il animoit ses sta-

manicus y alla pour admirer ses superbes ruines. H. R. de Coifeteau p. 276. & Corneille Tacite, Livre second, il dit que de cette Ville, il en sortoit sept cens mille combatans.

3. En 2496. fut fondé Atenes, & l'on tient qu'Argos est auparavant ; mais encore davantage Sicione.

4. Il vivoit environ l'an 2644 : il étoit du Sang des Rois d'Atenes fils de Metion, Cousin germain de Tesée, selon Pausanias en ses Attiques. Diodore, sic. Eusebe. li. 3. de la p. E. & Plutarque dans la vie de Tesée.

Diopene & Scylli furent enfans de Dedale. Mito. des d. p. 828.

Ils étoient Sculteurs & s'établirent à Sicione. Pli. li. 36. c. 4.

5. On croit qu'à cause de la beauté de ses statuës les historiens ont feint qu'elles avoient du mouvement. Mito.

tuës

qui ont raport au Deſſein. 17

tuës mouvantes, & c'eſt auſſi le premier des Sculteurs, de qui l'hiſtoire Grecque nous ait donné le nom.

Ce ſavant homme ala en Egipte étudier le Labirinte, ſur lequel il forma le deſſein de celui qu'il bâtit en Crete, & bien qu'il n'imitât point la centiéme [6] partie du Labirinte des Egiptiens, ſon ouvrage pourtant fut ſi renommé pour la beauté de l'Architecture, & celle de la Sculture qu'on le mit au rang des ſept merveilles du monde.

Trente-quatre ans aprés l'inſtitution des Jeux Olimpiques, [7] Troye fut détruite, & alors l'Architecture, & la Sculture étoit fort cultivée parmi [8] les Grecs. On

6. Pline li. 33. c. 13.

7. L'an du monde 2836. commencerent les Jeux Olimpiques, & depuis cette inſtitution les Grecs ont comté les tems par les Olimpiades qui venoient tous les 5. ans.

8. Puiſque Dedale avoit vécu près de 200

B

le peut juger par la conſtruction du Cheval de bois que fit pour eux un ſavant Sculteur, qui étoit auſſi un tres-habile Architecte; 9. car il bâtit depuis la Ville de Metaponte 10 dont les Citoyens pour marquer l'eſtime qu'ils faiſoient de cet Illuſtre Fondateur, gardoient avec veneration dans le Temple de Minerve, les outils de fer qui avoient ſervi à faire ce celebre Cheval. La belle deſcription qu'Homere fait du Bouclier d'Achille, nous aprend que l'Art de la Graveure, & de la Cizelure étoit en pratique dans la Grece : car ce fâmeux 11 Poëte vous exprime ſi

ans, avant la ruïne de Troye, ſon école avoit produit beaucoup de Sculteurs à Atenes, à Sicione, en Candie, & en Sicile. Mito. & Pline. li. 36. c. 4.

9. Il ſe nommoit Epée Dicratée. Juſtin. li. 20 c. 2. Pli. li. 7. c. 56.

10. Cette Ville de Metaponte étoit dans l'ancienne Lucanie, qui eſt la Calabre, aujourd'huy on la nomme *Tore di Mare*.

11. Homere dans ſon Iliade li. 18. il étoit en

bien la beauté de cet ouvrage qu'il paroît plûtôt deſſiné & ſculté que décrit, & il marque auſſi à cauſe de ſon excellence que c'eſt Vulcain qui ſeul l'a travaillé.

A l'égard des Troïens, on ne peut nier que la Sculture n'ait été exercée parmi eux, puiſque ce Poëte écrit qu'Enée 12 avoit eu un particulier ſoin d'emporter avec luy ſes Dieux domeſtiques, le *Palladium* 13 de Troye, & les Idoles des Samotraciens qu'il emporta avec luy en Italie.

eſtime vers l'an du monde 3079. Ovide parle auſſi de ce Bouclier au 13. li. de ſes Metamorfoſes.

12. Enée paſſa en Italie en 2872. il fut le premier Roi des Latins, & il s'eſt paſſé 543 ans ſous 19. Princes Latins qui ont regné aprés luy juſqu'à Romulus.

13. Plutarque dans la vie de Fur. Camilus. Le cinquiéme âge commence à la fondation du Temple de Salomon & finit à la delivrance des Juifs de Babilone, contient depuis l'an 2992. juſqu'à 3468. qui eſt 476. ans.

CHAPITRE V.

Les Arts du Deſſein florirent ſous les Rois d'Iſraël.

Cent-cinquante & ſix ans aprés la ruïne de Troye, Salomon deſirant bâtir le Temple du vrai Dieu, ne le voulut point entreprendre ſans avoir fait chercher avec ardeur tout ce qu'il y avoit d'habiles gens dans ſes Etats, & ailleurs. Il eut recours pour l'execution de ſon deſſein au Roi de Tir [1] ſon ami, qui lui envoia Hiram qu'il apeloit par eſtime ſon pere, & qui exceloit en tous les Arts: il le montra en effet par l'Architecture du Temple, & des [2]

[1]. Paralip. li. 2. c. 2.
Le Temple de Salomon fut achevé l'an du monde 3000.

[2]. Hiram fit deux Palais pour Salomon l'un

qui ont raport au Deſſein.

Palais, qu'il enrichit d'une infinité d'ornemens de Sculture & d'Orfévrerie : c'eſt dans ces ſuperbes bâtimens qu'on voyoit le Trône 3 magnifique de Salomon, les Cherubins, les Vaſes d'or, l'Autel, les Colonnes d'airain, & le grand 4 Cuvier de même métal, qui contenoit trois cens 5 muids d'eau, ſoûtenu par douze bœufs auſſi de ce métal, & tous ces riches ouvrages font voir qu'Hiram étoit auſſi habile dans l'Art de la fonte, que dans les autres du Deſſein.

Salomon aprés, corrompu par ſes

en Jeruſalem, & l'autre au Mont Liban. *Paralip li. 2. c. 9.*

3. Ce Trône étoit d'or & d'yvoire avec des figures & des lions.

4. Le Cuvier eſt encore apellé la grande mer.

5. Ou trois mile *Metretes*.

Toute la vaiſſelle de Salomon étoit d'or pur, & il avoit auſſi trois cens Boucliers d'or. Cette mer d'airain & pluſieurs riches ouvrages furent mis en pieces au tems de Nabucodonoſor. *4. li. des Rois. c. 25.*

femmes construisit des Temples, à la Déesse des 6 Sidoniens, à l'Idole des 7 Ammonites, & à celle des 8 Moabites : ensuite Jeroboam & plusieurs des Rois d'Israël continuërent le culte des faux 9 Dieux ce qui donna lieu d'exercer toûjours la Sculture & l'Architecture parmi la plufpart des Princes Juifs.

6. La Déesse des Sidoniens se nommoit Astarthon.

7. L'Idole des Ammonites s'apelloit Moloc.

8. Et celle des Moabites Camos 3. des Rois. c. 11.

9. C'étoit aux Idoles de Baal & au Veau d'or qu'ils sacrifioient, Jeroboam rétablit ce culte. 3. des Rois. c. 16. Acab aussi fit bâtir un Temple à Baal en Samarie, il y avoit 450. Prophetes, & 400. autres qui servoient aux bocages, & tous mangeoient à la table de Jesabel. Acab remit encore l'Idolâtrie des hauts lieux. 4. des Rois. c. 16.

CHAPITRE VI.

La Sculture fut heureusement exercée par les Babiloniens & les Perses.

A Babilone la Sculture jusqu'alors avoit été beaucoup plus pratiquée que chez les Juifs; parce que l'Etat du Royaume de cette grande Ville avoit toûjours paru tres-florissant. Nabucodonosor fit faire une Statuë d'or de soixante [1] coudées de hauteur & de six de largeur. La proportion de sa largeur à celle de sa hauteur nous marque assez la belle proportion qui fut suivie des habiles Sculteurs de l'Antiquité, particulierement dans la Statuë de Laôcon, où les mêmes mesures se raportent: puisque sa hauteur est de trente par-

1. *Daniel Chapitre troisième. v.* 1.

ties, & que sa largeur diametrale par le côté est de trois : ainsi multipliant trente par deux, il en reviendra soixante pour la hauteur, & multipliant trois par le même nombre, il en reviendra aussi six pour la largeur qui sont des proportions semblables à celles de la grande, & riche Statuë de Nabucodonosor.

Cette reflexion en passant fait voir que les excelens dessinateurs de tous les siecles ont eu dans leurs proportions, & leurs mesures du corps humain une même regle pour en exprimer la beauté. Cet ouvrage de Nabucodonosor autant grand que magnifique, nous prouve assez que les Arts du Dessein étoient florissans sous la Monarchie des Babiloniens. Car pour entreprendre de faire une telle figure d'or de soixante coudées, il faloit qu'il y eût au Royaume d'excelens Sculteurs, & cela doit faire croire

croire que cette excellence y avoit heureusement continué depuis quatorze cens ans, qu'elle avoit commencé d'y fleurir, ainsi qu'on l'a remarqué sous le régnes de Ninus, & de Semiramis son Epouse.

Mais, Cirus aprés la conquête du Royaume de Babilone y établit la Monarchie des Perses : ce fut luy qui ordonna de rebâtir 2 le Temple de Jerusalem, & qui remit le peuple Juif en liberté. Il envoya de Babilone Sasabassar 3 mettre les fondemens de cet édifice, commanda que l'on fournit l'argent qu'il faloit pour cela ; & même il rendit aux Juifs toutes les riches dépoüilles du Temple

2. Livre premier d'Esdras. Chapitre premier. v. 3.

3. Sasabassar fut fait Prince de Juda par Cirus, qui luy donna par compte les vaisseaux du Temple qui étoient 5400 d'or & d'argent. premier d'Edras. c. 1. v. 3. & 8. 9. 10. 11. & Chap. 5. v. 14. 15. & 16. Assuerus & Artaxerces est le même.

de Salomon, que Nabucodono-
sor en avoit emportées, lorsqu'il
le détruisit. Artaxerces ne luy
ceda point en magnificences; car
les galeries & les portiques de ses
Jardins étoient ornez de colonnes
de 4 marbre, il y avoit des lits
d'or & d'argent, jusqu'au pavé
qui étoit d'albâtre, & marqueté
d'émeraudes, ce qui faisoit une
peinture d'une agréable & char-
mante diversité. Nous voyons par-
là que les Arts du Dessein con-
tinuerent avec autant d'éclat dans
la Monarchie des Perses, que
dans celle des Babiloniens.

4. Il y pendoit de toutes parts des tentes de
couleur d'azur, de cramoisi & de Hiacinte. li.
d'Ester. Chap. 1. v. 5. 6. & 7.

CHAPITRE VII.

De la maniere que les Arts du Dessein se produisirent en Afrique & à Cartage.

Dans le quatriéme âge Pigmalion 1 Roi de Tir continüa aussi l'amour excessif des Princes de Fenicie pour les Arts, & cet amour donna lieu de raconter que ce Roi fut puni à cause de la haine qu'il portoit aux femmes 2, parce qu'il se sentit touché d'une ardente passion pour une figure d'yvoire, qu'il avoit faite. Cela montre que la Sculture étoit exercée avec une estime singuliere parmi les Tiriens,

1 Pigmalion étoit fils de Metines, il regna l'an du monde 3147. le 124. du Temple de Salomon. Il obligea Didon sa sœur de se retirer le 7. de son regne. Dius, cité par Josephe liv. 1. contre Apion. Justin liv. 18.

2 Metamorphose d'Ovide. liv. 8.

puisque ce grand Prince en faisoit l'un de ses plus sensibles plaisirs.

Didon [3] sa sœur, porta des premiers les Siences & les Arts aux Cartaginois par l'établissement qu'elle fit à Cartage [4], & les Arts y fleurirent si heureusement que cette vile ne le cedoit point à celles qui ont été les plus fameuses du monde. La statüe d'Apolon qui étoit au port [5] de Cartage dans le Temple de ce Dieu, nous marque assés

3. Appian C. premier de la guerre Libique, dit que cette Princesse partit de Fenicie avec une colonie, & qu'elle porta toutes les richesses qu'elle put amasser. Elle usa d'une finesse pour bâtir sa vile, car aiant demandé aux Cartaginois autant de terre qu'en pouroit environner un cuir de bœuf, les Tiriens le couperent si menu par couroies, qu'ils en entourerent le lieu où étoit bâti Birsa, car ce mot Grec veut dire cuir.

La forteresse de Birsa qui faisoit partie de Cartage, fut construite l'an 1316. Menandre. Hist. des Rois de Tir. Il est cité par Josephe. liv. 8. des Ant. c. 13. & li. 1. contre Apion.

4. Cartage fut fondée par les Feniciens 50. ans avant la destruction de Troie, ce fut Xovus, & Carchedon qui la fonderent. Apian, de la guerre Lib. c. 1.

5 Ce port s'apeloit Cotton.

l'heureux progrés que la Sculture y avoit fait. Cette figure étoit toute d'or, les Soldats de Scipion à la prise de ce port pillerent ce Temple tout doré 6, & mirent en pieces cette magnifique Statüe, dont ils en retirerent mile 7 talens.

Le Triomfe que ce General fit des depoüilles de Cartage nous donne aussi des preuves que ces beaux Arts y florissoient dans un grand éclat, puis qu'à Rome on n'avoit encore veu aucune entrée triomfale qui eut egalé celle de Scipion l'Africain. Car il y fit paroître un prodigieux nombre d'or, & d'argent, avec une grande mul-

6. Le Temple d'Apolon étoit si riche que même il étoit tout doré. Appian. de la guerre Lib. c. 14.

7. C'est six cent mile écus que les Soldats retirerent de l'or de cette Statuë d'Apolon : parce qu'un talent valoit six cens écus.

Cent deux ans aprés la ruine de Cartage elle fut rebâtie par Auguste.

titude de Statües 8 Antiques, tres-riches, & des boucliers d'or, dont celui d'Asdrubal 9 étoit si excelemment cisélé, qu'il fut posé au Capitole. On voit par là que ces grans Capitaines Cartaginois étoient tres-curieux & amateurs des beaux Arts, particulierement Annibal, qui dans sa retraite chez le Roi d'Armenie Artaxes, pratiqua l'Architecture : puis que ce fut lui 10 qui traça & dessina le plan de la vile capitale qui fut nommée du nom de ce Roi, Artaxata, & dont il conduisit aussi tous les bâtimens à la priere de ce Prince.

8. Les Statües antiques qui parurent au triomfe de Scipion, marque que les Arts du Dessein avoient fleuri à Cartage devant qu'ils l'eussent fait à Rome. App. c. 14.

9. Pline li. 35. c. 3.

10. Plutarque dans la vie de Lucullus.

En 1694. il fut trouvé dans la contrée de Tripoli une Figure antique, qui a été portée à Versailles, qui est une Statuë d'une femme habillée. Cela prouve encore que la Sculture a été excelemment pratiquée parmi les Africains.

CHAPITRE VIII.

Du tems que l'on commença de faire fleurir la Peinture en Grece.

LEs Arts du Deſſein prirent naiſſance dans la Grece, par Cecrops, & Cadmus, qui les porterent avec eux d'Egipte, & de Fenicie, aux Grecs. La Peinture étant l'un de ces Arts, & qui avoit paru dés le tems de Semiramis, avec l'Architecture, & la Sculture, paſſa auſſi chez les Grecs, puis qu'elle eſt inſeparable du Deſſein.

Mais le tems heureux où la Peinture commença d'avoir plus d'eclat dans tous les Etats de la Grece, ce fut en la 18e. Olimpiade[1], que ſe

1. Il eſt à remarquer que l'on ne compte pas la premiere Olimpiade du tems de l'inſtitution des Jeux Olimpiques : mais de l'an du monde 3400. cela tombe vers le tems d'Azarias Roi d'Iſraël 30. ans avant la fondation de Rome.

rendit celebre le Peintre Bularque, l'un des plus fameux qui ait été. Car il representa la Bataille des Magnesiens, & son Tableau fut vendu² autant d'or qu'il pesoit; ce qui montre que la Peinture étoit alors dans une haute estime, quoi que ce ne fût qu'environ l'an du monde trois mile quatre cens.

Quelques siecles aprés parurent les ouvrages de Penée³, frere de

au raport de Vigenere, dans les Tableaux de Filostrate. pag. 328. Ainsi le Peintre Bularque auroit fleuri vers l'an 3400. environ 300. ans avant Alexandre le Grand.

2. C'est le Roi Candule de Lidie qui acheta ce fameux Tableau. Il fut le dernier Roi de la race des Heraclides. Pline Li. 35. c. 8. ce Roi étoit anterieur à Nabucodonosor de 90. ans, Pline dit qu'il mourut au même tems que Romulus. Li. 35. c. 8.

3. Dans la 83. Olimp. Pline li. 35. c. 8. Penée remplit de ses ouvrages le Temple de Jupiter Olimpien. Pausanias en ses Eliaques.

Androcide Peintre Cizicenien, peignit pour la vile de Tebes la Bataille de Leuctres. Plutarque dans la vie de Pelopidas.

On commence à comter le sixiéme âge du monde à la delivrance des Juifs par Cirus l'an 3468. & cet âge dure jusqu'à l'an 4000.

Fidias, qui peignit avec aplaudissement la Bataille de Maraton, que les Ateniens remporterent sur les Perses : & en cet excelent ouvrage qui étoit au portique de Pecille, il representa dans la chaleur du combat les plus vaillans Capitaines des deux partis. Miron [4], & Polignote dans la quatre-vingt-disieme Olimpiade avoient si belle reputation, que le Senat d'Atenes, leur ordonna de peindre le Temple de Delfes, & ce que l'on apeloit le portique d'Atenes.

Les Amphitrions qui étoient les maîtres du Senat, en furent si contans, que pour reconnoitre davantage le merite de ces deux illustres Peintres, ils leur donnerent de beaux & d'agreables logemens.

Un gran nombre d'habiles Peintres furent alors tres-renommez, entre-autre Zeuxis [5], fameux par

4. Pline. li. 35. c. 10.
5 Zeuxis d'Eraclée étoit dans la quatriéme an-

l'excelence de son pinceau, & par les richesses qu'il aquit. Il eut pour concurens Eupompe, Timante, Androcide, Eufranor⁶, Parasius, & plusieurs autres, celui-ci excella particulierement dans la justesse des proportions : Eupompe éleva Pamfile Macedonien Maître d'Apele. Pamfile savoit tous les beaux Arts, principalement l'Aritmetique & la Geometrie, sans lesquelles il croioit qu'on ne pouvoit parfaitement reussir dans la Peinture.

Par l'autorité, & les reglemens

née de la 90. Olimpiade. Il s'erigea à ne plus vendre ses Tableaux, disant qu'ils étoient hors de prix, mais il les donnoit ; ainsi qu'il fit de son Alcmene aux Agrigentins, & sa Pana, à Archelaus. Pline li. 35. c. 9.

6. Pline fait encore mention de plusieurs autres Peintres Grecs, entre autres d'Eufranor d'Istme, qui florissoit dans la 104. Olimpiade. Il étoit aussi habile Sculteur, aiant fait plusieurs ouvrages en marbre & des Colosses. Il écrivit de la Simetrie & des Couleurs. Pline li. 35. c. 11. & Pausanias en ses Attiques. page 4. décrit une Gallerie où ce Peintre peignit sur les murs les 12.

qu'il fit faire en l'Academie du Deſſein 7, il engagea les enfans les plus conſiderables de la vile de Scicione, & de toute la Grece, à aprendre avant toutes choſes le Deſſein, que l'on mit alors au rang des Arts liberaux : & cet Art fut de telle ſorte honoré qu'il n'y avoit que la Nobleſſe 8, & les gens libres qui le puſſent exercer.

Cela rendit auſſi cette vile tres-recommendable parce qu'il en ſortit un nombre conſiderable d'illuſtres Peintres, & d'illuſtres Sculteurs : Apelle qui étoit l'Eleve de Pamfile porta ſi haut la Peinture, que les Anciens lui donnerent le premier rang parmi les Peintres, à cauſe de ſes grandes qualitez : & cet honneur obligea 9 Protogene

Dieux, Teſée qui donnoit les Loix, & les Batailles de Cadmée, de Leuctre, & de Mantinée.

7. Diagraficen. Pline l'apelle Diagraficen. li. 5. c. 10.

8. Pline li. 35. c. 10.

9. Protogene ne fut pas moins eſtimé du Roi

son rival à le reconnoître pour son Maître. Ainsi Alexandre le Grand choisit avec justice Apelle pour son premier Peintre ; il le combla de biens, & lui donna même sa maîtresse [10], parce qu'il s'aperçeut que cet excellent homme en étoit passionnément amoureux.

Demetrius qu'Appelle l'avoit été d'Alexandre. Ce Prince aiant assiegé Rodes l'aloit voir travailler dans une maison qu'il avoit hors de la vile. Comme il lui demandoit familierement comment il pouvoit travailler si tranquilement, ce sçavant homme lui répondit, qu'il sçavoit qu'il étoit venu faire la guerre à la vile de Rodes, mais non pas aux beaux Arts. Ce Roi faisoit tant de cas des ouvrages de Protegene, qu'il ne voulut point qu'on mît le feu à la vile, de crainte qu'ils ne fussent brulés, aimant mieux ne pas prendre cette vile que d'être cause de leur perte. Pline li. 35. c. 10.

10. Elle se nommoit Campaspe, Alexandre la donna à Apelle lors qu'il la peignoit. Plin. li. c. 10. Cet Auteur remarque que c'est une des grandes victoires d'Alexandre de s'être vaincu lui-même en donnant ce qu'il aimoit le plus à ce glorieux Peintre. Il peignit aprés cette belle femme sa Venus Anadiomenes. Plin. l. 35. c. 10.

Apelle écrivit de la Peinture, de même que fit aussi Persée son Eleve.

Vigenere sur les Tableaux de Filostrate, p. 55.

Les gens de qualité avoient la même estime pour la Peinture, que ce grand Roi, & suivoient par là son penchant. C'est ce qui brille au sujet d'Ætion, qui aprés avoir peint les noces 11 d'Alexandre, & de Roxane, en fit exposer l'ouvrage dans l'assemblée des Jeux Olimpiques, où presidoit Proxenidas, l'un des Deputés de la Grece. Il fut si charmé de la beauté de ce Tableau, & il eut tant d'inclination pour cet heureux Peintre, qu'il lui donna sa fille en mariage.

11. Lucien au Dialogue intitulé Herodote, décrit la beauté de ce Tableau, qui subsistoit encore de son tems, & qui étoit en Italie. L'on doit être persuadé de son excellence sur le recit de cet Auteur, parce qu'il fut tres-connoissant dans le Dessein, puis qu'il avoit apris la Sculture dés sa jeunesse, mais il devint Intendant en Egipte pour Marc-Aurelle.

CHAPITRE IX.

Au même tems que la Peinture fut en sa perfection dans la Grece, la Sculture & l'Architecture y furent aussi.

LA Sculture qui avoit commencé d'être cultivée avec honneur dans la Grece par le celebre Dedale, & ceux qui sortirent de son Ecole, s'y continua, & aprés plus de mile ans elle monta à sa plus haute gloire : Fidias [1] fut l'un

[1] Fidias Atenien fleurissoit dans la 83. Olimpiade, & de la fondation de Rome environ 300. Pline Li. 3. c. 7. Le merite de cet habile Sculteur, étoit particulierement reconnu par Pericles, qui l'aimoit avec passion, il le fit Surintendant des Ouvrages que l'on faisoit pour la Republique, & il lui conseilla d'apliquer les vêtemens d'or à ces Statuës, de maniere qu'on les put ôter pour les peser. C'est ce que Pericles dit dans la defence publique pour Fidias contre ceux qui l'accusoient, & qui avoient gagné Menom qui travailloit pour lui qui fut son accusateur. Car la gloire de ses ouvrages, & le credit qu'il avoit

des Sculteurs qui la rendit tres-illustre. Car sa Minerve d'or, & d'ivoire, qui avoit vingt-cinq coudées de haut étoit un ouvrage admirable; & son Jupiter Olimpien ¹ ne parut pas moins surprenant,

auprés de Pericles lui attira beaucoup d'envieux, pour ce qu'aiant ciselé sur le bouclier de Minerve la Bataille des Amazones il y avoit entaillé son portrait sous le personnage d'un Vieillard, & y avoit aussi fait celui de Pericles qui combatoit contre une Amazone. Plutarque dans la vie de Pericles. Et Pline. li. 36. c. 6.

Paul Emile en admirant le Jupiter merveilleux de Fidias, dit que ce Sculteur l'avoit formé tel qu'Homere l'avoit decrit. Plutarque dans la vie de cet Illustre. Ce Consul en passant à Atenes demenda aux Ateniens un Peintre & un Filosofe pour enseigner ses enfans & orner son triomfe. Ils lui donnerent Metrodore qui étoit l'un & l'autre. Pline li. 35. c. 11. Et Plutarque en la vie de Paul Emile, dit qu'il ne tenoit pas seulement des Maîtres de Grammaire, de Retorique, & de Dialetique, mais encore des Peintres & des Sculteurs pour instruire ses enfans,

2. Pausanias en ses Eliaques, fait une belle description de la Statüe de Jupiter Olimpien, d'or & d'ivoire, & de toutes les figures & bas reliefs qui ornoient son trône. Il decrit aussi la grandeur du Temple qui étoit d'ordre Dorique, qui avoit 68. piez de haut jusqu'à la voute. Fidias fit cette Statüe si grande, qu'elle n'auroit pu être debout

puisqu'on l'estima l'une des sept merveilles du Dessein. Glicon Aténien, qui a fait la Statuë 3 d'Hercule, qu'on voit encore à Rome à la cour du Palais Farnese, étoit l'un des rivaux du fameux Fidias, ainsi qu'Alcamenes 4, & plusieurs autres habiles qui fleurissoient alors.

Aprés ces grans hommes parurent Scopas, Leocares, Briaxis, & Timotée qui firent 5 par l'ordre de

en ce Temple; par là on peut juger qu'elle devoit avoir environ quatre-vingt piez.

3 A un tronc de cette Statuë d'Hercule est gravé en lettre greque Glicon Atenien.

4 Le Mausolée que fit construire Artemise: ce fut la seconde année de la 100. Olimpiade.

5 Praxitele fleurissoit en la 104. Olimpiade, un peu avant Alexandre le Grand, de Rome le 390. Pline li. 34. c. 8.

Lucien a fait une belle description de la Venus que Praxitele fit pour la vile de Gnide au Dialogue des Amours: & c'est cette Venus que les Gnidiens refuserent au Roi Nicomedes, qui pour l'avoir leur offrit de les afranchir du tribut qu'ils lui paioient, lesquels ils aimerent mieux continüer à paier que de priver leur vile de cette incomparable Statüe. Pline li. 36. c. 11.

la Reine Artemiſe le Tombeau de Mauſole ſon Epoux: ils en travaillerent chacun une face, & il fut augmenté par un cinquiéme Artiſte d'une Piramide de vingt-quatre dégrez. Elle étoit ſoûtenüe de trente-ſix colonnes, & au ſommet de ce grand Edifice il y avoit un Char de marbre, conſtruit du Sculteur Pytis. Ce Mauſolée fut l'une des ſept merveilles du Monde, & cela ſuffit pour faire imaginer l'habileté de ces excellens Deſſinateurs, & la beauté de leurs ouvrages.

Praxiteles étoit l'un des plus habiles, & des plus renommez Sculteurs de ſon tems; & les deux Venus qu'il fit pour les viles de Gnide, & de Coos [6], ſont autant d'illuſtres preuves de ſa capacité, que de ſa gloire.

Policlete Sicïonien ſe rendit auſſi

[6] Pauſanias en ſes Attiques, a décrit pluſieurs pieces de ce Sculteur.

recommendable à cause des beaux ouvrages qu'il fit, & principalement la Statüe de Diamete 7, que l'on vendit cent dix Talens.

Lisippe 8 Sculteur d'Alexandre le Grand eut une haute reputation pour son savoir, & pour avoir fait sept cens soixante & dix figures de bronze. Ce Conquerant ne voulut point avoir son portrait de relief, que de la main de Lisippe, de même qu'il n'y avoit qu'Apelle 9 qui le put peindre.

7 Pline liv. 34. c. 8.
8 Alexandre naquit l'an du monde 3698. en la 106. Olimpiade, avant Jesus-Christ 356. ans.
9 Plutarque dans la vie d'Alexandre, dit que les Portraits d'Alexandre de la main de Lisipe l'ont emporté au dessus de ceux des autres Sculteurs, qui en voulurent faire depuis lui : aussi Alexandre ne voulut point être sculté que par ce Sculteur. Car il observa encore parfaitement comme ce Prince portoit un peu le cou penché vers le côté gauche. Mais quand Apelle le peignit tenant le foudre à la main, il ne le representa pas dans sa vraie couleur, mais d'un goût plus brun. Cet Auteur parlant du passage du Granique, où Alexandre perdit 30. vaillans hommes,

Chares [10] son Eleve n'aquit pas moins d'estime à la faveur du Colosse qu'il construisit à Rodes, qui étoit de la hauteur de quatre-vingt & dix piez. Alors on s'apliqua dans Atenes, & dans Corinte avec tant d'ardeur à la Sculture, que les Statües de marbre & de bronze y étoient sans nombre, ainsi que dans toutes les autres viles florissantes de la Grece, & de leurs Colonies, comme en Sicile où Dædale avoit long-tems auparavant porté les Arts du Dessein, & dans les viles

à qui il fit dresser des Statües de la main du fameux Lisipe. Elles furent après transportées à Rome par Metellus. Nardini. p. 321. & Plin. liv. c. 8.

[10] Chares, fut surnommé Lindien, parce qu'il étoit de Lindus, l'une des trois viles de l'Isle de Rodes. Pline liv. 34. c. 7. Et Vigenere sur les Tableaux de Filostrate. Ce Colosse fut mis au rang des sept merveilles du monde, il coûta 60. mile écus qui est la valeur de l'equipage de Demetrius, que l'on vendit, après qu'il eut levé le siege de la vile de Rodes. Plin. li. 34. c. 8. & il dit que l'on comtoit en cette vile jusqu'à six mile Statües.

maritimes d'Italie, particulierement à Tarante, où le fameux Lisippe fit un Colosse de bronze de soixante piez.

CHAPITRE X.

Comment la Peinture passa de Grece en Italie.

ROmulus fonda Rome [1] l'an du monde 3330. & y regna trente-huit ans, mais un peu avant le premier Tarquin [2], l'un de ses successeurs, Cleofante Corintien avoit porté la Peinture au païs Latin, & en Toscane. Il y suivit Demarate Pere de Tarquin qui gouverna cette Province; Ainsi dans un Temple

1. Rome fut fondée en la quatriéme année de la 7. Olimpiade 431. depuis la ruïne de Troie; & 753. ans avant l'Ere crétienne.

2. Tarquin étoit vers l'an du monde 3401. de Rome le 101. C'est aussi le siecle de Nabucodonosor.

d'Adée ; vile de ce païs on voioit de plus anciennes Peintures qu'à Rome, & ces Peintures n'étoient point encore gâtées sous le regne des premiers Empereurs, bien qu'elles fussent à découvert, ce qui prouve que c'étoit de la Peinture à fresque.

On voioit à *Lanuvium* place de Toscane une Atalante & une Helene 4 du même Cleofantes ; peintes nües, & d'une si charmante beauté qu'un Ministre 5 de l'Empereur Caius en fut passionnément touché. Cet amour marque l'excelence de ces rares ouvrages, & il a obligé Pline d'assûrer qu'entre tous les Arts qui dependent du Dessein, il n'y en avoit aucun qui

3. Pline li. 35. c. 3.

Il s'en voit un Tableau à Rome au Jardin d'Aldobrandin.

Il y en a aussi dans la Piramide de C. Cestius qui subsistent encore, bien qu'elles aient été faites au tems de la Republique.

4. Pline. liv. 35. c. 3.

5. Ce Ministre s'apelloit Pontio.

fût si tôt parvenu à sa perfection que celui de la Peinture.

La passion qu'on avoit pour cet Art charmant, s'augmenta à Rome du tems du Consul Mexala [6], qui fit present au public d'un Tableau, où étoit peinte la Bataille qu'il remporta sur les Cartaginois, & le Roi Hieron. Scipion fit aussi metre au Capitole le Tableau de la Victoire qu'il gagna en Asie; *Fabius Pictor* [8] de race Consulaire se signala par le Temple de la santé qu'il peignit, & cet ouvrage subsistoit du tems des Cesars. *Marcus Scaurus* [9] fut l'un des plus grands

6. Pline li. 35. c. 4. Mexala posa ce Tableau à la *Curia Hostilia* l'an 490. de Rome.

7. Pline li. 35. c. 4.

8. Fabius Pictor. Pline au même lieu. Il marque plusieurs autres Chevaliers Romains qui ont exercé la Peinture, comme *Turpilio* de Venise, qui fit quantité d'ouvrages à Veronne, *Alterius* Labeo Preteur, & Proconsul en la Provence, Q. Podius neveu de Q. Podius homme Consulaire & qui avoit triomfé, & fait par Cesar son Côéritier avec Auguste.

9. Pline li. 35. c. 11.

amateurs de la Peinture, il compofa avec ceux de Sicïone pour tout l'argent qu'ils devoient aux Romains, & au lieu d'argent il fe contenta de Tableaux que les Sicïoniens lui donnerent, & il porta ces excelentes Peintures à Rome: l'eftime qu'on y faifoit pour cet Art s'augmentant, on vit les Places, & les Temples remplis de Tableaux, par les dedicaces des grans hommes. Cefar [10] Dictateur, dedia les Tableaux d'Ajax & de Medée au Temple de Venus; Augufte [11] en pofa deux à la cour de fon Palais, l'un de la guerre, & l'autre du triomfe d'Alexandre le Grand, peints par l'illuftre Apelle.

Agrippa fon Favori aimoit la

10. Pline li. 35. c. 4. Ces Tableaux d'Ajax, & de Medée, étoient du Peintre Timomache Bizantin, il les fit pour Cefar Dictateur qui les paia huit cens Talens, qui font des prix extraordinaires. Pline l. 35. c. 11.

11. Augufte les fit placer dans le lieu le plus confiderable de fon fore. Pline li. 35. c. 4.

Peinture avec ardeur, acheta deux Tableaux douze 12 mile sesterces : Tibere 13 en fit aussi tant de cas, qu'il n'épargna rien pour avoir le Tableau qu'on apelloit l'Archigal 14 de Zeuxis. Tout le siecle d'Auguste revera la Peinture & la porta à son plus haut degré ; Neron 15 qui étoit toûjours rempli de grandes idées, se fit peindre d'une hauteur de six vingt piez ; son Afranchi orna de Tableaux les Portiques

12. Pline li. 35. c. 4. Agrippa les acheta des Cizeniens, l'un représentoit Ajax, & l'autre Venus.

13. Tibere acheta ce Tableau 60. sesterces. Pline li. 35. c. 10.

14. Archigallus étoit un Prestre de Cibele. Tertulien en son Apologetique.

15. Pline li. 36. c. 7.

Cecilius Metellus faisant orner, & embelir le Temple de Castor & de Pollux de beaux Tableaux, & de belles Peintures, y fit metre entre autre le Portrait de Flora au naturel, à cause de son excelente beauté. Plutarque dans la vie de Pompée.

Les Poëtes exerçoient aussi la Peinture, car le Poëte Paccuvio peignit le Temple d'Hercule, qui étoit dans le *forum Boarium*.

d'*Antium*

d'*Antium* 16, où étoient peints plusieurs combats de Gladiateurs au tems qu'on y celebroit des Jeux, ce qui fut l'une des fêtes la plus glorieuse de la Peinture ; car non seulement les Courtisans aimoient une chose si belle, mais ils s'éforçoient aussi d'engager les Princes 17 à cherir les Arts du Dessein, heureux tems pour les perfectionner !

16. Pline li. 35. c. 7. Celui qui commença à peindre les Jeux des Gladiateurs, ce fut C. *Terentius Lucanus*.

17. Jusqu'aprés Titus la Peinture continua à Rome dans une grande estime. *Attius-priscus* & *Cornellius Pinus*, peignirent pour cet Empereur le Temple de l'Honneur, & celui de la Vertu. Pli. li. 35. c. 10.

CHAPITRE XI.

Quand la Sculture commença d'être estimée parmi les Romains.

Aprés le regne des Rois, la Sculture se fit connoître à Rome ; on y dressa la Statuë d'*Horatius* [1] *Cocles*, pour immortaliser l'avantage qu'il eut sur l'armée de Porsena : & au même tems fut placée dans la *via sacra* la figure equestre de Clelia.

Mais du tems du Consul *Marcus Scaurus*, l'on continüa avec plus d'ardeur les ouvrages de cet Art, puis-qu'il embelit son Teatre de trois mile Statües de metal.

Plusieurs autres Consuls contribüerent aussi par leurs victoires à enrichir Rome, des dépoüilles

1. De la fondation de Rome le 247. Tite-Live li. 2.

qu'ils emporterent des deux [2] Siciles, de l'Afrique, & de la Grece. Les plus considerables de ces dépoüilles furent les Statües, qui brilloient aux triomfes de ces Consuls. Cela parut à ceux de *Fabius Maximus*, de *Marcellus*, de Scipion & à celuï de Paul Emile : car Fabius emporta de Tarante [4], une Statüe d'Hercule, d'une grandeur excessive. Il la fit poser au Capitole, avecque la sienne, qui étoit

[2] Pline liv. 34. c. 7.

[3] Le Roiaume de Naples, où est Tarante anciennement se nommoit la Sicile en deça le Phare, à diference de l'Isle qui s'apelloit la Sicile au delà du Fare. G. & J. Blaeu. dans le Liv. du Teatre du monde.

Plutarque dans la vie de Publicola.

[3] Fabius Maximus ne put emporter de Tarante le fameux Colosse de bronze de Lisipe, de la hauteur de 60. piez. Et comme ils assembloient le butin, le Grefier qui en tenoit le registre demanda à Fabius ce qu'il vouloit que l'on fit des Dieux, entendant les Tableaux & les Statües des Dieux, il lui répondit : Laissons aux Tarantins leurs Dieux courroucés contre eux. Seulement il fit emporter un grand Hercule. Plutarque dans la vie de F. Maximus.

equestre, & de bronze. Marcellus [5], rapellé de Sicile à Rome, y fit transporter les plus belles Statües, & les plus beaux Tableaux de Siracuse, afin d'en embelir son triomfe, & d'en orner Rome aprés. De même celui de Scipion fut tres-éclatant, par les figures, & les richesses qu'il aporta de Cartage.

Mais celui de Paul Emile [6] les

5. Rome devant le triomfe de Marcellus n'avoit pas encore le bon goût pour la Peinture, la Sculture, & l'Architecture. Car la belle grace dans les Arts du Dessein n'y étoit point encore entrée, mais seulement cette vile étoit pleine d'armes barbaresques, de harnois, de couronnes, de depoüilles toutes soüillées de sang. Mais depuis Marcellus, le peuple Romain passoit la plussart du jour à s'amuser, causer & deviser de l'excelence des Ouvriers, de leurs Arts, & de leurs ouvrages : là où ils ne parloient que de guerres & de cultiver la terre. Aussi Marcellus s'en glorifioit, même entre les Grecs, disant qu'il avoit enseigné aux Romains à estimer les admirables ouvrages de la Grece, ce qu'ils ne savoient pas avant son retour de la Sicile. Plutarque dans la vie de Marcellus.

6. Pline li. 35. c. 11. & Plutarque dans la vie de Paul Emile.

surpassa tous : son triomfe continüa trois jours. A peine le premier peut-il sufire pour voir passer les Portraits, les Tableaux, les Peintures, & les Statües, dont il y en avoit d'une grandeur extraordinaire,& toutes ces beautez de l'Art du Dessein, furent menées par la vile sur deux cens 7 cinquante chariots.

Sous les premiers 8 Empereurs la Sculture fut portée à son plus haut degré : l'amour que le peuple Romain avoit pour un Art si celebre éclata par une figure de Lisipe 9 qu'Agrippa avoit fait pla-

7 Auguste fut tres-curieux de la Sculture, toutes ses Statües, qui remplissoient les places, & les Temples étoient admirables. Il orna des depoüilles des Egiptiens la Chapelle de son Pere, le Temple de Jupiter Capitolin, & ceux de Junon, & Minerve ; de sorte que l'on jugea que Cleopatre, quoi que vaincuë par Auguste, avoit part à sa gloire, veu que l'on mit sa Statüe, qui étoit toute d'or dans le Temple de Venus. Coiffeteau & Xiphilin, pag. 84.

8. Pline li. 34. c. 8.

9. L'on voioit encore dans l'Attelier de Zenoe

cer devant ses termes. Tibere touché de l'excelence de cette Statüe la fit enlever pour la metre dans son Palais ; mais cela émut si fort le peuple qu'il s'eleva au Teatre contre cet Empereur, & l'obligea de faire remetre ce bel ouvrage en sa premiere place. Neron fit faire par Zenodore 10 sa Statüe; elle étoit de bronze, & avoit cent dix piez de haut. L'art de fondre de si grans Colosses étoit merveilleux : mais il se 11 perdit aprés la mort de ce rare, & habile Sculteur.

Pour l'art de tailler le marbre il se maintint à Rome jusqu'aprés l'Empereur Adrien, & cela dans l'excelence où il étoit au tems des premiers Antiques. Car sous les

dore, au tems de Pline, de grands & de petits modeles de terre de ce Colosse. Pline li 34. c. 7.

10. Cette prodigieuse Statüe étoit placée dans la *via sacra*, prés la place où Vespasien fit bâtir son Amfiteatre, lequel depuis a pris sa denomination de ce Colosse, en apellant ce grand Edifice le Colisée. Roma. Antiq. di Nardini.

11. Pline li. 34. c. 7.

Regnes de Vespasien, & de Titus, les Arts continuërent à fleurir, les belles Scultures qui embelissoient le Colisée, le Temple de la Paix, & l'Arc de Titus, font voir combien il y avoit alors d'illustres Sculteurs. Ce qui reste de ces excelens ouvrages à cet Arc, nous marque cette verité, aussi bien que l'incomparable Statüe de Laócon, qui fut trouvée aux rüines du Palais de ce Prince, & qui fait encore aujourd'hui l'admiration de tous les amateurs du Dessein, comme elle le faisoit du tems de Pline, qui nous a donné le nom des trois [12] habiles Sculteurs Rodiens, qui travaillerent de concert ce beau groupe de Sculture, que composent cette Sta-

12. *Sicut in Laoconte qui est in Titi Imperatoris domo opus omnibus: & pictura & Statuaria artis ante ferendum ex uno lapide eum & liberos Draconum qua mirabiles nexus de consilii sententia fecere summi artifices Agesander, & Polydorus, & Atenodorus Rhodii.* Pline li. 36. c. 5.

tüe de Laócon, avec celles de ses deux Enfans.

L'excelence de cet Art, continüa particulierement sous la domination de Trajan : ce grand Empereur, aprés ses victoires, s'apliqua à embelir Rome par l'Architecture, & la Sculture. Celle qui est à sa Colonne, & les bas-reliefs de l'Arc de Constantin, que l'on ôta de celui de Trajan, font voir que l'art n'étoit pas encore decliné, non plus que du tems d'Adrien qui lui succeda. Car cet Empereur possedoit [12] les belles Lettres, la Peinture, la Sculture & l'Architecture ; c'est pourquoi il porta si haut tous les Arts du Dessein, qu'ils se soûtinrent durant son re-

12. Adrien n'ignoroit rien des Matematiques, & savoit en perfection l'Astrologie, l'Aritmetique, la Geometrie ; outre cela avoit un grand goût pour la Medecine, & la Filosophie. Il étoit admirable en la Peinture & en la Sculture jusqu'à egaler les plus fameux de l'antiquité. Coisseteau. page 569.

gne dans tout l'éclat & le progrés où ils étoient parvenus.

Ce savant Prince se donna encore lui-même le soin de faire enrichir son Tombeau d'un grand nombre de Statües. Il avoit une si fort atache pour Antinoüs son Favori, qu'il le fit faire en marbre ; & c'est cette belle figure que nous voions à present au Palais de Belvedere à Rome, & qui est un morceau des plus finis, & des plus corrects de la belle Antiquité.

On vit aussi sous les Regnes heureux d'Antonin, & de Marc-Aurele d'excelens ouvrages de Sculture, dont il nous reste la fameuse Colonne Antonine, le Cheval de bronze qui est au Capitole, & des bas-reliefs qui sont au même lieu ; mais aprés ces illustres Empereurs, la Sculture, & la Peinture commencerent à n'être plus si cultivée.

CHAPITRE XII.

De l'excelence de l'Architecture des Grecs.

L'Architecture qui avoit été élevée à son excelence parmi les Assiriens, les Egiptiens, & les Feniciens, n'eut pas un progrés moins favorable dans la Grece. Nous avons commencé d'y voir que Dedale l'exerça à Atenes, en Candie, & en [1] Sicile, ce bel Art continüa chez les anciens Grecs de venir à sa perfection, ainsi que les autres Arts du Dessein qui y furent aussi tres-celebres.

Ces peuples firent voir leur capacité dans l'Architecture par

1. Le premier des Grecs qui porta l'Architecture en Sicile, ce fut Dedale lequel se sauva de Crete, pour eviter la colere de Minos : il y fut tres-bien receu de Goncale Roi de l'Isle. L'an du monde 2645. Diodore li. 4.

leurs bâtimens : & entre-autres par le labirinte de Lemnos, que Emulo, Rholo, & Theodore construisirent à l'imitation de celui du fameux Dedale. Ce labirinte de Lemnos étoit si considerable qu'il surpassoit celui de Crete de plus de cent-quarante Colonnes.

Les autres magnifiques bâtimens, & les superbes Temples qui ornoient les viles de la Grece, font connoître l'excelence de la belle Architecture. Car le Temple 3 de Jupiter Olimpien étoit admirable, puisque les Romains ne trouverent rien de plus riche que les Colonnes 4, & les dépoüilles qu'ils en emporterent pour embelir celui

2. Pline li. 36. c. 13.
3. Il fut bâti par l'Architecte Libon, Eléen. Pausanias en ses Eliaques.
4. Silla fit ôter les Colonnes du Temple de Jupiter Olimpien pour en embelir celui de Jupiter Capitolin. Pline li. 36. c. 6. Pausanias en ses Attiques fait la description d'un autre Temple de Jupiter Olimpien qui étoit à Atenes, & qu'Adrien fit enrichir d'un nombre incroyable de Statües.

de Jupiter Capitolin.

Le Temple de Cizique⁵ n'étoit pas moins beau que celui d'Olimpe, parce qu'il étoit si enrichi, & si curieusement fait que dans tous les joints des pierres il y avoit un fil d'or qui en separoit les coupes. A l'égard du Temple de Tralle ⁶ que bâtit l'Architecte *Argellius*, il devoit estre d'une beauté surprenante, puisqu'il en composa un Livre sur les proportions des Ordres Ionique & Corintien, selon lesquelles il avoit construit cet Edifice, qui fut consacré à Esculape. Argellius y fit encore de sa main les choses les plus importantes, qui sont des marques qu'il étoit autant Sculteur, qu'Architecte.

Mais de tous les Temples de

5. Pline li. 36. c. 15.
6. Vitruve en son Livre d'Architecture. Il dit aussi qu'il faut que l'Architecte soit lettré, & habile dans le Dessein. *Et ut litteratus sit peritus grafidos.*

Grece, & de toutes ses colonies, le plus renommé fut celui de Diane 7 d'Efese, car il merita d'être mis au rang des sept merveilles du monde. Le premier dessein de ce Temple fut fait par l'Ingenieux Archifron ; aprés lui Ctesifon en eut la conduite ; & Dinocrate 7 le rebâtit depuis qu'il eut été brûlé. Cet Edifice étoit long de 425. piez, & large de 220. avec 127. Colonnes haute chacune de 60. piez:

7. Le Temple de Diane en Efese fut construit non par les Amazones, mais par Cresus, & Efeso, qui donna son nom à la vile qui fut colonie des Eléens. C'est le païs des Ioniens qui y bâtirent plusieurs Temples. Pausanias en son Acaie. p. 274.

8. Ce fut un nommé Heroftrate qui y mit le feu, pour acquerir une mauvaise renommée. Dinocrate le rétablit, ce fut aussi lui qui bâtit par l'ordre d'Alexandre la vile d'Alexandrie. Il étoit grand Dessinateur ; car il proposa à ce Prince de tailler le Mont Atos en forme de sa Statüe, qui tiendroit d'une main une vile, & de l'autre un vase qui jetteroit les eaux dans la mer : & par ce grand dessein Dinocrate se produisit auprés d'Alexandre, & entra à son service. Vitruve. Proeme Liv. 2.

Elles furent données par autant de Rois, desquelles 36. étoient scultées, & une seule l'étoit de la main du fameux ⁹ Scopas.

 Le Mausolée que fit construire Artemise, dont ce Sculteur travailla l'un des quatre côtez, n'étoit pas moins admirable pour l'Architecture, que pour la Sculture, car il contenoit 411. piez de circuit, & de hauteur soixante jusqu'à la plate forme, où l'on éleva une Piramide par degrez soutenuë de 36. Colonnes qui rendoient cette augmentation égale en hauteur à tout l'édifice, fait des quatre plus habiles Architectes, & Sculteurs de Grece.

 L'Architecture s'y continüa en toute son excelence, non seulement au tems des Republiques ¹⁰ des

9. Vigenere sur les Tableaux de Philostrate, p. 127.

10. Plutarque en la vie de Pericles, nous fait connoître qu'il étoit l'un des plus grans amateurs de la Sculture & de l'Architecture qui ait été

Grecs, & de leurs Rois, mais encore sous le Regne des Empereurs Romains, & particulierement sous celui d'Adrien, qui fit bâtir à Atenes plusieurs superbes bâtimens.

parmi les Grecs. C'est pourquoi les bâtimens qu'il fit construire à Atenes, étoient merveilleux, autant par la diligence qu'il aporta à les faire élever, que par leur bel air; & ils étoient bâtis avec tant de soin que jusqu'au tems de Trajan, que cet Auteur a écrit, ils sembloient être nouvellement faits, & ils avoient tant d'agrément, qu'on étoit obligé tous les jours de les trouver de plus beaux en plus beaux. Celui qui conduisoit tous les ouvrages de Pericles, c'étoit Fidias, parce qu'il en avoit la Surintendance, bien qu'il y eut plusieurs Maîtres Architectes, & plusieurs excelens ouvriers à chaque ouvrage: Car le Temple de Pallas qui s'apelle *Partenon*, comme qui diroit le Temple de la Vierge, & surnommé *Hecatompedon*, parce qu'il a cent piez en tout sens, fut edifié d'Ictinus, & de Callicratidas.

La Chapelle Eleusine, où se faisoient les secrettes ceremonies des misteres, fut fondée par Cœrebus, qui dressa le premier ordre de colonnes du rez de chaussée, & les joignit par leurs architraves: mais aprés sa mort Metagenes né au bourg de Xipete fit la Corniche, & y rangea les Colonnes du second ordre, & Xenocles du bourg de Cholarge, fut celui qui construisit la Coupole, qui couvre le Santuaire. Pausanias en ses Attiques parle aussi de ce Temple de Pallas page 1.

CHAPITRE XIII.

De la perfection de l'Architecture chez les Romains au tems de la Republique.

Aprés que Marcellus[1] eut conquis la Sicile, l'Architecture se perfectionna de plus en plus à Rome; & ce qui montre cela, c'est le Teatre qui porte son nom, & qu'il fit bâtir. Car il est de la plus fine, & de la plus reguliere Architecture que nous aions des Antiques.

Le bon goût de cet Art étoit passé de Grece, en Italie, avec la Peinture, & les autres Arts du

[1]. Marcellus outre les Edifices qu'il fit faire à Rome, à Catane en Sicile, il fit construire un Parc à exercer la Jeunesse; & en l'Isle de Samotrace au Temple des Dieux qu'on apelle Cabires, il y fit mettre des Tableaux & des Statües aportées de Siracuse. Plutarque.

Dessein,

Deſſein, environ 460. ans avant Marcellus, qui étoit le tems de Porſena Roi de Toſcane. Ce Prince fut ſi magnifique en bâtimens qu'il donna ordre de conſtruire un Labirinte 2 à l'imitation des Grecs, pour le lieu où il deſtinoit ſa ſepulture. Il étoit ſi ſurprenant qu'il ne le cedoit ni au Labirinte de Crete, ni à celui de Lemnos : & cela fait voir que l'Architecture floriſſant en Toſcane ne tarda point à paſſer à Rome, aprés que les Romains ſe furent rendus maître de cette Province : ſi bien que les Edifices qui ſe firent dans cette vile du tems de la Republique, l'emporterent ſur ceux qui avoient été conſtruits ſous le Regne des Rois.

Car les grans hommes de cette Republique tâcherent de l'emporter les uns ſur les autres pour leurs magnifiques bâtimens. Marcellus

2. Pline li. 36. c. 13.

ne se contenta point de faire son fameux Teatre, il bâtit aussi un Temple à la Vertu, & à l'Honneur.

Marius ne fut pas moins zelé, afin de laisser à la posterité des marques de ses Victoires, les deux Trofées que l'on voit au Capitole en sont des preuves, ainsi que la belle Architecture de son Arc de triomfe à Orange, qui est un glorieux souvenir de la Bataille qu'il remporta sur les Cimbres.

Mais Marcus Scaurus son beau fils, fut de tous les Illustres qui eurent part au gouvernement de la Republique, le plus superbe en bâtimens; car durant son Edilité, il embelit Rome de plusieurs Edifices surprenans: son grand Teatre en est une marque éclatante. Il contenoit quatre-vingt 3 mile personnes: il y avoit trois Scenes l'une sur l'autre, avec trois cens soi-

3 Pline li. 34. c. 15.

xante Colonnes : celles du premier ordre étoient de marbre, & avoient trente-huit piez de haut, le second ordre de cristal, & le troisiéme de bois doré. Cet Illustre fit encore deux autres Teatres de bois, soutenus sur des pivos, afin qu'aprés y avoir fait les Jeux, & les Comedies, on les pût faire tourner, & les joindre en Amfiteatre, pour y voir les combats de la lutte, des Gladiateurs, & des bêtes farouches.

Aussi rien ne fut plus superbe à Rome que le Temple de Jupiter Capitolin. Tarquin le Superbe 4 l'édifia le premier, & aprés qu'il eut été brûlé la premiere fois, il fut rebâti par Silla & enrichi des Colonnes 5 du Temple de Jupiter 6 Olimpien qu'il fit amener de

4. Tarquin dépensa à faire les fondemens du Temple de Jupiter Capitolin quarante mile marcs d'argent. Plutarque dans la vie de Publicola.
5. Pline li 36. c. 6.
6. La Statüe de Jupiter Capitolin du tems de

Grece, & y poser en la place des pilastres qui y étoient : puis aiant été derechef endommagé par le feu à la revolution Vitelliane, Vespasien le fit restaurer. Mais étant encore pour la troisiéme fois brûlé, il fut refait par Domitien plus magnifique qu'il n'avoit point été. Car ce Prince qui aimoit à l'excés les bâtimens fut si curieux qu'il fit tailler toutes les Colonnes 7 à Atenes, & il enrichit ce Temple de tele sorte qui le fit tout dorer, & y dépensa pour la dorure seulement, vingt-un 8 million & six cens mile livres.

Tarquin Prisque, étoit de terre cuite. Plin. l. 35. c. 12. mais sous Trajan, elle étoit d'or. Martial li. 11.

7. Les futs de ces Colonnes furent taillez à Atenes d'une belle proportion ; mais à Rome elles furent repolies, ce qui les rendit trop menuës, & leur ôta de leur beauté. Plutarque en la vie de Publicola.

8. Douze mile talens que coûta à dorer le Temple de Jupiter Capitolin. Plutarque dans la vie de Publicola, & Nardini. pag. 307. comme les Anciens n'avoient pas le secret de batre l'or si subtil

Les autres Bâtimens que firent plusieurs Consuls devant les Empereurs, étoient tous dans le bon goût de l'Architecture, ainsi que l'Amfitéatre de Pompée 9, où se pouvoient placer plus de quarante mile hommes ; c'est son Afranchi Demetrius qui le fit bâtir, à l'imitation de celui de Mitilene. Pompée fit construire auprés de cet Amfitéatre le Temple de Venus victorieuse ou de la Vittoire ; & son Palais étoit aussi admirable, ainsi que la maison de Luculle & ses jardins. De même sous le Consulat

que nous l'avons, leurs doreures aloient à des prix excessifs. C'est la reflection *du Nardini*.

9. Pline li. 36. c. 15.

L'Amfitéatre de Pompée si celebre, il se fit bâtir aprés ses triomfes de l'Asie : cinq cens Lions y furent tüez en cinq jours, & dix-huit Elefans y combatirent contre des hommes armez. Demetrius son Afranchi bâtit ce grand Edifice, & il emploia à cet effet l'argent qu'il avoit amassé en suivant Pompée dans les Armées. H. R. de Xiphilin. page 14. Cet Amfiteatre (selon Pline) ou Teatre, selon d'autre, fut le premier établi à Rome. Tacite li. 14.

de M. Lepide, & de Q. Catule, il est constant que rien ne fut plus beau à Rome, que les Bâtimens de marbre, les ouvrages de Peinture, par les royales dépenses que faisoient ces grans hommes, pour embelir cette capitale, qui se trouva alors ornée de cent Palais qui le disputoient pour la beauté à celui de Lepidus. Ainsi que Pline [10] nous le fait connoître.

[10]. Pline li. 36. c. 15.

CHAPITRE XIV.

L'Architecture continua à Rome sous les Empereurs, dans son excelence, comme elle avoit fait au tems de la Republique.

JUles Cesar n'aima pas moins les Bâtimens, que les autres grans hommes, qui l'avoient precedé : son Palais, & le grand

qui ont raport au Deſſein. 71

Cirque[1] qu'il augmenta, en font des preuves. Auguſte eut la même paſſion pour l'Architecture, ainſi qu'il le fit voir à ſon Palais, que l'on nomma à cauſe de ſa beauté la grande & magnifique maiſon d'Auguſte. Plutarque dans la vie de cet Empereur, remarque qu'il fit embelir Rome, de pluſieurs bâtimens publics, faiſant redreſſer même ceux qui avoient été ruïnez, en laiſſant le nom des Fondateurs. Ses Edifices les plus conſiderables furent le Temple d'Apollon au

1. Le grand Cirque edifié par Ceſar Dictateur avoit trois ſtades en longueur, & une de largeur, & avec tous ſes bâtimens quatre arpens, & il y avoit dequoi aſſeoir 260000. mile perſonnes. Pline li. 36. c. 15. Selon le Comte de Nardini, tout le vuide du Cirque avoit de longueur 250. Cannes (chaque canne à dix palmes Romains) & la largeur des ſieges étoient de 122 cannes, 3. palmes, & un tiers, & les écuries de 19. cannes, 3. palmes, & demie; ainſi la longueur totale eſt 291. cannes, 6. palmes, 10. onces, & la largeur du vuide 83. cannes. 3. palmes, & quatre onces, & avec les ſieges des deux côtez, qui ſont enſemble 44. palmes, & 6. onces: toute la largeur étoit 129. cannes.

Palais, le portique, & une Biblioteque, qu'il remplit de Livres Grecs & Latins, le Mausolée, & un Parc pour promener le peuple Romain. Il fit encore achever le Temple de Jupiter Olimpien, commencé de long-tems à Atenes. Tous les Favoris [2] de ce Prince aimoient aussi ce bel Art avec passion. Celui qui en parut l'un des plus celebres amateurs, fut Agrippa [3], qui par une grandeur d'ame

2. Les Romains étoient tellement adonnez aux bâtimens, que c'étoit l'usage que les grandes & riches familles faisoient voir leurs magnificences, par des Edifices publics, en construisant des Palais, des galeries, & des Temples, pour l'utilité & l'ornement de la vile. C'est pourquoi Auguste aprouva & loüa Stasile, Taure, Philipe, & *Balbo*, qui consommerent toutes les dépoüilles qu'ils avoient aquis à la guerre, avec le surplus de leurs richesses qu'ils dépenserent en de somptueux bâtimens, afin de laisser leurs memoires, & celles de leurs familles à la posterité. C. Tacite. liv. 3. pag. 134.

3. Agrippa laissa par testament au peuple Romain, ses bains, & des heritages pour les entretenir. Il bâtit encore un superbe Porche à la vile de *Nettuno*, en memoire des Victoires qu'il avoit remportées sur mer. H. R. de Coiffeteau.

toute

qui ont raport au Deſſein.

toute Roiale, voulut orner le champ de Mars, & les environs. Il y fit conduire l'eau qu'on nommoit *aqua Virginis*, pour y faire des bains, & orna encore ce lieu de Jardins, de Portiques, le grand Salon 4 deſtiné à paier les troupes, & pluſieurs autres Edifices, dont le plus fameux qui ſubſiſte encore aujourd'hui tout entier, eſt le Temple du Panteon 5.

Le grand Herode qui fut auſſi Courtiſan d'Auguſte, aima les bâtimens avec paſſion. Il conſtruiſit en Judée, la vile qu'il apela Ceſarée en l'honneur d'Auguſte Ceſar, avec de beaux Palais, & un port de mer qu'il rendit l'un des plus commodes de tout l'Orient. Ce fut ce Roi qui embelit & augmenta le Temple de Jeruſalem, ſi fort regreté de Titus, lors qu'il le vit brûler, à la priſe de cette vile. H. R. de Coiffeteau.

4. Ou *Diribitorio*.

5. Panteon, apellé à preſent la Rotonde, à cauſe de la figure ronde de ſon plan. Quelques-uns ont écrit comme Dion. l. 53. qu'Agrippa ne fonda pas ce Temple, mais qu'il l'embelit, & le perfectionna, en faiſant le frontiſpice où ſon nom eſt marqué, qui eſt encore d'un meilleur goût d'Architecture que le reſte de cet Edifice. Ammiam Marcellin dit que ce Temple, avec celui de Jupiter Capitolin, celui de la Paix, & celui de Venus

Ainsi la magnifique Architecture fut aimée du siecle [6] d'Auguste & les belles paroles qu'il dit en mourant en font foi, qu'*il avoit trouvé Rome bâtie de briques, mais qu'il l'avoit rebâtie de marbre.* Cette magnificence inspira à ses Successeurs le même amour pour les grandes choses : car Tibere étoit tres-curieux, & aimoit tous les Arts du Dessein. Neron se plaisoit aussi à faire de grands bâtimens, cela paroît par son Palais, qu'on apelloit la Maison dorée, dont les restes sont de la plus belle Architecture, & du meilleur goût de l'antique. Elle continua dans son excelence sous Vespasien & Titus :

à Rome, étoient les premiers en beauté, en ces termes : *Velut regionem teretem speciosa celsitudine fornicatam.* Et Plin. Li. 36. c. 15. vante sur tout, ces mêmes bâtimens : & au c. 5. il dit qu'Agrippa fit orner le Panteon de plusieurs figures cariatides, faites par Diogene Atenien.

6. Dans le tems d'Auguste fleurit Vitruve, à qui il dedia ses Livres d'Architecture, qui sont les seuls qui nous soient restés des Anciens touchant ce bel Art.

on le voit par le Temple de la Paix, par l'Amfiteatre, & l'Arc de triomfe qu'ils firent bâtir.

Domitien 7 prit de ces Princes l'amour qu'il eut pour les superbes Edifices : il fit rebâtir le Temple de Jupiter Capitolin, plus magnifique qu'il n'avoit été, car il donna ordre de faire venir de Grece toutes les plus belles Colonnes qu'on y put trouver. Il construisit encore sa maison dans une magnificence au-delà de tout ce qui avoit jusqu'alors paru, aussi-bien que le Temple de Minerve & celui des Flaviens.

La regularité de l'Architecture fut exercée dans la même perfec-

7. Domitien ne fit pas seulement refaire le Temple de Jupiter Capitolin, plus superbe qu'il n'avoit été ; mais encore son Palais, où rien n'étoit si surprenant que les Galeries en Portique, les Sales, les bains, & les apartemens de ses femmes, & il avoit tant de passion à bâtir qu'il eût souhaité comme Midas que tout ce qui s'aprochoit de lui devint or & pierre. Plutarque dans la vie de Publicola.

tion au tems de Trajan [8] par Apollodore son Architecte. Le fameux Pont sur le Danube que ce Prince lui fit construire étoit étonnant à cause de la largeur & de la rapidité de ce fleuve. La Place de Trajan, ses Arcs de Triomfes [9], & sa magnifique Colonne historiée de ses grandes actions, contre les Daces, font voir combien Apollodore étoit celebre dans le Dessein.

Ce savant Architecte continüa d'embelir Rome par son Art, sous le Regne d'Adrien [10] qui n'aimoit

8. Il s'apliqua à embelir Rome de nouveau par de superbes Bâtimens, de Ponts, d'Arcades, & de Palais, dont les marques sont restées jusqu'à nôtre siecle, mais rien ne fut si memorable que la magnificence du Cirque de son nom. Coiffeteau. H R.

9. A Ancone, l'on voit un de ces Arcs de triomfe qui a été donné au jour par le Serlio. A Rome, il y en avoit un autre, qui fut détruit pour orner celui de Constantin de ses excelentes Scultures. Nardini. p. 407. Plotine femme de Trajan fit bâtir deux Temples qui se voyent à Nismes.

10. Adrien fit encore faire à Atenes, de somp-

pas seulement l'Architecture, mais qui la pratiqua, puis qu'il avoit de la jalousie du merite d'Apollodore, parce qu'il n'aprouvoit pas le dessein du Temple de Venus & de Rome, que cet Empereur avoit fait. Il fit aussi reparer le Temple du Panteon, celui de Neptune, celui d'Auguste, & les bains d'Agrippa.

Mais son plus bel ouvrage ce fut le Pont Adrien avec le Mausolée de cet Empereur qu'il ordonna d'une excelente Architecture. Antonin successeur d'Adrien, ne fut pas moins magnifique dans ses bâtimens ; car il fit élever un superbe Temple à Adrien son pere. Il repara son Tombeau, l'Amfiteatre, le Temple d'Agrippa, le Pont du Tibre, le Port de Gaiete, celui de Terracine, les bains d'Ostie, l'Aqueduc d'*Antium*, & les Temples

tueux Temples, & d'autres Edifices. Pausanias en ses Attiques.

de *Lavinium.*

Marc-Aurelle aimoit auſſi les Siences & les Arts ; il fut même tres-ſoigneux d'y élever ſon fils Commode, le faiſant aprendre à deſſiner. Ainſi l'Architecture continüa de fleurir ſous pluſieurs Empereurs du bas Empire, & juſqu'aprés Conſtantin.

L'amour qu'eut Severe 11 pour ce bel Art paroît dans la beauté

11. Entre les bâtimens que fit faire Severe, il fit bâtir un Septizone. Voiez Nardini pour ſavoir ce que c'eſt p. 406. Quelques-uns ont crû que c'étoit un Edifice qui avoit ſept ordres d'Architectures l'un ſur l'autre, & tous Corintes. Ainſi que l'on en voit deux de ſes ordres l'un ſur l'autre au Coliſés. Surquoi on peut faire la reflection, lors que les Antiques ont eu plus de trois ordres à mettre à un Edifice, comme à l'Amfiteatre de Veſpaſien, ils ont mis le Corinte ſur le Corinte, à cauſe qu'il n'y a pas dans les Ordres d'Architecture, un qui ſoit plus *ſuelte*, & quant au Compoſite, que pluſieurs Architectes modernes ont placé au deſſus du Corinte, il n'y en a aucun exemple dans l'antiquité ; mais ils s'en ſont ſervis ſeulement aux Arcs de triomfe, comme il ſe voit à celui de Titus ; il doit plûtôt être placé entre l'ordre Ionique, parce qu'il participe de celui-cy, & du Corinte.

de son Arc de Triomfe, & dans le dessein qu'il fit d'une Basilique qui avoit plus de [12] cent toises. Le Cirque de Caracala étoit grand & splendide ; & l'on vit encore sous Gordien [13], sous Aurelien, & Diocletien des bâtimens considerables.

Mais aprés le Regne de Constantin, & de Constance son fils, l'Architecture declina dans Rome, où il n'y eut plus d'habiles Architectes, ni de Princes curieux qui pussent soutenir l'excelence des Arts du Dessein : c'est pourquoi l'Architecture n'eut rien du bon goût, ni des proportions Antiques, de sorte qu'elle tomba dans la mauvaise maniere, comme la Peinture, & la Sculture, avoient fait aupara-

12. 190. Cannes Nardini. pag. 205.
13. Entre autres bâtimens qu'il fit, le plus considerable étoient ses Termes, où il y avoit 200. Colonnes de file. *Il biondo. R. & It. ristaurata. to. 2. p. 28.*

vant, & c'est la matiere du second Livre de cette Histoire.

DE LA CHUTE
DES ARTS
DU DESSEIN.

LIVRE SECOND.

CHAPITRE PREMIER.

Sous le Regne de Commode, les Arts du Deſſein commencerent à decliner.

ANS le premier Livre de cette Hiſtoire, on a parlé de l'origine, & du progrés des Arts qui ont raport au Deſſein, juſqu'à ce qu'ils

aient commencé à decliner, & enfuite à tomber ; & l'on continüra dans ce second Livre à remarquer les causes de leur abaissement, & de leur chute.

La Monarchie Romaine du tems de la Republique, & des premiers Cesars, étoit dans une haute reputation, parce qu'ils avoient porté les Arts à leur plus haute perfection. Mais cette Monarchie depuis la mort de Marc-Aurele commença de perdre la grandeur qu'elle avoit acquise. Car plusieurs Empereurs succedant en peu de tems les uns aux autres, ternirent l'Empire par leurs cruautez, par leurs débauches, & les guerres civiles, ce qui causa tout ensemble & insensiblement la ruïne des Arts du Dessein.

Il ne tint point à Marc-Aurele que les beaux Arts ne continuassent aprés lui : car il prit un soin particulier d'y faire élever son fils Com-

mode, lui faisant aprendre à peindre [1] & à graver, parce que ce jeune Prince avoit l'esprit promt, & tres-facile pour toutes sortes d'exercices. Mais la bonne education, fut étoufée, à cause qu'il s'abandonna à plusieurs débauches si-tôt qu'il lui eut succedé; ce qui nous fait regarder le regne de Commode comme le commencement du declin de la Peinture, & de la Sculture, & cela se reconnoît à la Statüe de cet Empereur, qu'on apele l'Hercule Commode, qui se voit à Rome au Palais de Belvedere [2]: il se remarque par cette figure, que l'art diminuoit; car bien qu'elle soit d'une proportion juste, & que la tête en soit tres-belle, on

1. Coiffeteau dans son Histoire Romaine, pag.

2. Dans une cour du Palais de Belvedere cette Statüe est placée, avec celles d'Antinoüs, d'Apollon, de Laocon, d'une Venus, d'une Cleopatre, du Nil, du Tibre & du Torce, toutes figures antiques.

n'y reconnoît pourtant plus ni le tendre, ni le fini qui font à la Statüe d'Antinoüs, & aux autres belles figures qui l'ont precedée, & que l'on voit au même Palais.

Ce bel Art de la Sculture, continua à décliner dans les regnes suivans, puis qu'il est certain que sous l'Empereur Severe ³ il étoit fort diminué de la beauté où il étoit parvenu du tems des premiers Cesars. Nous voyons cela par l'Arc de Triomfe de cet Empereur, qui subsiste encore à Rome : car en cet ouvrage la Sculture qui historie cet Arc, est beaucoup alterée, puis qu'elle n'a ni le Dessein, ni le beau travail des excelens Antiques.

3 Cet Empereur commença de regner l'an de Nôtre-Seigneur 195. depuis ce regne jusqu'à Constantin, il y a 115. ans.

CHAPITRE II.

L'Architecture ne declina qu'aprés Constantin, quoique la Peinture, & la Sculture fussent tombées auparavant.

DAns cette chute des Arts du Dessein, l'Architecture ne perdit pas si-tôt de son bon goût, que les autres Arcs. Car à l'Arc de Severe, elle est dans sa beauté, & elle égale les ouvrages qui ont été construits au tems qu'elle florissoit le plus. C'est pourquoi elle fut plus heureuse que la Peinture, & la Sculture, puis qu'elle se maintint en sa regularité jusqu'au tems de Constantin le Grand. L'Arc de Triomfe [1] de cet Empereur, en est

1. L'Arc de Triomfe de Constantin fut fait 120. ans aprés celui de Severe, vers l'an du salut 310. on croit qu'il fut achevé le disiéme de son Empire, & d'autres disent que ce ne fut qu'à la fin de sa vie. Aux huit belles Statües d'esclaves

la preuve : l'ordre Corintien y est beau, & dans sa pureté, la Sculture qui alors y fut faite, au contraire est d'un mauvais goût, & d'un méchant dessein. On observe cela aux bas-reliefs des piés d'estaux, & à d'autres petites figures qui sont au dessous des compartimens en rond : ce qui nous montre evidemment que la Sculture, & le bon goût du Dessein de la figure humaine, étoient tombées à Rome, au plus mauvais état où ils aient jamais été.

 L'Architecture ne declina point si-tôt que la Peinture, & la Sculture, parce-qu'elle fut plus long-tems protegée des Princes, à cause de sa necessité, & de son utilité.

qui sont sur la corniche, il y manque les têtes qui furent emportées à Florence secretement par Laurent de Medicis, selon que le raporte le *Giouco*. Nardini. pag. 407. Ces figures d'esclaves, & tous les grans bas reliefs qui ornent cet Arc, ont été pris de l'Arc de Trajan.

Nous le voions par Ammian Marcellin, lors qu'il écrit la venüe de l'Empereur Constance [3], fils de Constantin le Grand. Il dit que ce Prince mena à Rome le fameux Hormisda Architecte Persan, pour qu'il lui fit observer les plus beaux Edifices des Antiques, tant dans cette celebre vile, que dans toute l'Italie.

Mais la plus forte raison de la durée de la bonne Architecture,

[2]. Dans son 26. Livre. Il marque que ce qui arêta le plus l'admiration de Hormisda, & ce qui lui causa de l'étonnement, ce fut les merveilleuses fabriques du Temple de Jupiter Capitolin, l'Amfiteatre, les Termes, le Panteon, les Temples de la Paix, & de Venus, le Teatre de Pompée, & le Fore de Trajan.

[3]. Cet Empereur en prenant plaisir à regarder ces beaux bâtimens, disoit à Hormisda, qu'il ne viendroit jamais à faire de si grandes choses : mais qu'au moins, il vouloit imiter à faire un cheval de bronze, comme étoit celui de Trajan, que l'on voioit au milieu de son *Forum, (ou place.)* A quoi cet Architecte lui répondit, qu'il lui vouloit premierement bâtir une aussi belle écurie que celle qui voioit, pour mettre un aussi beau cheval. Tout ceci raporté par *il biondo Italia illustrata.* Et Nardini Rom. Antiq. p. 126.

c'est que l'étude qu'on en fit, &
qu'on en fait sur les beaux Exemples antiques consiste dans des mesures terminées par la Geometrie,
& l'Aritmetique ; ce qui en rend
l'imitation beaucoup plus facile que
celle de la figure humaine : car outre les mesures, & les belles proportions qu'il y faut observer, il est
encore necessaire d'y étudier les
differentes atitudes, les vives expressions, les compositions des
Histoires, les mouvemens des muscles, & une infinité d'autres parties, qu'on doit savoir pour exceller dans la Peinture, & la Sculture.

 Ces belles parties dont l'excellence de l'Art est composé, commencerent à perir les premieres
aux ouvrages du Dessein, qui demeurerent sans art, & sans goût, dés
le tems du bas Empire, & de celui de Constantin. Cela se remarque par son Arc de Triomfe, par
ses

ses Medailles, ses Statües au Capitole, & les Images de JESUS-CHRIST 4, & des Apôtres, que cet Empereur fit faire d'argent, & metre dans l'Eglise saint Jean de Latran, lesquelles sont d'une Sculture basse, & ordinaire. On aperçoit encore ces defauts aux Stucs, & aux Peintures de Mosaïque, du Batistaire que ce Prince fit construire au même lieu de Latran.

On observe au contraire que jusqu'alors il étoit demeuré de la beauté, & de l'Art dans l'Architecture & ses enrichissemens, comme il se voit aux Chapiteaux de l'Arc de Constantin, à ceux de son Batistaire 5, & aux bases de leurs colonnes, où il y a des

4. Vasari dans son avant propos sur la vie des Peintres.
5. Anastase en fait la description dans les Actes de S. Silvestre, comme il se voit aujourd'hui. Nardini. Rom. p. 102.

H

feüillages, & d'autres ornemens tres-bien taillez.

C'est la même raison que celle que nous avons dite de l'Architecture, qui a fait maintenir plus long-tems la beauté de ses sortes d'ouvrages de Sculture, que dans le Dessein à l'égard de la figure humaine, puis que pour exceler en ce Dessein, il faut toutes les connoissances que j'ai marquées, dont la regularité des ordres d'Architecture, & ses ornemens se peuvent passer.

CHAPITRE III.

L'Empire paſſé à Conſtantinople, & la Religion Crêtienne, contribuerent à la ruïne des Arts du Deſſein.

CE qui continüa à détruire davantage l'Art du Deſſein à Rome, ce fut quand Conſtantin en partit pour aler établir l'Empire à Bizance. Car il y conduiſit les meilleurs Artiſtes de Rome, & il en fit enlever une infinité de [1] Statües, & tout ce qu'il y avoit de plus beau, & de plus riche, pour en embelir ſa nouvelle vile.

Dans ce même tems le zele de la Religion Crêtienne contribua beaucoup au declin de la Peinture, de la Sculture & de l'Architecture:

[1] Entre les Statües que Conſtantin fit transporter de Rome, à Biſance, les quatre Chevaux de bronze qui ſont ſur le frontiſpice de S. Marc à

puis que pour éteindre l'Idolatrie, les Chrêtiens se voians les maîtres de l'Empire, renverserent [2], & briserent les plus considerables Statües des Divinitez des Gentils, & démolirent leurs plus superbes Temples.

Cela causa aussi le commencement de la chute de l'Architecture, parce que les Crêtiens d'alors transporterent les belles Colonnes du Mole d'Adrien, pour en bâtir, & en orner l'Eglise ancienne de Saint Pierre de Rome. Ils firent la même chose de plusieurs celebres Temples ; de cette vile pour construire l'Eglise Saint Paul hors

Venise étoient de ce nombre. Les Venitiens aprés la prise de Constantinople les emporterent chez eux.

2. Les Papes, & particulierement Saint Gregoire le Grand, dépoüillerent les Temples des Gentils, & firent rompre les Statuës. P. T. de Vasari. p. 75.

3. Le Pape Honoré I. prit avec la permission de l'Empereur Focas les tuilles de bronze du Temple de Romulus, pour en couvrir l'Eglise

les murs, celle de Sainte Marie Majeure, & de plusieurs autres qu'ils embelirent de la plufpart des beaux restes d'Achitecture antique. Mais dans tous ces grans Edifices on observe que la belle proportion, & la belle distribution n'y sont point, non plus que le bel ordre, & le bon goût des Antiques.

Ainsi tous les Arts du Deffein aprés que Constantin eut quité Rome, déclinerent sans cesse, & cela avant que les Nations Septen-

Saint Pierre, & de ce Temple, il en fit une Eglise à l'honneur de Saint Côme & Saint Damien. *Il biondo. Roma riftaurata.* pag. 12. Cela nous fait voir que les Empereurs de Constantinople étoient encore les Maîtres de Rome, puis que le Pape n'avoit pas le pouvoir de prendre ces bronzes, fans demander. De même Boniface IV. demanda auffi à l'Empereur Focas de prendre & de dedier le Temple du Panteon à la Sainte Vierge, & à tous les Saints. Le même Bionde. pag. 56. Focas regnoit vers l'an 590. environ 100. ans avant que Charlemagne eut établi la grandeur temporelle de l'Eglife. *Il biondo* a dedié fon Livre au Pape Eugene IV.

trionales fussent venuës ravager l'Empire, & sa Capitale. Mais ensuite ces peuples acheverent de détruire la beauté, le bon goût, & le bel ordre en ces nobles professions, comme ils le montrerent depuis.

CHAPITRE VI.

Les prises, & les pillages de Rome par les Gots & les Vandales, aiderent à la ruïne des Arts du Dessein.

ENviron cent ans aprés Constantin, Alaric Roi des Gots ravagea l'Italie, & prit Rome: Odoacre Roi d'Italie saccagea cette vile, & la mit au pillage; de même que Gensoric Roi des Vandales, qui avec trois cens mile hommes qu'il amena d'Afrique, la desola, & la rendit presque deserte; ce qui ne se fit point sans

détruire plusieurs ouvrages des Arts du Dessein. Mais sa plus grande ruïne arriva sous l'Empire de Justinien [1] : lorsque Totila Roi des Gots fit sentir son indignation à cette belle vile. Il ne se contenta point d'en faire abatre les murs, & les Edifices les plus superbes, il la brûla, & en treize jours elle fut en partie consumée par le feu. Ce desordre détruisit de telle façon les Statües, les Peintures, les Mosaïques, & les Stucs, que tout en perdit la grace, & la forme.

C'est pourquoi les apartemens les plus bas, & les premiers étages des Palais, & des autres bâtimens enrichis de l'Art du Dessein, se trouverent enterrez sous les ruïnes:

[1]. Alaric prit Rome vers l'an 412. & Odoacre ensuite, & puis Genseric, qui fut en 456. il ravagea de même une partie du Roiaume de Naples, principalement les Côtes du Golfe, où étoient plusieurs beaux ouvrages d'Architecture des anciens Romains, comme à Missene, Cumes, Baie, & Pouzzole. Antiquit. di Pouzzole, di S. Mazzella.

ceux qui habiterent depuis dans cette vile defolée aiant planté des jardins fur ces ruïnes, ils y enterrerent ces beaux ouvrages de Peinture, & de Sculture, que l'on y a trouvez depuis trois cens ans, & qui ont fervi au rétabliffement des Arts du Deffein. Car fous ces ruïnes, il s'eft trouvé des lieux foûterrains qu'on a nommez Grotes, où l'on a rencontré plufieurs ornemens de Stucs, & de Peinture, qui à caufe de cela ont été apellez ornemens Grotefques.

Il fe remarque qu'à cette prife de Rome par Totila, tout concourut à la deftruction de ce qu'il y avoit de plus beau dans la Sculture : car les Grecs qui s'étoient fortifiez au Mole d'Adrien, mirent [2] en pieces les belles Statües, dont il avoit orné ce lieu, & ils fe fervirent de ces rares morceaux

2. Roma Antiq de Nardini. p. 480. en l'an 545. arriva cette prife de Rome par Totila.

pour

pour en repouſſer les aſſauts des vainqueurs.

Neanmoins comme cette vile avoit été remplie de tant de richeſſes, & d'excellentes Statuës, elle en étoit preſque inépuiſable : puis qu'environ cent ans aprés le ſac qu'en fit Totila, l'Empereur 3 Conſtant II. y ala, & quoi qu'il y fut bien reçu des 4 Romains, il ne laiſſa pas de dépoüiller ce qu'il y trouva de plus conſiderable, & de plus riche : il en chargea des vaiſſeaux, que la tempête écarta en Sicile, où il fut tué, & les Sarrazins qui y alerent, pillerent ces riches dépoüilles, & les emporterent en Alexandrie.

Mais ſi les Arts du Deſſein furent ſi mal traitez à Rome dans la décadence de l'Empire, ils ne le furent pas moins dans la pluſpart

3. On l'apelle encore Conſtantin III.
4. Environ l'an 650. quelques 110. ans aprés le ſac de Totila.

de ses Provinces, puisque les Visigots en Espagne, les François en Gaule, & les Vandales en Afrique y ruïnerent tous les superbes Edifices dont les Romains avoient été jaloux de remplir les lieux de leurs Colonies, pour y faire fleurir tous les beaux Arts, qui marquoient la splendeur de leur Empire.

CHAPITRE V.

Les Images dans la primitive Eglise ne soûtinrent pas à Rome l'Art du Dessein, mais elles donnerent naissance à la maniere que depuis on a nommée Gotique.

ON auroit pu croire que l'excelence du Dessein se devoit maintenir à Rome, parce que dés le commencement de la Religion Chrêtienne, les Fideles se servirent de la Peinture, & de la Sculture, pour représenter les Histoi-

res du vieux, & du nouveau Testament, qui ornoient leurs Chapelles, & leurs Tombeaux dans les Catacombes. Oüi l'on pouroit convenir de cela, mais comme ces Peintures, & ces Scultures n'étoient que pour l'instruction des Crêtiens en des lieux cachez, & soûterrains, où ils celebroient le divin Ofice, ils ne se piquoient point de faire les ouvrages du Dessein, avec toute la beauté dont les habiles hommes, qui étoient sous les premiers Cesars, faisoient leurs Peintures, & leurs Scultures ; de sorte que quand les Crêtiens du regne de Constantin eurent la liberté de bâtir des Temples au vrai Dieu, les Arts du Dessein étoient déja declinez.

Ainsi toutes les Peintures, toutes les Scultures, tous les Stucs, & toutes les Mosaïques, qu'ils firent, & qu'on a trouvez dans les anciens Cimetieres sont déchus de la

belle maniere, & du bon goût du deſſein : & les ouvrages tant d'Architecture[1], de Sculture[2], que de Peinture[3], qui furent faits aux premieres Egliſes Crêtiennes à Rome, ne ſont pas auſſi d'un meilleur goût. Si bien que la mauvaiſe maniere s'y étoit introduite en tous les Arts du Deſſein, & par là nous voions

[1]. Sur le Mont Celio, on voit l'Egliſe de S. Jean & S. Paul, bâtie du tems de Julien l'Apoſtat, elle eſt tout à fait dans le mauvais goût de l'Architecture.

[2]. A l'Egliſe ſainte Agnés hors la porte Pie, il s'y voit un Tombeau de porfire, à cauſe que la Sculture en bas relief, qui y eſt, repreſente des enfans avec des pampres, & des raiſins, le vulgaire l'appelle fauſſement la ſepulture, ou le tombeau de Baccus. Car ce rare morceau de porfire étoit le Tombeau des Princeſſes Conſtances, filles de l'Empereur Conſtantin ; & cette Egliſe a encore ſervi de ſepulture à d'autres Princeſſes de la même famille ; c'eſt auſſi le lieu où elles furent batiſées, & qui fut bâti exprés par Conſtantin. *Nardini R. Antiq.* pag. 174. ces bas-reliefs ne ſont point d'un excelent Deſſein ; ce qui prouve que la Sculture étoit de beaucoup tombée de ſon excellence.

[3]. De même la Peinture qui ſe voit aux Moſaïques de cette Egliſe à la voute, n'eſt pas d'un meilleur Deſſein ni d'un meilleur goût.

que les Gots, & les Lombards qui ont dominé à Rome, & en Italie, ne porterent pas cette mauvaise maniere aux lieux de leur domination, mais qu'ils l'y continuerent seulement, & c'est de là, que cette méchante habitude de travailler à la Peinture, à la Sculture, & à l'Architecture a pris le nom de maniere Gotique.

De même ces Arts étant declinez parmi les Grecs, on a apelé leur travail la vieille maniere Greque, & non point la maniere Antique, pour faire la difference de l'une à l'autre.

CHAPITRE VI.

Les Arts du Deſſein déclinerent moins dans l'Empire d'Orient, que dans celui d'Occident.

Les Arts, dans leur chute ne tomberent pas tant à Conſtantinople, qu'à Rome, particulierement au troiſiéme, au quatriéme, & au cinquiéme ſiecle : à cauſe que Conſtantin le Grand, Conſtance ſon fils, Teodoſe, Arcadius, & Juſtinien [1], furent tres-jaloux de

[1]. L'Egliſe de Sainte Sofie fut bâtie par Conſtantin le Grand, reparée par ſon fils Conſtantius, & puis par Teodoſe le jeune. Mais l'Empereur Juſtinien la rebâtit aprés qu'elle eut été brûlée, avec tant de magnificence qu'il y épuiſa tous les treſors de ſon Empire. Et il croioit que cette Egliſe l'emportoit ſur le Temple de Salomon ; & pendant 17. années qu'il emploia à la rebâtir, il y dépenſa 34. milions d'or. H. du Serail. D. Baudiere.

H. du Schiſme des Grecs de M.

Cette Empereur fit encore bâtir une grande Gallerie qui étoit remplie des plus belles Statües

rendre la Capitale de leur Empire aussi florissante, & aussi magnifique, que l'avoit été l'ancienne Rome. Ils y bâtirent pour cela des Basiliques, des Termes [2], des Aqueducs, des Portiques, des Cirques, des Palais enrichis de Statües, dont ils dépoüillerent les viles de la Grece, & de l'Asie, & éleverent au milieu des Places, les obelisques [3] Egiptiennes, & de surprenantes Colonnes toutes scultées. Ils construisirent encore plusieurs belles, & grandes Eglises, qu'ils ornerent de Peinture, & de Sculture. C'est ce qui soûtint avec éclat les Arts du Dessein dans la Grece : car Constantin ne fit pas seulement metre de riches Images aux Temples, mais à toutes les portes de Constantinople, & de ses Pa-

du monde, & rétablir les bains de Severe, avec l'Eglise des Apôtres.

2. Arcadius y fit bâtir de superbes Termes.

3. Dans la place de Teodose étoit la grande obelisque de Tebes.

lais, comme à celle qu'on apelloit la porte du Vestibule d'airain. L'Empereur Constance n'aima pas moins les Bâtimens, & les Arts du Dessein que son pere. Mais Teodose le Grand qui les protegeoit avec ardeur, en a laissé d'illustres marques par la superbe Colonne qu'il fit élever en cette vile à l'imitation de celle de Trajan : & ce fut sur cette Colonne qu'il fit sculter en bas-reliefs l'Histoire de ses grandes Actions. Dans ce magnifique ouvrage de Teodose, on voit encore beaucoup du bon goût de l'antique, ce qui fait voir que la Sculture n'étoit pas si fort diminuée en Grece, qu'en Italie. Cela est tres-evident par un Dessein de cette illustre Colonne, que l'on conserve à Paris, à l'Académie Roiale de Peinture & de Sculture.

Nous pouvons aussi concevoir que la Peinture se maintint à Constantinople, plus long-tems dans

la bonne maniere, qu'à Rome, parce-que ces deux Arts ont toûjours été inseparables au tems de leur élevation, & de leur chûte. La protection glorieuse que leur donna ce grand Empereur, paroît au titre *de excusatione artificum* 4, où il plût à ce Prince de ne point soûmettre aux charges & tribus, ceux qui professoient la Peinture, ni eux, ni leurs familles. On voit par là que cet Art étoit encore exercé en Grece avec honneur, & qu'il est tres-croiable qu'il y avoit bien du beau dans les ouvrages, dont les anciens Peres de l'Eglise Orientale, nous ont fait l'Eloge, & la description. Saint Gregoire 5

4. *Pictura professores placuit ne sui capitis Censione, nec uxorum, aut etiam liberorum nomine, nec tributis esse munificos.* Cet Empereur les décharge en un autre endroit de tous logemens, soit de gens de guerre, soit de ceux qui suivent la Cour.

Archiatros nostri palatii, necnon & Pictura professores, hospitali, molestia quoad vivent liberari præcipimus.

5. Dans une Oraison qu'il fit à Constantinople,

de Nisse assure qu'il ne pouvoit retenir ses larmes à la vuë d'un Tableau où étoit peint l'Histoire d'Abraham prêt de sacrifier son fils: & ce saint Pere ne se seroit point laissé toucher à la douleur s'il n'y avoit eu une grande beauté en ce Tableau : dans son Oraison de Saint Teodore⁶, il décrit la grandeur & la magnificence du Temple dédié à ce Saint. Il y marque que son martire étoit bien peint, & bien exprimé, & qu'on y lisoit de même que dans un Livre la dou-

raportée au 2 Concile de Nicée Act. 4. on y lit ces paroles. *Vidi sæpius inscriptionis imaginem, & sine lachrimis transire, non potui, cum tam efficaciter ob oculos poneret historiam.*

6. *Pictor artis suæ flores in imaginibus exprimens, res Martyris preclare gestas, labores, cruciatus, immanes Tyrannorum aspectus, impetus, ardentem illam & flammas evomentem fornacem, beatissimum Athletam, Christique certamini presidentis, ac præmia dantis, humana formam imaginis: hac in quam vobis tanquam in libro loquente, artificiosè describens, Martyris certamina sapienter exposuit. Novit enim etiam pictura tacens, in parietibus loqui, & utilitatis plurimum afferre.*

leur, & la constance de ce Martir, la fierté, & la cruauté du Tiran, avec l'assistance du Seigneur, pour couronner cet heureux Saint: si bien que ces Peintures sur les murs parloient avec beaucoup d'utilité.

Saint Basile 7 confirme la même chose, & dit que les Peintres font autant par leurs figures, que les Orateurs par les leurs, & que tous les deux servent également à persuader, & à porter les esprits à la vertu: de sorte qu'il est aisé de juger qu'il y avoit beaucoup d'art, & de beauté, dans ces Peintures, qui n'auroient pas été sans cela le sujet de la meditation de ces deux Peres. Il est donc vrai de dire ce me semble que l'excelence de la Peinture

7. *Nam* (dit S. Basile) *magnifica in bellis gesta, & oratores sapientissimè, & pictores pulcherrimè demonstrant: Hi oratione; illi tabulis describentes atque ornantes amboque plures ad fortitudinem imitandam inducentes. Qua enim sermo historia per inductionem, eadem, & pictura tacens per imitationem ostendit.* S. Basil. hom. 20. xi. Matt.

s'étoit jusqu'alors conservée à Constantinople & dans les Eglises d'Orient. Cela se prouve encore par ce qu'il y avoit vers l'an huit cens, parmi les Grecs quelques habiles Peintres : puisque rien ne fut plus surprenant, ni rien de plus utile, qu'un Tableau du Jugement Universel fait par Methodius, lequel toucha si vivement Bogoris [8] Roi des Bulgares, qu'il causa la conversion de ce Prince Paien, & ensuite de tous ses peuples. D'où l'on

[8]. Curopal. Cedren. Zonar. raporté par M. H. D. Iconocl. Ce Methodius étoit Moine & Peintre. Bogoris l'emploia pour peindre un Palais qu'il venoit de faire bâtir. Il lui demanda en general de lui faire des representations terribles ; aiant accoûtumé de regarder avec plaisir ces Tableaux, où l'on voioit des combats de Chasseurs, contre les Sangliers, les Lions, les Ours, & les Tigres. Methodius ne trouvant rien de plus terrible que le Jugement universel, il le peignit admirablement bien, avec toutes ses circonstances les plus épouventables, & sur tout les reprouvez à la gauche, & livrez par la Sentence du Juge aux demons qui les entraînent dans l'Enfer. Bogoris fut si penetré de toutes les expressions de ce Tableau, qu'il se resolut sans differer d'embrasser la foi de JESUS-CHRIST.

peut conclure que ce qui contribüa davantage à la conservation de cet Art, ce fut l'honneur rendu aux Images 9 des Saints dés le commencement de la Religion Crêtienne : puisque dans tous les états où un culte si juste fut aboli, la Peinture, & la Sculture n'y tomberent pas seulement, mais elles y furent entierement perdües.

9. Constantin le Grand, fit enrichir Constantinople de plusieurs ouvrages de pieté; il ne se contenta pas d'avoir fait construire la magnifique Eglise de Sainte Sofie, & celles des Saints Apôtres, il orna encore la vile de plusieurs Images, entre autres de celle du Sauveur, qui paroissoit sur la grande porte du Palais Imperial, que l'on apeloit la porte d'airain, parce que le vestibule étoit couvert de lames de cuivre doré ; ce fut cet Empereur qui fit bâtir ce Palais.

CHAPITRE VII.

De l'ancienneté des Images dans la Religion Crétienne.

LEs Images dans le Christianisme, commencerent du tems de JESUS-CHRIST : la premiere qui s'en fît, fut faite par la Dame, dont il est parlé en Saint Luc chapitre huitiéme, verset quarante-six, *laquelle s'aprochant du Sauveur par derriere toucha le bord de son vêtement, & incontinent son flux* 1 *de sang s'arrêta.* Cette pieuse femme en reconnoissance de sa guerison, fit ériger dans la vile de Cesarée, une Statüe à JESUS-CHRIST. Elle étoit de bronze, & à ses piez il y avoit la figure de cette Dame, en action de supliante. Son œuvre fut si agreable à Dieu, qu'il donna une

1. Luc. c. 8. v. 46. car j'ai connu qu'une vertu est sortie de moi.

vertu miraculeuse, à une plante qui croissoit au bas de cette Statüe, & qui lors qu'elle fut assez grande pour toucher la frange de la sainte Image, gueriſſoit toutes sortes de maladies 2.

Plusieurs Historiens racontent cette verité, particulierement Eusebe 3 de Cesarée, qui en fut l'un des témoins oculaires; & Sozomene raporte que Julien l'Apostat, à cause de la haine qu'il portoit à JESUS-CHRIST, fit ôter cette fameuse Statüe : & qu'en sa place il ordonna qu'on mît la sienne : mais qu'aussi-tôt il fut puni de son sacrilege, puisque le foudre tomba dessus, & la reduisit en poudre.

D'autres Auteurs écrivent que

2. Conc. Nicen. 2. Act. 4. S. Greg. 2. epist. ad Germ. Episco. Const.

3. Euseb. li. 6. 7. c. 14. Cette Histoire est aussi raportée par Antipatre Bostrense, & encore par Nicephore, Cassiodore, & Metaphraste. Il est parlé de tous ces anciennes Images bien au long dans le Livre de Rome souterraine.

dés le tems des Apôtres, il y eut aussi des Images de Peinture de JESUS-CHRIST [4], & que mêmes ce divin Sauveur les inventa, à la solicitation d'Abagare Roi d'Edesse, qui aiant entendu parler des miracles de JESUS-CHRIST, lui envoia un Peintre pour faire son Portrait ; mais comme il ne le pouvoit dessiner, à cause du brillant qui sortoit de ses divins regards, le Seigneur pour satisfaire à la priere du Roi d'Edesse, se posa lui-même un linge sur le visage, auquel il imprima son Image divine, & l'envoia à ce Prince, par la vertu de laquelle il fut gueri d'une maladie incurable.

4. *Historiæ quoque* (dit Damascene) *proditum est : cum Abagarus Edessæ Rex, eo nomine pictorem misisset, ut domini imaginem exprimeret ; neque id pictor ob splendorem ex ipsius vultu manantem, consequi potuisset ; Dominum ipsum divina suæ, ac vivifica faciei pallium admovisse ; sicque illud ad Abagarum, ut ipsius cupiditatis satisfaceret omisisse.* S. Jo. Damasc. de Orthod. fid. l. 4. c. 17. Baronn. Ann Tom 1. an 31.

Au tems des Apôtres, on vit aussi des Images de la Sainte Vierge, puisque Saint Luc en a fait plusieurs : C'est Saint Gregoire 5 Patriarche de Constantinople, qui le témoigne lorsqu'il écrit à l'Empereur Leon l'Isaurien.

Teodore 6 le Lecteur, nous a-

5 Saint Gregoire II. écrivant à Leon Isaure, raporte la même Histoire, & que de tout l'Orient on venoit venerer la sainte Image. *Cum Hierosolimis ageret Christus Abagarus qui tum temporis dominabatur, & Rex erat urbis Edessenorum, cum Christi miracula audivisset Epistolam scripsit ad Christum qui manus sua responsum, & sacram, gloriosamque faciam suam ad eum misit. Itaque ad illam non manufactam Imaginem mitte, ac vide: congregantur illic orientis turba, & orant &c.*

6. S. Teodore, Studite dans son Oraison, contre Leon Isaure Annal. T. 9. Annal. 814. & dans le Concile second de Nicée, la même relation est confirmée par Leon, Lecteur de l'Eglise de Constantinople, qui a été témoin de l'honneur que l'on rendoit de son tems à cette Image. Voici ses paroles : *Leo religiosissimus Lector magna & egregia Ecclesia Constantinopolitana dixit & ego indignus vester famulus cum descendissem cum Regiis Apocrisariis in Syriam Edessem petivi, & venerandam Imaginem, non factam hominum manu adorari & honorari à populo vidi &c.*

K

prend encore, que l'Imperatrice Eudoxie envoia une de ces Images peintes par Saint Luc à 7 Pulcherie Auguste ; il s'en voit encore une aujourd'hui à Rome, faite du même Saint, que l'on garde soigneusement chez les Religieux de Saint Silvestre.

Quoique l'Histoire du Portrait de JESUS-CHRIST, envoié à Abagare, & celle du Portrait de la Vierge peinte par Saint Luc, fussent contestez de quelques-uns, j'ai cru pourtant les pouvoir raporter, afin de prouver l'ancienneté des Images, à l'exemple du Concile second de Nicée. Celle des Apôtres 8, des Martirs, & des Confesseurs, ont

7. *Lucas verò, qui sacrum composuit Evangelium cum Domini pinxisset Imaginem pulcherrimum & pluris faciendum posteris reliquit* S. Theod. Studit. orat. in Leo Arme.
Theod. Lect. Collet. L. 1.

8. S. Gregoire II. dans son Epître à Leon Isaure, dit des premiers Crétiens qui peignirent le Seigneur. *Qui Dominum cum viderent prout viderant venientes Hierosolimam spectandum ip-*

aussi été peintes, & scultées dans l'Eglise naissante. Le même Saint Gregoire nous l'a dit, ainsi que le Pape Adrien I. le raporte, lors qu'il écrit à Constantin, & à Irenée. Il assure que l'on conservoit à la Basilique du Vatican les Portraits⁹ de Saint Pierre, & de Saint Paul, qui sont ceux que Saint Silvestre montra à l'Empereur Constantin¹⁰ le Grand, aprés qu'il eut été converti.

sum proponentes depinxerunt : cum Stephanum Proto-Martyrem vidissent, prout viderant spectandum ipsum proponentes depinxerunt : cum Jacobum fratrem Domini vidissent, prout viderant spectandum ipsum proponentes depinxerunt : & uno verbo dicam cum facies Martyrum, qui sanguinem pro Christo funderunt, vidissent, depinxerunt.

9. Had. 1. epist. ad Const. & Iren. Baron. Annal. To. 3. ann. 324. & T. 3. ann 785.

10. Constantin pour embelir sa nouvelle vile fit élever sur toutes les portes l'Image de la Sainte Vierge, sur celle de son Palais l'Image du Sauveur que Leon l'Isaurien fit ôter. Il fit aussi ériger au milieu des places, de belles Statües du Sauveur du monde, sous la forme du bon Pasteur, & celle du Profete Daniel au milieu des Lions.

H. des Iconocl. de Mainbourg.

Cela nous doit faire croire que le culte des Images prit naissance dés le commencement de la primitive Eglise, & qu'il s'entretint jusqu'au tems de l'Empereur Leon Isaure dans l'Orient, ce qui continüa la pratique des Arts du Dessein, bien que déchûs de leur excelence, mais pourtant moins diminüez aux Provinces de l'Orient, qu'à celles de l'Occident.

CHAPITRE VIII.

De la ruine entiere des Arts par la Secte de Mahomet aux lieux de sa domination.

L'Avantage qu'eurent les Arts du Dessein, de se maintenir un peu plus dans l'Orient, que dans l'Occident, ne dura pas long-tems, car ils soufrirent une entiere perte en plusieurs Provinces de l'Empire Grec, par la Secte de Mahomet,

qui commença de paroître en l'an 624. Ce faux Profete prit Damas, & ruïna la Sirie, & cependant sa Secte multipliée dans l'Arabie, l'Egipte, la Libie, la Barbarie, l'Espagne, & mêmes au deça des Pirennées, acheva d'y détruire tous les Edifices antiques, & tous les ouvrages de l'Art du Deſſein, qui s'étoient sauvez du saccagement des Visigots, & des Vandales.

Mais la plus grande desolation que firent les Sarrazins,[1] ce fut dans l'Italie ; ils dominerent la Sicile un tems considerable : & furent maîtres durant trente années, d'une partie du Roiaume de Naples, prin-

1. Ils prirent aussi vers ces tems-là les Isles de Candie, de Cipre, & de Rodes en 640. Ce furent eux qui briserent & mirent en pieces ce fameux Coloſſe de bronze, fait par Chares l'Indien, qui étoit posé à l'entrée du Port de Rodes, où les vaiſſeaux paſſoient entre les jambes de cette grande Statüe, laquelle fut jettée par terre par un tremblement de terre. Les Sarrazins l'aiant mis en morceaux les emporterent à Alexandrie, dont ils en chargerent 900. Chameaux, & cela vers l'an 655. Dict. Histor.

cipalement depuis la vile de Regge jusqu'à celle de Gaëte. Ces Infideles porterent encore leurs armes à Rome, où ils prirent le bourg du Vatican, & y brûlerent l'Eglise Saint Pierre [2] & Saint Paul, sous le Pontificat de Leon IV. & il s'en fallut peu qu'ils ne prissent la vile.

Dans cet espace de tems ces peuples détruisirent tout ce qu'il y avoit de beau en ces deux Roiaumes là ; car à Naples, & aux viles voisines, on n'y voit que des reste de belles maisons, & de beaux Palais des anciens Romains : ces Palais bordoient les rivages de la mer le long de la Côte, depuis le Cap de Missene, jusqu'au delà de Pouzzole [3]. Les fragmens anti-

2. *Roma illustrata.* p. 9. & *Italia illustrata di biondo.* p. 135.

3. Pouzzole fut sacagée par Alaric, par Genseric, & par Totila, puis elle fut redifiée par les Grecs, le Teatre de Pouzzole avoit 172. piez de long, & large de 88. Il s'y voit encore les restes du Temple d'Auguste tout de marbre, édifié par Califurnius, dont les pierres faisoient face, ou

ques qui se voient encore en ces lieux, marquent la splendeur de ces bâtimens, puisque rien n'est si admirable que la Piscine 4 à Missene 5, qui n'est qu'un vestige, & des fondemens d'un superbe Palais : les restes de la Vigne de Lucule, des Bains de Ciceron, du pont 6 de Ca-

parpin, tant par dehors que par dedans, les Colonnes étoient grandes d'ordre Corinte, & ce Temple restauré sert aujourd'hui d'Eglise. Il y avoit encore en cette vile plusieurs autres Temples Antiques ; le plus considerable étoit celui de Diane, qui avoit cent Colonnes d'un admirable ordre Corintien. On voit encore en pié une partie du magnifique Temple de Neptune, & des fragmens d'un Temple de Trajan.

4. Ce lieu aujourd'hui apellé la Piscine admirable, est des restes des Palais que Lucule avoit fait bâtir au Cap de Missene, & ce lieu souterrain servoit à conserver des eaux douces pour les Flotes.

5. Missene, belle vile antique fut ruinée par les Sarrazins l'an 596. Anti. di Pouzz. D. S. M.

Proche de là étoit la vile de Cumes, dont il en reste un bel Arc qu'on nomme l'*Arco-felice*, qui est de la belle Architecture antique. Il se voit encore en ce lieu la Grote de la Sibile Cumée où le pavé est enrichi de Peintures antiques à la Moſaïque, de même qu'il y en a à Preneste.

6. Du Port de Tipergole à Baie, Caligula fit

ligula bâti dans la mer, de l'Amfitéatre, & du Téatre de Pouzzole, du Temple de Castor 7, & de Pollux à Naples, & de plusieurs autres ouvrages antiques, qui faisoient les lieux de delices des Romains en cette contrée, nous font regreter la ruïne de tous ces beaux Edifices.

Un si grand malheur nous fait regarder cette fausse Religion comme l'un des fleaux, le plus fatal qui soit arrivé à l'Architecture, à la Sculture, & à la Peinture, puisque l'un des principes de la Secte Mahometane, est de ne representer aucune image des choses vi-

bâtir un Pont de brique revestu de grosse pierres de Travestin, qui aloit de là à Baie. Ce Pont servoit aussi pour la seureté du Port, en rompant les grosses vagues de la mer, il en reste encore treize grosses piles. Suetone raporte les raisons pourquoi cet Empereur fit faire cette merveilleuse fabrique.

7. Il se voit encore à Naple le portique de ce Temple, lequel a été mesuré & gravé par André Palladio.

vantes

vantes : & alors cela causa dans tous les païs que conquirent les Turcs, non seulement la decadence des Arts du dessein, mais même leur generale destruction.

CHAPITRE IX.

Du tort que soufrirent la Peinture & la Sculture par les Iconoclastes.

Dans le reste de l'Empire de Constantinople, cent ans aprés Mahomet, les Iconoclastes s'armerent aussi pour briser les Images : ce qui ne se put faire sans une notable perte de la Peinture, & de la Sculture, en tous les lieux de cet Empire.

Leon l'Isaurien, de la plus vile naissance parvenu à l'Empire selon la prediction que lui en avoient fait deux Juifs, voulut leur en témoigner sa reconnoissance en leur accordant de détruire les Images

dans toute sa domination. Cela donna le commencement à l'Heresie des Iconoclastes, dont il devint le Chef : car aussi-tôt qu'il crut être assés afermi sur son trône, il fit éclater sa fureur contre les Catoliques, par les Edits, & par sa violence. Ce qui parut particulierement quand il fit metre le feu au fameux College [1] de l'Or-

[1] Ce College, ou plustôt cette Academie (parce qu'on y aprenoit toutes sortes de siences, divines, & humaines) étoit un magnifique Palais, bâti par le Grand Constantin ; on choisissoit le plus savant de tout l'Empire, pour en être le Maître Oecumenique, ou le Directeur. C'est-là où l'on voioit la fameuse Biblioteque qui contenoit six cens mille Volumes tres recherchez, mais qui perirent en partie par le feu ; au tems de Basilicus & de Zenon. De ceux que l'on sauva étoit la peau de Dragon de six-vingt piez de long, où étoit écrit en lettres d'or les Oeuvres d'Homere. On remarque que dans cet embrasement, plusieurs Antiques, entr'autres la Venus de Praxiteles faite pour les Gnidiens, y furent brûlez. Mais aprés que cette Biblioteque fut reparée, & remplie de trois cens mille Volumes, elle fut entierement consumée par le feu qu'y fit metre Leon l'Isaurien. Cedren. Zonar. Constant. Manass.

todoxie, pour y faire brûler le Maître Occumenique, & les douze Profeſſeurs, à cauſe qu'ils l'avoient répris de ſon Erreur : & tous ces Genereux Défenſeurs de la foi y furent conſumez, avec tout ce qu'il y avoit de plus precieux dans cette floriſſante Academie, où étoit la plus belle Biblioteque de l'Orient.

Il fit encore éfacer aux Egliſes les Peintures, qui étoient ſur les murs, & celles qui ſe pouvoient ôter, ſoit de Tableaux, & de Statuës, il donna ordre de les jetter ſur la grande place de Conſtantinople, où ils furent brûlées avec ceux qu'on put enlever des maiſons particulieres.

Conſtantin Copronime [2], fils de Leon, lui ſucceda à l'Empire, & à la haine qu'il portoit aux Ima-

2. Il fut ainſi nommé pour avoir profané l'Egliſe où on le batiſoit en y faiſant ſon ordure. Maimb. Hiſt. Iconocl.

ges : car ce fut ce Constantin, qui fit hacher les admirables Peintures de Mosaïques de l'Eglise Nôtre-Dame, du Palais des Blaquernes, que l'Imperatrice Pulcherie y avoit fait faire, & que Leon même avoit épargnées, & en leur place cet Empereur, ordonna qu'on y peignit, & sur un nouvel enduit, des païsages & des oyseaux. On aracha, & on éfaça tout ce qui restoit d'Images sur les Autels, & sur les murailles des Eglises, & même sur les vases, & les ornemens sacrez.

Nicetas le faux Patriarche, pour plaire à ce Prince fit aussi rompre dans sa petite Sale d'Audience, les belles peintures à la Mosaïque, & le magnifique Lambris, enrichi de bas-reliefs, qui regnoit le long du grand Auditoire de son Palais, & il voulut qu'on enduisit toutes les murailles des Eglises, où l'on avoit peint des Images, afin qu'on

ne put pas dire qu'il eut laiſſé le moindre veſtige d'aucunes Images dans le Palais Patriarcal, comme l'avoient fait ſes deux predeceſſeurs.

Aprés Conſtantin Copronime, ſon fils Leon, continua à détruire les Images, pendant cinq années qu'il regna : mais ſous celui de Conſtantin, & d'Irenée ſa mere elles furent rétablies.

Mais enſuite Nicefore aprés avoir détrôné cette Princeſſe perſecuta les Catholiques, à la maniere de ſes predeceſſeurs.

L'Empereur Michel Curopolate, rétablit la Religion, & remit les Images, pour un peu de tems ; car il fut dépoſſedé par Leon l'Armenien, qui étoit Iconoclaſte, qui fit éfacer, abatre, & jetter dans la mer, & dans le feu toutes les Images qui avoient été rétablies. Michel le Begue ſon fils continua en la même erreur. Mais

Teofile qui succeda à ce dernier, fut encore le plus grand ennemi des Images, & de la Peinture : car il ne se contenta point d'ôter celles qui étoient échapées à la fureur de ces Empereurs, & qui ne servoient que d'ornement ; il voulut encore se declarer le crüel persecuteur de tous les Peintres, leur défendant d'exercer leur Art.

Cette défense se fit particulierement au Glorieux Moine Lazare, qui étoit tres-habile Peintre, lequel toutefois ne cessa pas de peindre des Tableaux de devotion : Teofile irrité de cela lui fit soufrir de grans tourmens, dont il revint, & comme il continüoit son pieux exercice, cet Empereur qui lui avoit fait apliquer aux mains des lames ardentes, pour lui en brûler les chairs, creut que Lazare aprés ce martire ne pouroit peindre, & qu'il pouvoit sans dificulté accorder cet habile homme

aux prieres de l'Imperatrice Teodora, qui le lui demandoit. Lazare neanmoins guerit d'un si cruel tourment, & tout caché qu'il fut dans l'Eglise de saint Jean Batiste, il ne laissa pas d'emploier ses mains brûlées à en faire l'Image.

Ce bien-heureux Lazare survêquit Teofile, & aprés la mort de ce Prince, Lazare peignit encore excelemment l'Image du Sauveur, qui fut mise sur la principale porte du Palais Imperial qu'on nommoit la porte d'Airain, à la place de celle 3 que Leon l'Armenien en avoit fait ôter.

3 Cette Image du Sauveur fut mise par Constantin sur la porte de son Palais, où il y avoit en entrant un vestibule couvert de tuilles de bronze, ce qui lui donna le nom de la porte d'airain, cette Image fut rompuë par Leon l'Isaurien, puis refaite sous Constantin, & Irenée, puis derechef abatuë par Nicefore, & remise par Michel Curopolate, & en dernier lieu ôtée par Leon l'Armenien, & enfin refaite par saint Lazare aprés la mort de Teofile le dernier Empereur Icononoclaste, ce saint Lazare étoit Moine, & peintre, & il ne peignit que des Images

Parlà l'on peut juger que ce furent les Iconoclastes qui ruinerent ce qu'il y avoit de Peinture, & de Sculture dans les Eglises de la Grece, ce qui acheva d'abaisser les Arts du Dessein, qui demeurerent en cet état, jusqu'à la chute entiere de l'Empire des Grecs. La servitude où ils se trouverent ensuite, ne leur donna pas lieu de relever ces Arts, mais seulement de continuer dans leurs Eglises le culte des Images, peintes d'un mauvais goût, de la maniere 4 Greque, non antique.

jusqu'à la fin de sa vie. *Cedren. Curopal.*

4. Cetté maniere que les Italiens ont appellé la vieille maniere Greque non antique, a toûjours regné dans l'Orient depuis le declin des Arts, & qu'ils furent tombez. Elle paroît à Venise dans l'Eglise saint Marc, en laquelle le Doge Pierre Orseole, fit trouver des meilleurs Architectes de Grece l'an 997. pour la rétablir, comme on la voit à present, où on n'y voit aucune trace de belle Architecture, ny de beauté aux peintures de Mosaique, qu'on y fit alors. Il n'y en a pas aussi davantage aux peintures de cette sortelà, qui y furent encore avant ce tems-là à la tri-

bune de la Chapelle du Chœur du Sauveur qui étoit l'an 828. *Riosti, delle maraviglie dell'arte*, p. 12.

Pour éclaircir davantage ce que l'on doit entendre par la vieille maniere Greque non Antique, c'eſt que l'on entend par le mot d'Antique tous les Ouvrages du Deſſein qui ont été faits devant l'Empereur Conſtantin, tant en Grece, qu'en Italie, & aux autres païs où floriſſoient les Arts. Ainſi toutes les Statuës que nous avons de ces tems-là ſont de la maniere Antique.

Et pour la vieille maniere Greque, c'eſt ce qui a été fait depuis ſaint Silveſtre par certains Grecs en Italie, juſqu'à l'an 1200. Car en tous leurs Ouvrages, tant de Peinture, que de Sculture on n'y voit rien de bon, au contraire ils partent d'un deſſein monſtrueux de même que les Ouvrages qui ſont aux Egliſes en deçà les Monts qu'on appelle Gotiques, ainſi la vieille maniere Greque non antique, & la Gotique eſt la même choſe, étant l'une auſſi mauvaiſe que l'autre. Et en toute l'Europe ces deux manieres de travailler ont continué juſqu'au tems que les habiles ont travaillé les uns à l'envi des autres à decouvrir les beautez de l'Art & à les faire renaître, comme il ſe verra dans le troiſiéme Livre.

CHAPITRE X.

La domination des Gots en Italie, y entretint la mauvaise maniere.

APrés que les Arts du Dessein eurent été abatus à Rome, au tems du bas Empire, & par tous les funestes accidens qui arriverent depuis à cette illustre vile, ils eurent encore la même disgrace dans les Provinces d'Italie, où les Gots & les autres Nations barbares détruisirent les plus beaux Edifices Romains; dont il ne reste plus que de fameux vestiges.

Teodoric l'un de leurs Rois, aiant établi le siege de son Roiaume à Ravenne, son Regne fut long, glorieux & pacifique; mais comme il aimoit avec passion les bâtimens, il s'apliqua dans sa Capitale, à Rome, & dans les principales places de la Romagne, & de

la Lombardie à construire plusieurs Palais, & plusieurs Eglises, qu'on y voit encore, tout cela d'un mauvais goût, éloigné des bons principes, & des belles regles antiques. Car ces bâtimens sont tous dans la maniere Gotique qui s'étoit répanduë par toute l'Italie, & en plusieurs autres endroits de l'Europe. Les Architectes Gotiques s'atachoient principalement à embelir leurs ouvrages d'ornemens capricieux, qui se voient aux Chapiteaux de leurs Colonnes : ils ornoient leurs ouvrages d'une multiplicité de petits membres delicats, & de plusieurs filets qui resemblent à des oziers, & qui sont tout-à-fait oposez à la bonne Architecture antique : ce goût Gotique se voit encore aujourd'hui aux Eglises de Ravenne & d'autres lieux que fit bâtir Teodoric [1]. Et les

1. Le Roi Teodoric fit bâtir des Palais à Ravenne, à Pavie & à Modene d'une maniere bar-

Ouvriers de ce tems-là ne cherchoient dans ces bâtimens qu'à faire paroître de la magnificence par des fabriques extraordinaires.

Cela se remarque à l'Eglise de Sainte Marie Rotonde prés de cette vile : la voute de cet Edifice est d'une seule pierre qui en fait la coupole, qui a trente [2] piez de diametre, cela donne de l'admiration à ceux qui ne recherchent la beauté de l'Architecture ni dans le Dessein, ni dans les belles proportions. Cette Eglise fut bâtie par la Reine Amalasonte fille de Teodoric, pour servir de sepulture à ce Prince.

bare lesquels étoient plûtôt riches & grans, que bien entendus dans l'Architecture. On peut dire la même chose de l'Eglise de saint Etienne de Rimini, de celle de saint Martin de Ravenne, & du Temple de saint Jean édifié dans la même vile vers l'an 438. par *Galla Placidia* dans la même vile l'Eglise de S. Vital fut bâtie en 547. la Reine Teodolinde, fit faire un Temple de saint Jean Batiste à Monza, où elle fit peindre l'Histoire des Lombards, sa fille la Reine Gundiperge en fit bâtir aussi à Pavie, elles sont toutes du goût Gotique.

2. L'Auteur en parle avec certitude, l'aïant mesurée lui-même.

CHAPITRE XI.

Du tems des Lombards le gout Gotique fut continüé en Italie, & en plusieurs autres lieux de l'Europe.

LA maniere Gotique dans les Arts fut continuée en Italie aprés les Gots, par les Lombards, qui les en chasserent, & qui y dominerent deux cens dix-huit ans. Elle paroît non seulement aux Eglises de Pavie, de Milan, de Bresse, & à d'autres Bâtimens construits par Luitprand, & leurs autres[1] Rois, mais encore dans tous les Temples que nous avons en

1. Luitprand édifia à Pavie l'Eglise saint *Pierre il ciel dauro.* Didier qui regna aprés Astolfe, fit construire l'Eglise S. Pierre *Clivate* au Diocese de Milan, celle de saint Vincent, dans la Ville, & celle de sainte Julie à Bresse, tous ces Edifices furent d'une grande dépense, mais d'un mechant gout, & d'une maniere desordonnée. Vasari p. 77.

France qui ont été bâtis vers ce temps-là.

Car aprés que les François se furent emparez des Gaules sur les Romains, ils en bannirent les Arts du Dessein, qui suivoient leurs anciennes Colonies, ce qui fut cause que les ouvriers François n'éleverent plus leurs idées aux excelens Bâtimens antiques, comme à ceux qui sont, & qui étoient à Orange, à Autun, à Nismes, à Saint Remi, Bordeaux, & aux autres lieux, où les Romains avoient fait fleurir la bonne Architecture.

Mais bien loin de cela les Artisans François oublierent, & anéantirent le bon goût, & les belles regles de l'Architecture antique: De sorte que la maniere qui depuis fut apellée Gotique s'embrassa de toutes les Nations de l'Occidènt.

C'est pourquoi l'Eglise de saint Pierre & saint Paul bâtie à Paris,

par Clovis premier Roi Crêtien, & nommée aujourd'hui sainte Genevieve, est de cette maniere Gotique, parce qu'elle est toute opposée aux regles de la belle Architecture : On remarque aussi ce mechant goût à l'Eglise saint Germain-des-Prez, construite, par Childebert fils de ce Roi, l'on y observe le mauvais état où étoit alors le Dessein, & la Sculture qui se voit aux chapiteaux & à quatre bas-reliefs du Chœur de cette Eglise, & aux figures de son Portique : car toutes ces scultures-là sont faites sans Dessein, sans goût, & sans Art.

L'on doit faire le même jugement de la Peinture que de la Sculture de ces tems-là, puisque quand le Dessein manqua dans la Sculture, il ne fut pas plus excellent dans la peinture : Nous en avons une preuve à l'Egise S. Martin de Tours. On y voit à la voute de la

grande Nef un Crucifix de peinture qui n'est pas de meilleur Dessein que la Sculture qui est en ce même Temple, parce que ce Bâtiment est des anciennes manieres Gotiques.

Sous le Regne de Dagobert l'Eglise saint Denis en France fut construite, elle est du même goût que ces Bâtimens ; bien que faite avec soin & propreté. Ce Prince remplit de semblables Eglises, l'Alsace, & plusieurs autres Provinces d'Alemagne, où il porta ses Conquêtes, & où il laissa des marques de sa pieté par les Abbaïes qu'il y fonda.

CHAPITRE XII.

Du tems de Charlemagne, le bon goût de bâtir fut moins alteré en Toscane, qu'aux autres Païs.

CEtte mauvaise maniere de bâtir continüa durant toute la premiere & la seconde race de nos Rois, come le prouvent les Eglises que Charlemagne fit construire en plusieurs Viles de son Empire lesquelles sont toutes dans ce même goût.

Ce grand Empereur aprés avoir été couronné à Rome, & reglé les affaires publiques & particulieres de la Vile, & celles du Pape même, & de l'Eglise, pour le temporel; il visita les Viles d'Italie, & voulut laisser encore des marques de ses biens-faits à Florence, puisqu'il y fit faire l'Eglise des Apôtres, mais d'une meilleure maniere

que toutes celles qui avoient été bâtie avant le Regne de ce glorieux Prince, & que les autres qui furent faites depuis la chute de l'Architecture, jusqu'à la renaissance des Arts du Dessein : car les futs des Colonnes, les Chapiteaux, & les Arcs des petites Nefs y sont conduits avec beaucoup de grace, & de belles mesures : ce Temple a toûjours été estimé par les Architectes d'une beauté singuliere, puisque Ser-bruneleschi l'un des plus fameux de cet Art crut qu'il luy étoit glorieux de prendre ce beau Temple, pour modele dans les Eglises du Saint Esprit, & de saint Laurent, de Florence, qui sont de son Dessein.

Dans cette Eglise des Apôtres, on lit au côté du grand Autel la fondation, gravée sur un marbre en ces termes. L'an huit cent cinq le sixiéme d'Avril Charles Roi des François à son retour de Rome,

entra dans Florence. Il y fut receu avec beaucoup de joie, & gratifia les Bourgeois de plusieurs chaînes d'or. On voit encore à l'Autel de ce bâtiment une lame de cuivre, où est écrit cette fondation, & la consecration qu'en fit l'Archevêque Turpin, en presence de Roland, & d'Olivier.

VII. DIE VI. APRILIS in resurrectione DOMINI KAROLUS Francorum rex à Roma revertens, ingressus Florentiam cum magno gaudio, & tripudio suceptus, civium copiam torqueis aureis decoravit. ECCLESIA sanctorum Apostolorum in altari inclusa est lamina Plumbea in qua descripta apparet præfata Fondatio, & consecratio facta per ARCHIEPISCOPUM TVRPINVM, testibus ROLANDO & VLIVERIO. Vasari proëmio delle vite.

CHAPITRE XIII.

Reflexion sur la chute des Arts, du Deſſein, & ſur la maniere Gotique.

LA maniere Gotique continüa aprés Charlemagne, durant la ſeconde race de nos Rois, & ſous les Regnes de la plus-part de ceux de la troiſieme ; il n'y a point eu ſous ces derniers Princes de changement, ni dans l'Architecture, ni dans la Sculture, c'eſt pourquoi nous ne voions rien de grand ni de bien ordonné en leurs Palais : cela ce voit dans celui du Roi Robert à ſaint Martin, & celui de ſaint Loüis au Palais de Paris, ſa demeure ordinaire. Ces bâtimens n'ont rien que du Gotique, & qui ne ſe ſente de l'abaiſſement des beaux Arts. Ce mechant goût s'entretint aprés ce Roi : & on

aperçoit cette mauvaise maniere à Nôtre Dame de Paris, que ses successeurs firent achever.

Toute la beauté de cette Eglise consiste en une vaste grandeur & un beau plan, en d'extraordinaires Roses vitrales, & d'ingenieuses Coupes de pierres, & pour faire des membres delicats d'Architecture, qui pourtant soûtiennent de gros poids. Neanmoins le bel ordre d'Architecture, & de la bonne Sculture ne s'y trouvent point, elle y sont entierement d'un goût Gotique qui a été suivi en France jusqu'au Regne de Loüis douziéme.

Par tout ce qu'on vient de dire en ce Livre on doit conclure que les Arts du Dessein tomberent sitôt que les Princes du bas Empire ne les aimerent plus, & qu'ils en negligerent la protection, cette negligence commença la rüine des Arts, & s'augmenta durant les guerres civiles, par les saccagemens de

Rome, & la desolation des Provinces de son Empire. Les Infideles, & les Heretiques contribüerent aussi beaucoup à ce mal-heur, en plusieurs lieux, & même jusqu'à l'aneantissement de ces illustres professions.

Mais pour que la reflexion que l'on peut faire sur la chute de ces Arts, soit utile à ceux qui aprennent le Dessein, il est necessaire de connoître en quoi consiste la mauvaise maniere qui s'étoit introduite au tems de leur declin, afin de l'éviter & de n'y pas retomber.

L'on remarque premierement aux ouvrages Gotiques, que ce qu'ils eurent de mauvais, c'est que ceux qui les travailloient ignoroient la regle des belles proportions de la figure humaine, qui est le fondement solide de l'excelent Dessein, puisque toutes leurs Statües sont disproportionnées. Car la plus-

part ont des têtes trop grosses ou trop petites, les mains & les extremitez trop maigres, & trop menües, leurs Attitudes sont sans aucun choix, sans intention, & sans expression. De même dans les vêtemens de leurs figures, on voit des draperies taillez en tuiaux, & où il n'y a nuls plis naturels, enfin leurs ouvrages n'ont nule composition d'Histoires qui puisse attirer la veüe, & l'apliquation des gens d'esprit.

Ce sont ces défauts qu'on doit éviter pour ne point donner aux Eleves de mauvais principes du Dessein : & on doit au contraire les apliquer d'abord à l'étude de la juste proportion des antiques, car cette proportion produit la beauté.

Ils doivent étudier de bonne heure la Geometrie, la Perspective, avec les Atitudes qui expriment naturelement les actions di-

ferentes du corps, & les passions de l'ame. Il faut qu'ils soient soigneux de bien aprendre l'Anatomie, afin de connoître tous les mouvemens des Muscles, & observer leurs justes contours.

Ce sont là les moiens qu'on doit suivre pour entrer dans les veritables principes de la beauté, & du souverain dégré de l'Art : car c'est ce qui y a fait entrer les habiles Peintres, les excelens Sculteurs, & les fameux Architectes modernes, à qui nous avons l'obligation du rétablissement de la Peinture, de la Sculture & de l'Architecture: ce qui fera le sujet du troisiéme Livre de cette Histoire.

DU RETABLISSEMENT DES ARTS DU DESSEIN.

LIVRE TROISIE'ME.

CHAPITRE PREMIER.

Les Arts commencerent à renaître en Toscane, par l'Architecture, & la Sculture.

PRE'S avoir fait voir au second Livre de cette Histoire les causes qui firent decliner, & tomber la Peinture, la Sculture, & l'Ar-

N

chitecture dans les mauvaises manieres, & sortir de l'excelence où elles étoient montées chez les anciens Grecs & Romains : nous verrons dans ce troisiéme Livre come ces beaux Arts sortirent peu à peu du goût Gotique, & continüerent à se rétablir depuis l'an 1013. jusqu'à la fin de 1500. qu'ils reprirent leur premiere perfection, & qu'ils passerent d'Italie en plusieurs autres endroits, & particulierement en France, à la faveur de l'heureux apui qu'ils y trouverent sous nos Rois François premier, Henri quatriéme, & Loüis le Grand, qui met aujourd'hui une partie de sa Gloire à faire fleurir tous les Arts qui ont raport au Dessein.

Ces Arts du Dessein commencerent de renaître en Toscane, avant que d'être connus aux autres Païs. Car comme les Toscans au tems des Antiques, furent les pre-

miers à les exercer, ils eurent aussi l'avantage d'être en Italie les premiers à les relever de l'abaissement où ils étoient. Ainsi l'an mile treize, on commença de voir à Florence dans l'Architecture, un meilleur goût que celui des Bâtimens de la maniere Gotique: puisqu'à l'Eglise saint Miniate construite en ce tems-là on observe que l'Architecte s'éforça de sortir du travail barbare, & d'imiter en toutes les parties de cet ouvrage, la maniere des Antiques.

Depuis cet heureux commencement, les Arts du Dessein se perfectionnerent sans cesse en Toscane: & les Pisans fonderent l'an mile seize, le Bâtiment de leur grande Eglise, qu'on apele le Dôme de Pise: le commerce qu'ils avoient sur mer, & particulierement en Grece, fut un moien favorable pour servir au retablissement de l'Architecture, & de la

Sculture, parce qu'ils raporterent de ce Païs-là plusieurs Colonnes, & plusieurs fragmens d'Architecture antique de marbre, qu'ils firent utilement servir à la fabrique de ce Temple.

Ils atirerent par ce moien plusieurs Sculteurs en Italie, & même des Peintres Grecs, qui ne travailloient que dans leurs vieilles manieres: parce que n'usant en leurs peintures, que de simples contours qu'ils remplissoient d'égales teintes sans observation de clairobscur, leurs ouvrages étoient sans beaucoup d'Art, cependant ce peu d'Art aprit aux Italiens la pratique de la peinture à détrempe, à fresque, & à la Mosaïque.

Mais entre tous ces Artistes Grecs, les Pisans furent assez fortunez, pour rencontrer l'Architecte Bouchet[1] de *Dulichium*, le

1. L'Architecte Bouchet appellé par Vasari, *Buschetto* étoit Grec de Dulichiesle, il donna au

plus habile de son tems. Il le fit voir en effet dans la Catedrale de Pise: parce qu'outre la grandeur & le beau plan qu'il donna à cette Eglise, il se servit avec beaucoup d'esprit de ces morceaux d'Architecture Greque antique, pour en composer la sienne, & ce sont ces mêmes fragmens que les Pisans avoient fait venir de Grece.

Ce fameux Bâtiment reveilla par toute ² l'Italie, & particulierement en Toscane, ceux qui avoient du

Plan de la Grande Eglise de Pise, cinq Nefs, cette Eglise est revetüe de Marbre blanc & noir; il fut enterré en ce lieu, dans une honorable Sepulture, où il y a trois Epitafes, dont en voici une.

Quod vix mille boum possent juga juncta move-
Et quod vix potuit per mare ferre ratis, [re,
Buschetti nisu, quod erat mirabile visu,
Dena puellarum levavit onus.

Cet Architecte possedoit presque toutes les parties de l'Architecture, & particulierement la mecanique; comme le prouve l'Epitaphe ci-dessus, aiant construit une Machine par le moien de laquelle, dix femmes levoient ce que mille couples de bœufs n'auroient pu ébranler.

2. En plusieurs Viles d'Italie on fit de grandes

genie pour le Deſſein, & du talent pour les grandes choſes. Ce fut dans la même vile de Piſe que les éleves de ces ouvriers Grecs, firent l'Egliſe ³ ſaint Jean : ils en bâtirent auſſi d'autres à Luques 4, & quelques-unes à Piſtoie, mais ils ne l'emporterent pas ſur leurs

Fabriques, à Ravenne en 1152. *il Buono* Sculteur & Architecte y bâtit quantité de Palais & & d'Egliſes. Il fonda à Naples les Châteaux de Caſtel *Capoano*, aujourd'hui de la Vicairie, & *Caſtel delluovo*, & à Veniſe le clocher de S. Marc. qu'il fonda ſi bien, par des pilotis que ce grand Edifice n'a aucunement manqué depuis tant de tems.

A Piſe l'an 1174. un nommé Guillaûme, *Oltramontano* avec *Bonnano* Sculteur, fonderent le Clocher du Dôme. ces Architectes n'aiant pas la pratique de piloter, ce Clocher s'abaiſſa d'un côté, où il penche, & à cauſe de ſon vuide & qu'il eſt rond, cela l'empêche de tomber. La porte Roiale de bronze de cette Catedrale fut faite par ce *Bonnano*.

3. L'an mil ſoixante, devant & proche cette grande Egliſe, fut conſtruite celle de S. Jean, & on trouve dans des Memoires que les Colonnes, les pilaſtres & la voute furent dreſſez en quinze jours, Vaſari. p. 79.

4. L'Egliſe de ſaint Martin à Luques fut bâtie par des Eleves de Buchette en 1061.

Maîtres : il resta toûjours de leurs vieille maniere Greque, principalement dans la Sculture, comme on le voit aux bas-Reliefs de saint Martin de Luques, achevez par Nicolas 5 Pisan, qui avoit apris de ces Artistes Grecs, mais il les surpassa puisqu'il y a de la difference de son ouvrage à celui des autres.

Nicolas est le premier Sculteur, qui ait commencé de perfectionner la Sculture à sa renaissance, car pour surpasser ceux qui la lui avoient montrée, il se mit à étudier les beaux bas-Reliefs antiques, que les Pisans avoient fait venir de Grece : & qui étoient ceux que l'on voit au Cimetiere de Pise. Ils sont du bon goût & de la belle antiquité, particulierement celuy qui représente la Chasse d'Atalante, & de Meleagre.

L'étude que Nicolas fit de ces bas-Reliefs lui fournit des lumieres

5. Ces bas Reliefs furent achevez l'an 1233.

pour s'avancer heureusement dans la Sculture : & il le fit connoître par la Sepulture de saint Dominique à Bologne, & par ses autres ouvrages. Cela nous marque que cet Art commençoit alors ainsi que l'Achitecture de se perfectionner à Pise, à Bologne, à Rome, & ⁶ à Florence, ce qui paroît dans la beauté de la Cathedrale de sainte Marie *Delfiore* qu'Arnolfe Lapo commença de bâtir en 1298. que Filipe Bruneleschi acheva ensuite.

6. Vers l'an 1216. parut Marchione Architecte & Sculteur d'Arreze, qui travailla beaucoup à Rome pour les Papes Innocent III. & Honoré III. qui lui fit faire la belle Chapelle de marbre du *Presepio*, à sainte Marie Majeure, avec la Sepulture de ce Pape, qui est de la meilleure Sculture qui se soit faite de ces temps-là; mais celui des Architectes qui commença à bien faire en Italie ce fut un Alemand nommé Maître Jacques qui bâtit le grand Convent de saint François d'Assise, il s'abitua à Florence où il fit les principales Fabriques, il eut un fils appelé par corruption du nom de *Jacopo*, *Arnolfo Lapo*, qui apprit de son pere l'Architecture, & le Dessein de Cimaboüe, pour se pratiquer aussi dans la Sculture. Il fonda l'Eglise de sainte Croix à Flo-

rence, & plusieurs autres Bâtimens dont le plus considerable est la magnifique Eglise de sainte Marie *Delfiore* dont il fit le Dessein, & le Modele, il mourut en 1200. on a gravé à sa louange à un des Angles de l'Eglise ces Vers ici.

Annus millenis centumbis octo nogenis
Venit legatus Roma bonitate Donatus,
Qui lapidem fixit fundo, simul & benedixit,
Præsule Francisco gestante pontificatum.
Istud ab Arnolpho Templum fuit ædificatum,
Hoc opus insigne decorans Florentia digne.
Regina Cœli construxit mente fideli,
Quam Virgo pia, semper defende Maria.

CHAPITRE II.

Quand la Peinture commença de se rétablir à Florence.

LA Peinture qui étoit presque perdüe, commença à reprendre quelque chose de la bonne maniere, dans l'Eglise saint Miniate de Florence, come on l'aperçoit aux Peintures de Mosaïque, de la Chapelle du Chœur : cela se fit vers l'an mile treize, & jusqu'en l'an mile deux cens onze, que Cimaboüe prit naissance, l'on ne voit

point que cet Art se soit perfectionné.

Jean Cimaboüe naquit à Florence avec une inclination naturelle pour le Dessein, ce qui l'obligea de negliger les Letres, où son pere le portoit : car il trompoit les Regens, & s'amusoit presque tout le jour à satisfaire au penchant que son genie lui donnoit. L'occasion qu'il eut de deux Peintres Grecs, que l'on avoit fait venir à Florence pour peindre la Chapelle des Gondis, lui fut tres-favorable, afin de satisfaire sa belle inclination : mais parce qu'il metoit tout son tems à les voir travailler, cela fit juger à son pere, que son fils ne reussiroit pas dans les Letres; ainsi il le laissa aprendre la Peinture de ces deux Grecs.

Le genie & l'aplication qu'eut Cimaboüe pour le Dessein, firent qu'en peu de temps il les passa: de sorte que ses Ouvrages se distin-

guant des mauvaises manieres, qui avoient alors cours, ils porterent sa réputation par toutes les viles voisines, où il fit plusieurs Tableaux, c'est ce qui commença de relever la Peinture, & de gagner à ce Peintre 1 l'estime des gens d'esprit,

1. La reputation de Cimaboüe fut si grande qu'il fut choisi & mis pour Architecte avec Arnolfe Lapo, pour conduire la Fabrique de l'Eglise de sainte Marie *Delfiore* à Florence, où il fut enterré aprés avoir vescu soixante ans. On y lit à son Epitafe ses paroles.

Credidit, ut Cimabos pictura castra tenere, sic tenuit ; Nunc tenet astra poli.

Mais comme son Eleve Ghiotto le passa, le Dante, faisant allusion à l'onziéme Chant du Purgatoire, sur la même inscription de la Sepulture, dit.

Credette Cimabue, nella pittura
Tener lo campo, & hora ha Ghiote il grido,
Siche la fama di colui oscura.

Du même tems de Cimabüe, florit André Tafi Peintre Florentin en Mosaïque, il fut à Venise pour s'y perfectionner aiant entendu qu'il y avoit des Peintres Grecs, qui travailloient de cette maniere à l'Eglise saint Marc. Il fit tant qu'il engagea *Mastro Apollonio* l'un d'eux de venir travailler avec lui à Florence, où ils firent quan-

particulierement du fameux Dante, & du celebre Petrarque.

Mais le plus grand honneur qu'eut Cimaboüe, ce fut lors que le Roi de Naples Charles d'Anjou, l'ala voir travailler au Tableau de fainte Marie Nouvelle. Cet honneur donna une joie generale aux Bourgeois de cette belle Vile, fi bien qu'ils en firent une Fête, avec des rejoüiffances publiques, & apelerent *Borgo Alegro* le quartier où cet habile Peintre demeuroit.

C'eft pourquoi nous pouvons dire que la protection que donna Charles d'Anjou 2, à la Peinture, par l'honneur qu'il fit à Cimaboüe, fut l'un des premiers moiens de tous

tité d'ouvrages, & Tafi aprit de ce Grec, la façon de bien faire cuire les emaux, & de les bien apliquer fur l'enduit pour avoir une longue durée, il mourut l'an 1294.

2 Charles d'Anjou premier Roi de Naples honora auffi fort Nicolas Pifan Sculteur & Architecte, il lui fit bâtir plufieurs Eglifes comme l'Abaïe dans la plaine de Tagliacozzo, où il deffit *Conradino*, il conftruifit d'autres Eglifes

ceux qui ont servi à faire revivre ce bel Art.

Ainsi le Dessein & la Peinture, commencerent à se tirer de l'ignorance, où ils avoient été ensevelis plus de neuf cent ans en Italie; & le Ciel alors acheva de les favoriser répandant visiblement ses dons sur la personne de Ghiotto Eleve de Cimaboüe. Car lors qu'il n'étoit que jeune enfant, & que dans la cam-

en beaucoup de lieux de la Toscane Jean Pisan fut fils de Nicolas, & il étoit aussi Sculteur & Architecte : en 1283 il fut à Naples & il y bâtit pour le Roi Charles le Château-neuf, & plusieurs Eglises, & étant retourné en Toscane il fit quantité d'ouvrages de Sculture à Arezze, & d'Architecture en cette Province, il mourut en 1320. Ce Sculteur eut pour Eleves *Agostino*, & *Agnolo Sanesi* : ils furent au jugement de Ghiotto des meilleurs Sculteurs de leur tems, ce qui fit qu'il leur procura les Ouvrages les plus considerables de Toscane, ils travaillerent encore à Bologne, & à Mantoüe, & ils firent de bons Eleves, & particulierement des Ciseleurs en argent, comme Paul *Aretino* Orfevre, & *Maestro Cione* qui y exceloit. Jacques Lanfranc Venitien, *Jacobello*, & Pierre Paul de la même vile aprirent d'Augustin & *Dagnolo*, la Sculture.

pagne il gardoit les troupeaux de son pere, il s'exerçoit à dessiner; avec une pierre aiguisée en craion sur de la terre qu'il avoit unie exprés, & il y traçoit la figure de ses moutons. Un jour que Cimaboüe aloit aux chams, il rencontra le petit Ghiotto, ataché à ce que la nature lui montroit : cela l'obligea de s'arêter, & de s'étonner. Il l'interogea, & lui fit connoître que s'il le vouloit suivre il lui enseigneroit la Peinture, ce qu'il accepta de tout son cœur, aprés le consentement de son pere.

En peu de tems Ghiotto aprit de son Maître les principes de l'Art, & il le surpassa de beaucoup, par l'étude & l'imitation du naturel, s'apliquant à faire des portraits, & des histoires, ce qui lui aquit tant de reputation, que le Pape Be-

F 3. La Vignette qui est au commencement de ce Livre represente la rencontre que Cimaboüe fit de Ghiotto, lors qu'il dessinoit les moutons.

noît IX. le manda à Rome, où il fit plusieurs Tableaux dans l'Eglise saint Pierre. Ensuite son successeur Clement cinquiéme le mena à la vile d'Avignon, où il peignit plusieurs Ouvrages à Fresque, & plusieurs Tableaux pour la France.

Mais de retour à Florence, Robert Roi de Naples, écrivit au Prince Charles de Calabre son fils, de lui envoier Ghiotto pour qu'il peignît à l'Eglise Sainte Claire qu'il venoit de faire bâtir. Il fut tres-glorieux à cet habile Peintre d'être recherché par ce genereux Roi: parce qu'il le combla de biens, d'honneurs, & de caresses, & il prenoit autant de plaisir à l'aler voir travailler, qu'Alexandre, Apele.

CHAPITRE III.

Les liberalitez des Princes aux habiles hommes, ont été un puissant moien pour faire renaître les Arts du Dessein.

LEs honneurs, & les biens que Cimaboüe & Ghiotto receurent des Papes, des Rois de Naples, & de la Republique de Florence les animerent à travailler : & aiderent à relever le Dessein, & la Peinture de leur abaissement. Ces faveurs atirerent l'estime generale sur ces beaux Arts : car les gens d'esprit, & les Courtisans s'atachent avec passion à ce que les Princes aiment, ce qui entraîne insensiblement l'aprobation, & la curiosité de tous les peuples.

Il est donc certain que l'amour des grands pour les Arts est le premier moïen de les faire fleurir :
puisque

puisque l'honneur, & les biens que Ghiotto [1] reçut de la Maison Roiale d'Anjou, aquirent à ce fameux Peintre beaucoup de reputation dans la Republique de Florence. Desorte qu'à son retour de Naples, elle lui ordonna une pension annüelle de cent florins d'or.

Ainsi l'on peut comter les premiers Regnes des Rois de Naples, de la Maison d'Anjou, comme ceux qui donnerent en Italie de

[1] Ghiotto fut aussi Architecte, & Sculteur, aiant fait plusieurs choses en marbre, & toutes ses rares qualitez firent que par un Decret public, & par l'affection particuliere que lui portoit le Vieux Laurent de Medicis, son Portrait de marbre, fait par le Maiano fut posé en l'Eglise de Sainte Marie *del Fiore* avec ces vers faits par M. Ange Politien.

Ille ego sum, per quem Pictura extincta revixit.
 Cui quam recta manus, tam fuit, & facilis.
Natura deerat, nostra quod defuit arti.
 Plus licuit nulli pingere, nec melius.
Miraris Turrim egregiam sacro are sonantem.
 Hac quoque de modulo crevit ad astra meo.
Denique sum Jottus, quid opus fuit illa referre?
 Hoc nomen longi carminis instar erit.

l'émulation aux personnes qui embrassoient les Arts du Dessein : ce qui en avança le rétablissement, & nous pouvons dire à la loüange de cette Auguste famille, que si les peuples de Toscane, ont eu la gloire d'avoir été les premiers qui aient travaillé à la renaissance des beaux Arts, ce sont aussi les Rois de Naples François qui ont eut l'avantage d'avoir été les premiers Protecteurs de la Peinture pour la faire croître, & la faire refleurir.

Les biens qu'aquit Ghiotto lui donnerent lieu de former à Florence une Ecole celebre du Dessein, par le grand nombre d'Eleves 2 qu'il y fit. Ce Peintre fut

2. De ses Eleves, *Tadeo Gaddi* fut un des premiers & mourut l'an 1350. Les autres furent Paccio Florentin, *Ottaviano da Faenza*, Guillaume de *Forti*, *Simon Sanese*, *Piettro Cavallini Romain*, qui travailla avec Ghiotto à la Nacele de saint Pierre, peinte de Mosaïque à Rome : plusieurs autres aprirent la Peinture de

qui ont raport au Dessein.

aussi tres intelligent dans la Sculture, & l'Architecture. Il dessina l'une des belles Portes de bronze du Batistaire saint Jean de cette vile, & elle fut scultée par André, Pisan. Celui-ci se trouva de Ghiotto & furent ses Eleves. Mais le plus estimé fut Etienne Florentin, l'on tient qu'il passa de beaucoup son Maître, il y a plusieurs de ses Ouvrages à Fresque, à Florence, à Pise, à Milan, & à Rome qui sont du meilleur goût qui eût parut jusqu'alors; il fut aussi bon Architecte, & mourut l'an 1350.

3. André Pisan fit quantité de figures de marbre en l'Eglise Sainte Marie *del Fiore*. Et comme en sa jeunesse il avoit aussi étudié l'Architecture, après la mort d'Arnolfe Lapo, & de Ghiotto : il fut emploié par la Republique de Florence à faire le Château Discarpe, il fit bâtir l'Eglise de saint Jean de Pistoie, & le Duc Gautier d'Aténes qui dominoit alors cette vile l'emploia en toutes les choses d'Architecture qu'il eut à faire, tant civile que militaire. Le merite d'André fut fort reconnu par la Seigneurie, & il passa par toutes les Offices de Magistrature. Ses principaux Ouvrages furent vers l'an 1340. il eut un fils, qui fut aussi l'un des meilleurs Sculteurs de ce tems-là. Vasari. V. dell. André-Organa fut Eleve d'André Pisan, & il fut également bon Sculteur, bon Peintre, & bon Architecte, mourut en 1389. son frere Jaques fut aussi Sculteur, & Architecte.

la même force en Sculture, que Ghiotto en Peinture, parce qu'André suivant les desseins de ce Peintre étudioit l'antique avec soin, & il devint par-là le premier de son tems.

Etienne Florentin, Tadée Gaddi, Pierre Cavalini, & plusieurs autres, furent Disciples de Ghiotto; & ils ne furent pas inferieurs à leur Maître. Ceux-ci firent d'autres Eleves qui continuerent avec ardeur de travailler à perfectionner la Peinture, & ils y aporterent les soins qu'on ne peut assés loüer; car en mil trois cens cinquante, ils formerent à Florence une Académie du Dessein, qui est la premiere établie depuis la renaissance de l'Art.

CHAPITRE IV.

L'établißement de l'Académie du Deßein à Florence, fut un moien de le rétablir.

SI les assemblées des Platoniciens auprés d'Atenes, furent utiles aux Grecs, en formant leur Académie : celles que firent plusieurs Peintres à Florence, ne le furent pas moins aux Italiens, y établissant la premiere Académie du Deßein qui ait été en Italie. Pour ce sujet ils s'assemblerent premierement dix [1] Peintres, qui eu-

[1]. Ces Peintres, qui fonderent l'Académie du Deßein à Florence furent, *Lapo Gucci, Vanni Cinuzzi, Corsino Buonaiuti, Pasquino Cenni, Segnia d'Antignano, Consiglieri Fureno. Bernardo Daddi, e Jacopo di Cassentino, & Camarlinghi Consiglio Gherardi, e Domenico Pucci* tous Peintres.

Cette Académie fut telement protegée de la Seigneurie, & aprés des Grands Ducs de Toscane, que Cosme l'un d'eux qui se plaisoit à dessiner voulut être reçu au nombre des Académiciens, &

rent l'honneur de l'établir. Et ils commencerent cet établiſſement avec beaucoup de pieté : étant tres-juſte que ceux qui en inſpirent aux

même il voulut être peint en Deſſinateur, ainſi que le raporte J. Armenini lib. dei V. P. p. 40. en ces termes. *Della qualle ſi ſà con quanta accortezza, & prudenza il Gran Duca Coſmo ne faceſſe conto, & la otteneſſe : concioſa ch'egli ſi compiacque non ſolo di firenza eſſere nel numero delli Academici del Diſegno ; ma volſe encora eſſere ritratto al vivo in uno delli quadri del palco della maggior Sala del ſuo Palagio, che ſedendo col compaſſo in mano ſi moſtra che miſura & linea la pianta di Siena, & che ſu tal forma conferiſce & favella col Signor Chiappino.*

Dans le tems que Jaques *Caſſentino* travailla à Arezze, *Spinello* Peintre de cette vile fit amitié avec lui pour profiter de ſon ſavoir, mais il ſurpaſſa *Caſſentino*, & le *Signor Dardano Arciaivoli* lui fit peindre à Freſques l'Egliſe de ſaint Nicolas, l'an 1334. & fit pluſieurs autres Ouvrages à Florence, & dans Arrezze, l'on diſoit de lui qu'il l'avoit égalé dans le Deſſein, mais qu'il l'avoit ſurpaſſé de beaucoup dans le Coloris. Il parut encore à Florence dans le reſte du ſiecle de 1300. *Gherardo Starnini* Peintre, il fut en Eſpagne travailler pour le Roi, dont il raporta en ſa patrie beaucoup d'honneur, & de biens. *Lippo* Florentin, Tadée *Bartoli*, Siennois, furent du même tems, ainſi que *Buonamico* Eleve de Tadée *Gaddi*, & *Lorenzetti* de Sienne.

autres en soient eux-mêmes penetrez.

Ils firent en effet cette fondation sous l'invocation du grand S. Luc: & Jacques Cassentino, l'un des Eleves de Tadée Gaddi fit le Tableau de la Chapelle de l'Académie, où étoit peint ce Saint en action de peindre la sainte Vierge ; à l'un des côtez de la Vierge, Cassentini peignit tous les Academiciens, & à l'autre leurs Epouses.

Cette habile & vertueuse compagnie fut apuiée ensuite par les Princes de Medicis, ce qui acheva de relever à Florence les Arts qui dépendent du Dessein : car depuis il sortit de cette Ecole Florentine un tres-grand nombre de Peintres, de Sculteurs & d'Architectes, qui embelirent cette fameuse vile, & toute l'Italie de même qu'une autre Sicione, où du tems des premiers Antiques la premiere Académie du Dessein fut

établie : cela fit incontinent paroître à Florence ces grans genies, Laurent Ghiberto, le Donatele, Ser Bruneleschi, & plusieurs autres habiles tous contemporains.

Ce fameux Ghiberto 2 fut Orfevre, Peintre, Sculteur, & Architecte : on voit de lui deux belles Portes de bronze historiées au

2. Ce fut l'an 1400. que commença de paroître à Florence Laurent Ghiberto sa premiere occupation ce fut l'Orfevrie, qu'il aprit de son pere, mais comme il aimoit plus la Sculture, il fit plusieurs Medailles & grava des coins, & cependant étudioit le Dessein & la Peinture dont il en travailla beaucoup à Rimini & à Pesaro, mais retourné à Florence par l'occasion qu'il eut de faire les portes de bronze du Batistaire saint Jean, il continüa à faire des figures de bronze comme un saint Jean Batiste posé à un pilastre *fuor l'orsan Michele*, & deux autres de même metail dans le même lieu. Il fit aussi plusieurs belle Chasses de Reliquaires, & une superbe Tiare pour le Pape Eugene, elle étoit d'or & de joiaux estimée trente mile ducats d'or. Ensuite il travailla la seconde porte de bronze du Batistaire saint Jean, & son merite fut si reconnu qu'il parvint à être du suprême Magistrat de Florence, il pratiqua encore l'Architecture, aiant conduit pour un tems la Fabrique de l'Eglise de sainte Marie Delfiore.

Batistaire

Batiſtaire ſaint Jean, deſquelles le témoignage de Michel-Ange, marque aſſés l'excelence, quand il dit en les admirant qu'elles étoient ſi belles qu'elles meritoient d'être les portes du Paradis. Et lors que la Republique voulut avoir ces grans Ouvrages, elle choiſit huit des meilleurs Sculteurs Italiens, dont elle fit des épreuves par des modeles, afin de determiner à qui elle donneroit ces riches portes à faire.

Le Donatele, & Ser Bruneleſchi bien que concurans, & du nombre de ces huit, dirent tout haut, à la vüe du modele de Ghiberto, que ce modele étoit le plus beau de toutes les épreuves propoſées : & nous voions par là qu'il y avoit beaucoup de bonne foi parmi ces celebres reſtaurateurs de la Sculture, & qu'ils ſe rendoient juſtice les uns aux autres. Le Donatele illuſtra de beaucoup la Sculture

par tous les excelens 3 Ouvrages que l'on voit de lui à Florence.

Il donna à ce bel Art le fini, & la belle maniere Antique au-dessus de tous ceux qui l'avoient precedé.

Cela est évident par son excelente Statuë de saint George, dont la beauté a été décrite par François Bochi.

3 Donato, apellé Donatello, naquit à Florence l'an 1403. il s'adonna à l'Art du Dessein où il fut non seulement excelent Sculteur, mais pratique dans le Stuc, & intelligent dans la perspective, & fort estimé en l'Architecture, il travaila beaucoup & fit plusieurs figures de marbre à Florence, & autres Viles, il vêcut plus de quatre-vingt ans, il étoit fort liberal envers ses Eleves, telement qu'il tenoit toûjours un sac de monnoie ataché à l'échafaut, où ils en prenoient chacun pour leurs besoins. L'un de ses meilleurs fut Bertolde, & Michellozzo-Michel, qui fut aussi excelent Architecte beaucoup favorisé de Côme de Medicis.

Avant le Donatello mourut à Florence *Jaques dalla Quercia*, qui commença à sortir de la maniere d'André Pisan, & d'aprocher davantage du bon goût. Ses principaux Eleves furent Mattieu Luquois, & Nicolas de Bologne. Du même tems fut aussi Luc de la Robbia, Sculteur Florentin, qui eut de la reputation.

Ser Bruneleschi, ami du Donatele, excella dans l'Orfevrie, la Sculture, & l'Architecture, où il fit renaître le bon goût, & la maniere Antique, par les soins infatigables qu'il prit d'en aler découvrir à Rome les belles regles sur les Bâtimens antiques, qui font encore aujourd'hui l'ornement de cette vile, & l'admiration des connoisseurs. Cet habile homme y étudia particulierement l'admirable Temple du Panteon, où il puisa des lumieres, pour construire à Florence la grande Coupe de Sainte Marie *del Fiore*, dont tous les Dessinateurs, & les Architectes d'alors étoient presque hors d'esperance de venir à bout, & cependant Bruneleschi l'acheva heureusement par le moien de ses Etudes, & de son travail.

Les Arts n'étoient pas encore à Rome dans un si haut degré de perfection qu'à Florence : car le

Pape Eugene quatriéme ordonna en mil quatre cent trente un, de faire des Portes de bronze à l'Eglise saint Pierre, à l'imitation de celles de saint Jean de Florence, & ne trouvant point d'assez habiles gens à Rome, il en fit chercher ✦ à Florence, mais ceux qui eurent cet ordre, ne prirent point les plus habiles, parce que ces Portes de saint Pierre sont de beaucoup moins belles que celles du Batistaire saint Jean construites par l'illustre Ghiberto.

Il parut ensuite à Florence André Verrochio, qui à la faveur de ses grandes Etudes, d'Orfevre devint tres-habile Sculteur, non seulement en bronze, mais encore en marbre : il fut aussi bon Architecte ; & lors qu'on le mit au rang des premiers Sculteurs, il fut pre-

─────

4. Simon frere du Donatello, & Antoine Filarete, furent choisis à Florence pour faire les Portes de bronze de saint Pierre de Rome.

féré au Donatele, & à Ghiberto, afin de faire l'atouchement de saint Tomas au Côté de nôtre Seigneur, qu'il fit de bronze pour l'Oratoire de saint Michel.

Mais comme Verrochio étudioit tout ce qui dépend du Dessein, il voulut aussi pratiquer la Peinture, avec une pareille ardeur que la Sculture, c'est pourquoi il cessa d'y travailler; il se mit à peindre, & fit dans cette partie plusieurs excelens Eleves; entr'autres Pierre Perrugin, & Leonard de Vinci. Celui-ci dés sa jeunesse commença de surpasser son Maître. Verrochio voiant cela, se dégoûta du pinceau; il reprit la Sculture, dont son dernier ouvrage fut la celebre figure équestre de bronze de Bartolomée Coleone de Bergame, qui se voit à Venise dans la place de saint Jean, & saint Paul.

Florence fut encore la patrie de Dominique Ghirlandaie, que la

nature avoit donné Peintre, car ceux qui l'avoient élevé lui avoient fait aprendre l'Orfevrie, qu'il abandonna bien-tôt pour embrasser la Peinture. Dominique travaillant à l'Orfevrie, s'apliquoit continuellement dans la boutique à dessiner ceux qui passoient, & aprés il quita cette profession pour s'apliquer entierement à peindre. Ensuite le Pape Sixte quatriéme, l'apela afin de faire des Ouvrages dans sa Chapelle au Vatican. Il avoit coûtume de dire que la veritable peinture étoit le Dessein, & que celle qui est pour l'éternité étoit la Mosaïque, en laquelle il exceloit. Ce Peintre a fait plusieurs habiles Eleves, dont le grand Michel-Ange Buonarotte est du nombre, & tient le premier rang.

 Leon Batiste Alberti 5, en ce mê-

5. Leon Batiste Albert nâquit à Florence de la noble famille *de gl'Alberti*, il a écrit en Latin un Traité d'Architecture divisé en 12. livres, im-

me tems éclaira de beaucoup les Arts du Deſſeïn : car il fut tres-intelligent dans l'Aritmetique , la Geometrie , & dans les lettres, ce qui le rendit habile en tous les Arts. On le voit par les excelens Traitez de Peinture , de Sculture , & d'Architecture de cet habile homme : il eſt le premier des modernes qui en ait écrit , & il ſe voit de ſes Ouvrages d'Architecture de bon goût à Florence , à Rimini , & à Mantouë.

primé en 1481. ils a été traduit en Italien par *Coſimo Bartoli*, il a auſſi écrit des Livres de Peinture & Sculture traduits par M. Dufreſne en la même Langue , cet Auteur ne s'eſt pas borné à ces Arts, il a encore écrit de pluſieurs autres ſciences , il fut le premier qui eſſaia de reduire les Vers Italiens à la meſure des Vers Latins comme on le voit en ſon Epître.

Queſta per eſtrema miſerabile' Piſtola
Arte, che ſpieghi miſeramente voi mando.

Nous n'avons point l'année qu'il mourut, mais ce fut à Florence , & fut enterré à l'Egliſe Sainte Croix: celle de S. François à Rimini dont il fit le deſſein, elle fut commencée en 1447 & en 1472. le Duc de Mantouë le fit venir auprés de lui, d'où l'on peut juger du tems qu'il a fleuri.

Ainsi les Arts du Dessein continüerent à se relever en Toscane, aussi bien par la Teorie, & la pratique, que par la protection qu'ils y trouverent, ce qui produisit un grand nombre de bons 6 Maîtres, & de bons Disciples dans l'Académie Florentine, qui se sont depuis répandus aux autres viles d'Italie, où ils ont contribüé au rétablissement des Arts.

6. Entre les bons Maîtres de ce tems-là, dans la Peinture, on doit estimer Paul Ucello Peintre Florentin, à cause qu'il s'étudia à trouver les regles de perspective, que personne avant lui n'avoit trouvées. Mais sur tous les Peintres d'alors le plus excelent fut Masaccio de Saint Jean de Val d'Arno, bien qu'il mourût en 1443 à vingt-six ans, son principal Ouvrage est la Chapelle des Brancaccio, en l'Eglise des Carmes de Florence, puis que cet ouvrage a été toûjours fort étudié de tous les fameux Dessinateurs qui l'ont suivi, & où ils prirent le bon goût de la Peinture, ainsi que firent Frere Jean de Fiesole, Frere Filipe Filipini, Allexis Baldovinetti, André del Castagno, André del Verrochio, Domenique Ghirlandaie, Sandro di Boticello Leonardo de Vinci, Pierre Perrugin, Fra Bartolomée de Saint Marc, Marc Mariotto Albertinetti, Michel Ange, & Rafaël d'Urbain, c'est-là où il

commença de prendre les principes de sa belle maniere, & plusieurs autres Peintres se formerent, après le Masaccio, Vasan. V. delli Pitt p. 290.

CHAPITRE V.

Les François, & les Flamands se sont appliqués à faire refleurir la Peinture, & ils trouverent le secret de peindre à huile.

LEs Florentins, & les autres Italiens, ne furent pas les seuls qui travaillerent à perfectionner la Peinture : car quelqu'autres peuples au deça des Monts y contribuerent aussi, bien qu'ils n'aient pas eu dans le Dessein, les mêmes avantages que ceux d'Italie, d'avoir eu pour modeles les figures, & les beaux bas-reliefs antiques.

La generosité du Roi Charles VI. y contribua encore beaucoup parmi nous : & elle fut le premier moyen pour porter nôtre Nation à travailler à la Peinture avec plus de soin qu'on n'avoit fait, & particulierement sur le verre à celle

qui s'apelle d'Aprêt [1], & qui orne

[1]. Cela est si vrai que du tems du Pape Jules second, il y avoit à Rome Maître Claude François qui étoit Peintre en aprêt sur le verre, & c'est lui qui conduisoit tous ces sortes d'ouvrages, qui se faisoient aux Eglises, & au Palais Papal: mais comme le Bramante eut entendu parler de l'habileté de Guillaume de Marcilli, il lui fit écrire par Maître Claude, qui fit ensorte, par promesse d'une bonne pension de le faire venir à Rome, où il peignit sur verre avec Maître Claude les grandes vitres de la Salle qui est proche la Chapelle du Pape, mais elles furent gâtées au Sac de Rome par des coups d'Arquebuses. Marcilli fit aussi de ces mêmes peintures dans les apartemens du Vatican, & à l'Eglise de Sainte Marie du Peuple, & en celle de *l'Anima*, puis le Cardinal de Cortone l'emmena en sa vile où il peignit tant sur le verre qu'à Fresque plusieurs Ouvrages qui furent fort estimez, car il étoit excelent Dessinateur, plein d'invention & de varieté dans la composition de ses histoires, cela paroît particulierement aux grandes vitres de la Chapelle des Albergotis dans la Catedrale d'Arezze que Marcilli peignit après avoir travaillé à Cortonne, elles sont si charmantes que le Vasari dit qu'elles paroissent divines, tant pour les belles expressions du CHRIST qui appelle S. Matieu de son banc, & des autres Apôtres, que pour la belle Architecture, & le païsage qui orne cette histoire, Marcilli fut si consideré en cette vile, que cela l'obligea d'y rester jusqu'à sa mort, qui fut en 1537. Il eut plusieurs Eleves, dont George Vasari est l'un, *Vasari Vita* de Guillaume de Marcilli.

les grandes vitres des Eglises, dans laquelle les François ont surpassé les Italiens & les autres Nations. Car ce Roi, pour exciter ses Sujets en faveur de la Peinture leur donna des privileges, des exemptions des Tailles, d'Aydes, de subvention & de logemens de gens de guerre.

La Flandre qui étoit autrefois une Province de ce Roiaume s'appliqua aussi en ce tems-là fortement à la Peinture, & sur tout à faire des Portraits, ce qui tira les Flamands de la maniere Gotique,

2. Ce fut en 1430. que le Roi Charles VI. donna de nouveaux privileges à Henri Mellein Peintre, & Vitrier, & à tous ceux de cet Art, en confirmation de ceux qui avoient été octroiez par les Rois ses predecesseurs, aux Peintres, & Vitriers, ce qui prouve qu'il y avoit des Peintres en France, & que si l'Art n'étoit pas alors dans son excelence, ce n'est point qu'il manquât de protection de la part de nos Souverains, puisque pour animer leurs Sujets à l'exercice d'un Art si noble, ils les exemtoient de toutes sortes d'imposts. Voi le Livre de l'établissement de l'Académie Roiale de Peinture & de Scultute, p. 45.

& par ce moien la Peinture se perfectionna dans cette Province, à cause du grand nombre de Peintres, qu'il y avoit en tous les Païs-Bas, & du Commerce considerable qu'ils faisoient de leurs Tableaux dans les païs Etrangers.

Mais entre tous ces Peintres, celui à qui l'Art a le plus d'obligation c'est à Jean Van-Eick qu'on nomme de Bruges, à cause qu'il y vint demeurer. Il étoit tres-curieux de la Chimie, & par là il rechercha de nouveaux vernis pour donner de la force & de l'union à ses Tableaux, qui en manquoient, comme font tous les Ouvrages en détrempe.

Or un jour qu'il eut fini un Tableau avec beaucoup de tems, & de soin, il y mit le verni dessus, & il le faloit necessairement laisser sécher au Soleil : mais dés qu'il se fût aperçu que la chaleur avoit fait retirer les ais du Tableau, & qu'elle étoit cause qu'on voioit du

jour entre les joints, ce qui le gâtoit. Pour éviter de pareils accidens, cela lui fit prendre la resolution de chercher quelque verni qui se pût secher à l'ombre ; & parce qu'il trouva que l'huile de noix, & celle de lin, étoient les plus siccatives, il s'en servit avec d'autres drogues, & il en composa un nouveau verni, qui fut celui que tous les Peintres du monde avant lui n'avoient pas trouvé, & qui étoit si ardemment desiré.

Aprés il essaia à détremper la couleur avec ces huiles, & voiant qu'elle ne craignoit plus l'eau, mais que cela la faisoit monter à quelque chose de plus foncé, & qu'elle prenoit un luisant sans verni ; il trouva par ce moien avec beaucoup de joie, & d'utilité l'invention de peindre à huile.

Il en fit plusieurs Tableaux, dont la reputation se repandit aussitôt par toute l'Europe : & cela

donna à tous les Peintres une tres-grande paſſion de ſavoir comment Jean de Bruges rendoit ſa peinture ſi parfaite. Il tenoit cependant ſon ſecret caché, & perſonne ne le voioit travailler, pour profiter plus long-tems de ſa decouverte.

Mais cet heureux Peintre, devenu vieux inſtruiſit de ce ſecret Roger de Bruges, ſon Eleve, & Roger le communiqua à Auſſe qui étoit le ſien, ce qui donna lieu de multiplier la peinture en huile, & aux Marchands Flamands d'en faire par tout le monde un negoce avantageux, bien que la maniere de peindre à huile ne ſortit point de Flandre durant pluſieurs années, & juſqu'au tems que des Marchands Florentins porterent des Païs-bas un Tableau de Jean de Bruges, & l'envoierent au Roi de Naples Alfonſe premier. Ce Tableau pour la beauté des figures, & l'invention du Coloris fut

très-estimé de ce Prince, & de tous les Peintres de son Roiaume, entre autres d'Antonelle de Messine, qui eut une si violente ardeur d'aprendre le secret de peindre à huile, qu'il partit aussitôt & se rendit à Bruges en Flandre.

CHAPITRE VI.

De l'invention de peindre à huile avantageuse à la Peinture, & comme le secret en passa en Italie.

A Peine Antonelle de Messine, fut-il arrivé en Flandre qu'il fit connoissance avec Jean de Bruges, par des presens qu'il lui donna, de plusieurs Desseins dans la maniere Italienne : & Jean se voiant vieux se resolut d'enseigner Antonelle à peindre en huile, & il ne le quitta point qu'il n'eût parfaitement apris cette maniere. Antonelle aprés la mort de Jean Eick,

s'en retourna en Italie pour y faire part du secret qu'il venoit d'aprendre, mais dés qu'il eut été quelques mois à Messine, il s'en ala à Venise, 1 où il s'établit, & il y fit beaucoup de Tableaux, qui fu-

1. Antonellle mourut à Venise à quarante-neuf ans, & les Peintres de cette vile lui firent des obseques tres-honorables, & en memoire du secret qu'il leur avoit porté, de peindre à huile ils lui graverent cet Epitafe.

Antonius pictor Messania sua ; & Sicilia totius ornamentum, hac humo contegitur. Non solum suis picturis, in quibus singulare artificium ; & venustas fuit, sed, & quod coloribus oleo miscendis splendorem, & perpetuitatem primus Italicæ pictura contulit: summo semper artificum studio celebratus.

Vers ce tems là parut à Padoüe Vellano Sculteur Eleve de Donatello, lequel acheva en cette vile l'ouvrage que son Maître y avoit laissé imparfait, il fut à Rome travailler pour le Pape Paul Venitien en 1464. Aussi Paul Romain Sculteur se fit distinguer à Rome il fut employé par le Pape Pie second ; la figure de saint Paul qui se voit à l'entrée du pont Saint Ange est de lui. Paul étoit aussi excelent Orfevre & il avoit fait les Apôtres d'argent qui étoient sur l'Autel de la Chapelle Papale & qui furent pillez par les Imperiaux au sac de Rome. L'un de ces coucurens dans la Sculture fut Mino, c'est de lui les deux

rent

rent estimez des Nobles, & de tous ceux de la vile, ce qui lui aquit une grande réputation.

Entre les Peintres qui florissoient alors à Venise, Maîtres Dominique Venitien étoit l'un des plus habiles ; Il fit à Antonelle toutes sortes de caresses à son arrivée, & aquit par-là son amitié, desorte qu'il lui montra aussitôt la maniere de peindre à huile. Ensuite Dominique porta avant l'an mile quatre cens soixante & dix-huit, la peinture en huile à Florence. Il y fit plusieurs ouvrages, de cette nouvelle maniere : mais malheureusement il fut assasiné, par André *Del Castagno*, devenu jaloux de son savoir, bien qu'il en eût apris la peinture à huile.

Ainsi Antonelle, & Dominique, porterent cette façon de peindre à

figures de saint Pierre & saint Paul qui sont placées dans la place de cette Eglise, & la Sepulture de Paul second, en la même Eglise.

Venise & à Florence, & la maniere de la faire fut de cette sorte-là, connüe par toute l'Italie, ce qui fut d'un grand avantage à ce bel Art, pour le porter au point où il vint sur la fin du siecle de mile quatre cens, & dans tout celui de mile cinq cens.

CHAPITRE VII.

La Peinture se rétablit en plusieurs Provinces d'Italie.

Aux autres Provinces d'Italie, aussi-bien qu'en Toscane, & dans l'Etat Venitien, il se trouva dans les mêmes siecles, des esprits qui s'apliquerent avec passion à relever l'honneur des Arts du Dessein, mais non point en si grand nombre qu'à Florence, où les genies furent naturelement enclins à les aprendre, & qui d'ailleurs avoient chez eux l'avantage

d'une Academie du Deſſein, ce qui n'étoit point dans les autres viles. Ainſi nous voions que l'Art commença de ſe perfectionner, non ſeulement à Veniſe, mais encore à Ferrare, à Mantoüe, & à Bologne où François Francia tenoit le premier rang, Laurent Coſta Ferrarois, ſon Eleve, y fit les plus beaux Tableaux, qui y euſſent paru juſqu'alors, encore qu'ils ne fuſſent peints qu'en détrempe.

Coſta fut tres-honnoré de François Gonzague Marquis de Mantoüe, qui le porta à peindre une chambre à ſon Palais de Saint Sebaſtien : ce Peintre eut pluſieurs Eleves,[1] & ce fut lui qui donna les premiers principes au vieux Doſſo

1. Coſta eut encore pour Eleve, Laurent Hercule de Ferrare, & Loüis Malino, Laurent eut tant d'amitié & de reconnoiſſance pour ſon Maître qu'il ne voulut point le quitter pendant qu'il vécut. Il avoit un meilleur Deſſein que Coſta, ainſi qu'il paroît aux Tableaux qu'il fit à la

de Ferrare. Benvenuto Garofola fut aussi son disciple, avant qu'il alât étudier à Rome.

André Mantegne aprit vers ce tems, la peinture de Jacques *Squarcione* à Padoüan, qui demeuroit à Mantoüe: André fut fort estimé de Loüis Gonzague Marquis de cet Etat: le Triomfe qu'il peignit dans son Palais, & qui se voit en Estampe, lui donna tant de reputation, que le Pape Innocent huitiéme, l'apela à Rome pour peindre le Palais de Belvedere, & aprés avoir aquis à la Cour de ce Pape, beaucoup d'hon-

Chapelle saint Vincent dans l'Eglise de saint *Petronio* de Bologne. Le Dosso aprit aussi de Costa, & il exceloit particulierement à bien faire le Païsage.

2. Outre André Mantegne qui fut Eleve du Squarcione, Laurent Lendinara, *Darioda Trevisa*, & Marco Zoppo Bolonois, le furent aussi. André Mantegne fut fait Chevalier, & mourut à Mantoüe l'an 1517. voici son Epitafe.

Esse parem hunc noris, si non præponis Apelli Æneæ Mantinæ, qui simulachra vides.

neur, il retourna à Mantoüe, où il finit ses jours.

Gentil de 3 *Fabriano* excerça la peinture à Verone, & il la montra à Jacques Bellin, qui fut concurrant de Dominique Venitien; mais quand celui-ci quita Venise pour aler demeurer à Florence; Jacques n'eut personne qui lui disputât à Venise le premier rang. Il eut deux enfans, Jean, 4 & Gentil, à qui il aprit à peindre : ils passe-

3. Gentil de *Fabriano* a fait des ouvrages qui ont été fort loüez par Michel Ange. Pisanello Peintre Veronois fut concurant de Gentil, & il a été fort estimé de Michel san Michel Architecte de Verone, il exceloit encore à graver des Medailles, & il la fait paroître par celles qu'il fit à Florence de toutes les personnes illustres qui assisterent au Concile qui y fut tenu avec les Grecs. Il Biondo, & il Giovo ont fort loué les Medailles de Pisanello.

Dans le même Siecle de 1400. fleurit en Toscane plusieurs excellens Peintres en Miniature, qui furent frere Jean de Fiesole, Dom Bartoloméе Abbé de saint Clement, & Gherardo.

4. Jean Bellin fit beaucoup d'ouvrages à Venise parce qu'il vesquit 90. ans, il eut encore pour Eleve Jaques de la Montagne, Rondinello de Ravenne, Benoist Coda de Ferrare, & plu-

rent en peu de tems leur pere, & l'emporterent sur lui, car il est vrai qu'on peut dire que ce sont ces deux freres, qui introduisirent le bon goût de la couleur à l'Ecole Venitienne, aprés avoir fait plusieurs habiles Eleves, dont l'un fut le fameux Georgeon de *Castel-Franco*.

La reputation des deux freres Bellins, s'augmentant à Venise de jour à autre, par le grand nombre de peintures qu'ils y faisoient, passa jusqu'à Constantinople à la faveur de leurs Tableaux : car la Republique fit present de leurs ouvrages à Mahomet second, qui en fut si charmé qu'il pria le Baile de

sieurs autres de la Lombardie & du Trevisan, pour Gentil Bellin il mourut à 80. ans. Le Vivarini fut un de ses concurens, & il travailla avec les Bellins dans une des sales du Palais de saint Marc, mais il mourut jeune.

François Mosignori Veronois fut Eleve d'André Montagne, il travailla à Mantoüe où il fit beaucoup d'ouvrages, & à Verone, mourut en 1509.

ui faire venir le Peintre qui les avoit faits.

Aussitôt le Senat lui envoia Gentil Bellin qui à son arrivée à Constantinople, presenta à cet Empereur l'un de ses Tableaux, qu'il admira telement qu'il ne se pouvoit persuader qu'un homme eût si bien exprimé le naturel.

Cet habile Peintre ne demeura pas long-tems sans faire le Portrait de Mahomet, & come cela passa pour quelque chose de surprenant, ce Prince aprés avoir contenté sa curiosité par plusieurs ouvrages qu'il obligea Bellin de faire, il lui demanda s'il se pouvoit peindre lui-même : ce qu'il fit en peu de tems. Cela acheva d'étonner ce Monarque, & de le persuader qu'il faloit que ce Peintre eût un esprit divin pour faire des choses si surprenantes.

Ce grand Prince ne pouvant plus garder Gentil, à cause de sa

Religion qui est contraire à l'exercice du Dessein, congedia ce fameux Peintre, le comblant de tous les honneurs que l'on pouvoit faire à un homme de la plus grande consideration, & lui offrant même de lui accorder toutes les graces qu'il lui demanderoit. Mais Bellin se borna seulement à lui demandder une Lettre qui témoignât à la Republique que Sa Hautesse étoit satisfaite de luy, ce Sultan la lui acorda avec joie, & Bellin, à son retour la rendit au Senat, qui lui assigna une pension pour le reste de sa vie.

5. Jean Bellin en sa vieillesse ne s'occupoit plus qu'à faire des Portraits, il fit venir l'usage parmis les Nobles de Venise de se faire tous peindre eux & leurs familles, usage avantageux à beaucoup de Peintres.

CHAP.

CHAPITRE VIII.

L'Ecole Florentine devint la plus fameuse, par le grand nombre de ces excelens hommes.

COme la Peinture se perfectionnoit à Venise par les habiles gens que je viens de remarquer, les grans [1] genies de l'Art en ce même tems continuerent à Florence de plus en plus à travailler au retablissement des Arts du Dessein.

Entr'autres l'illustre Leonard de Vinci en aprofondit toutes les connoissances: car en naissant il eut une beauté de corps & d'esprit, ce

1. L'un des grans genies en la Peinture du siecle de 1400. ce fut Dominique de *Ghirlandaie* dont il a été parlé au Chapitre 4. il le fit voir par la quantité de ses excellens ouvrages. La nature lui donna un penchant tres-grand pour la Peinture, ce qui fut cause qu'il quitta dés sa jeunesse l'Orfevrerie, où son pere l'avoit mis, ce fut le premier qui trouva l'invention de mettre sur la tête des filles Florentine l'ornement

apellé Girlande, d'où il fut depuis nommé Dominique de Ghirlandaio. Comme il avançoit dans le bon goût, il fut le premier qui imita en ses Tableaux par des couleurs les ornemens d'or, qui jusqu'alors se faisoient par des rehauts de vrai or. La reputation de Dominique fut connuë du Pape Sixte quatriéme qui le manda à Rome pour peindre dans sa Chapelle, de retour à Florence il y peignit la Chapelle de *Ricci*, qui fut un de ses principaux ouvrages : il avoit acoûtumé de dire que la veritable peinture étoit le Dessein, & celle pour l'éternité étoit la Mosaïque, il mourut à 44. ans l'an 1493. ses Eleves furent David, & Benoît Ghirlandaie, Sebastien Mainard, Miche-l'Ange Buonarotti, & plusieurs autres habiles Maîtres Florentins.

Dans le même tems Benoît de Maiano se fit distinguer à Florence dans la Sculture & l'Architecture, comme Antoine & Pierre Pollaivoli, Peintres & Sculteurs Florentins, ils moururent à Rome où le Pape Innocent successeur de Sixte quatriéme les avoit fait venir, il furent tres-curieux & des premiers à étudier l'Anatomie, & par là ils rendirent leurs ouvrages plus parfaits.

Il parut aussi à Florence vers ces tems-là Filipe Lippi peintre, qui montra à varier les habillemens aux figures & à suivre en cela l'antique, il avoit encore un grand genie dans les ornemens & les Grotesques antiques, il travailloit aussi en Stuc, & mourut à 45. ans. De méme Luc *Signorelli* de Cortone, eut de la reputation par les ouvrages de peinture qu'il fit en cette vile, & dans Arezze, il avoit beaucoup d'invention, & de grace dans la composition de ses Histoires, & dessinoit bien le nu.

qui lui donna une entrée facile dans tous les Arts qui dependent du Deſſein, dans les Matematiques, la Muſique, & la Poëſie où il eut l'avantage d'exceler.

Leonard aprit d'André Verrochio la Peinture & la Sculture, mais ayant en peu de tems ſurpaſſé ſon Maître en Peinture; il étudia la Perſpective, & ſes dependances, & penetra les ſecrets les plus cachez de l'Anatomie, 2 & du mouvement des Muſcles, par l'étude qu'il en fit ſous Marc-Antoine de

2. Leonard de Vinci, Michel-Ange, & tous les habiles Deſſinateurs étudierent l'Anatomie. De Vinci recommande ſoigneuſement cette étude en ſon Traitté de la Peinture, ainſi qu'a fait Paul *Lommazzo* au ſien. Charles Alfonce du Freſnoy, & D. P. ſon Commentateur ont auſſi fait voir la neceſſité de ſavoir la Miologie pour devenir excelent dans le Deſſein. L'Auteur des entretiens ſur la vie, & les ouvrages des plus excellens Peintres, eſt encore de ce ſentiment : mais en parlant de cette ſience il s'en explique avec des termes confus, parce qu'il prend les tendons pour des nerfs, car en écrivant de la Statuë de Laocon, dans une Conference de l'Academie il s'exprime ainſi, diſant que *les Nerfs & les Muſcles*

forment les principales aparences de cette Statüe. Et dans son Livre des entretiens parlant des Muscles, il enseigne à la page 315. du P. T. *qu'il faut y voir des Muscles, & des Nerfs.* Et en la 356. il dit *que leurs mouvemens dependent de la fabrique des os, & de la situation des Muscles, & des Tendons qui les soutiennent & les font agir.* En un autre endroit il parle comme *les Muscles, & les Nerfs sont plus souples & plus obeïssans. Ce qui aporte du changement dans les Nerfs, &c.* Surquoi il est bon d'éclaircir ceci en faveur des Eleves. Pour le faire il faut sçavoir que l'on considere trois parties aux Muscles; ce sont la tête, le ventre, & la queüe, qui ne sont autre chose que son principe, son milieu, & sa fin; cette fin du Muscle est ce qu'on apelle Tendon, ressemblant assés à des cordes, que l'Auteur des entretiens, a pris pour des Nerfs aux pieds du Laocon: où il est evident que ce sont les Tendons du long & du court extenseur des doigts, qui vont finir aux articulatoins de chacun d'eux, y étans tres-aparens, à cause des mouvemens douloureux que le Sculteur Agesandre fait voir que ressentoit cette figure par la morsure des serpens. Quand à ce que cet Auteur dit *que les Tendons soutiennent les Muscles, & les font agir*, c'est parler sans avoir aucune intelligence d'Anatomie, & de Dessein, il auroit pû metre que les Tendons finissent les Muscles, & ne pas dire qu'ils les font agir. Car ce qui donne le mouvement aux Muscles, c'est l'esprit animal qui leur est porté par les Nerfs qui le contiennent; mais ces Nerfs sont difus, & se perdent parmi les Membranes, & les chairs, par des rameaux qui finissent comme des cheveux; de sorte qu'ils ne se font point pa-

la Tour, professeur, en cette sience.

La beauté du celebre Leonard, porta sa reputation par toute l'Italie, & au delà, ce qui fut cause que Loüis Sforse Duc de Milan l'attira auprés de lui. La premiere chose à quoi s'ocupa Leonard de Vinci, ce fut à rétablir l'Academie de l'Architecture, fondée à Milan cent ans auparavant par Micheline. Car il donna à cette assemblée, des lu-

roître à l'exterieur, au contraire ce sont les Tendons qu'on y voit, que le vieux langage a apellé des Nerfs, lors que l'on n'étoit pas si éclairé dans l'Anatomie que l'on est à present. Cela se remarque dans une vieille Traduction de la Bible, Genese c. 32. v. 25. où l'Ange, aprés avoir lutté toute la nuit avec Jacob, ne le pouvant vaincre il lui toucha le nerf de la cuisse, & aussitôt il se secha, & se retira, dont il en fut boiteux. (Ce nerf est proprement le tendon du Muscle nommé le Bicepts de la jambe.) En memoire d'une telle action les enfans d'Israël ne mangeoient point aux animaux cette partie semblable au tendon de Jacob, qui s'étoit retiré par l'atouchement de l'Ange du Seigneur. Idem v. 32. ce qui prouve entierement que ce n'étoit point seulement un nerf mais le tendon qui fait partie du Muscle.

mieres pour sortir de la maniere Gotique. Il fit pour ce Prince plusieurs Tableaux, & entre autres l'admirable Cene du Refectoire, de saint Dominique : il donna l'invention de faire le Canal qui porte l'eau de l'Adda à Milan, & de rendre cette riviere navigable plus de trente miles au delà.

Mais come Leonard meditoit toûjours des choses extraordinaires pour la gloire du Prince qu'il servoit, il lui fit un modele de terre d'une figure Equestre, d'une hauteur distinguée, & d'une beauté singuliere, afin de la jetter en Bronze: neanmoins elle ne fut point executée, soit à cause de la dificulté de fondre un si grand ouvrage, ou pour quelque autre raison, & ce beau modele fut rüiné quand les François conquirent le Milanois.

Aprés que Loüis Sforse fut amené en France, Leonard retourna

à Florence, où il peignit plusieurs Tableaux, & dessina de grans cartons, qui donnerent depuis à Rafaël des idées pour qu'il se perfectionnât au dessus de la maniere de Pierre Perrugin son Maître. Julien de Medicis, n'honnora pas moins le celebre Leonard de Vinci, que le Duc de Milan l'avoit honnoré. Car outre toutes les caresses qu'il lui fit, il voulut encore le mener à Rome à l'élection de Leon dixiéme, & il reçût de ce Pape de semblables honneurs, mais la jalousie qu'il y avoit entre lui & Michel-Ange le degoûta de la Cour de Rome, & l'obligea de venir en celle de France, où François premier le souhaitoit avec passion, à cause de l'estime qu'il avoit pour sa personne, & pour ses Tableaux qui ornoient son Cabinet de Fontainebleau.

C'est dans cette maison Roiale où ce grand Peintre vieillit, & fit

une illustre fin, car après y avoir été comblé de biens & d'honneurs par ce genereux Prince, il devint malade, & lors que Sa Majesté en en fut avertie, elle l'alla voir. De Vinci voulut se relever pour reconnoître une si glorieuse visite ; mais se trouvant plus mal, le Roi s'aproche aussitôt de lui, l'embrasse, & le laisse glorieusement expirer 3 entre ses bras.

Ce grand Monarque, aimoit les

3. Leonard de Vinci mourut âgé de 75. ans, outre son traité de la Peinture qui est imprimé, il composa plusieurs autres Livres, un de l'Anatomie du corps humain avec les figures, un de l'anatomie du cheval, un autre des lumieres & des ombres, & un de la nature, poids & mouvement de l'eau, rempli de Desseins, de machines ; mais malheureusement ils n'ont point été mis au jour. Jean-Batiste Strozzi a fait à sa louange ces Vers.

Vince costui pur solo
Tutti altri : & vince fidiä, & vince apelle :
Et tutto il lor vittoriose Stuolo.

Il eut pour Eleves Jean-Antoine Boltrafio Milanois, François Melzi de la même vile, & l'on tient qu'André de Solario fut aussi son Eleve.

belles Lettres, & les beaux Arts, avec tant de passion, qu'il faisoit gloire de peindre, & de dessiner, & l'on peut dire que ce Roi fit revivre la Peinture, la Sculture, & l'Architecture. Car il ne se contenta point d'avoir fait venir Leonard de Vinci : il atira aussi de Florence, un grand nombre d'habiles gens, tels qu'André ✦ *Del Sarto*, Maître Rousse, Dominique Florentin, le Salviati, & plusieurs autres excelens Peintres, & excelens Sculteurs, ainsi que de Mantoüe, le Primaticcio Bolonois, &

4. André Delsarto naquit à Florence en 1478. il aprit d'abord l'Orfevrerie, puis il se mit à la Peinture sous Pierre *Cosimo*, que l'on tenoit alors l'un des meilleurs Peintres de Florence. Il étudia aussi dans la Sale du Conseil les Cartons de Leonard de Vinci, & de Michel-Ange, fit plusieurs ouvrages admirables à Florence, comme le Cloître de l'Annonciade, la *Madonna del Sacco*, & plusieurs autres, qui porterent sa reputation au plus haut point. Ses Eleves sont Jacques de Puntorme le *Solosmeo* P *Francisco di sandro*, François Salviati, George Vasari, & André Squarzzella qui avoit fort sa maniere, il a tra-

Nicolo de Modene, qui embelirent tous, les Maisons Roiales, & exciterent les François à se rendre habiles dans les Arts du Dessein.

Parmi ces illustres Italiens André *Del Sarto*, tenoit le premier rang à l'Ecole Florentine, pour la corection de son Dessein, & parce qu'il y avoit porté la Peinture à un haut degré.

Pierre Perrugino, ʃ avoit eu le vaillé en France dans un Palais hors de Paris, ainsi que le dit Vasari, & il y a aparence que c'est de ce lieu-là qu'on a porté à Paris des Tableaux qui sont dans la galerie des grands Jesuistes qui ont dû Dessein & de la maniere d'André *Delsarto*. André véquit 42. ans. M. Pierre Vettori a fait cet Epitafe pour André *Delsarto*.

Admirabilis ingenii Pictori, ac veteribus illis omnium judicio.
 comparando
Dominicus contes discipulus, pro laboribus, in se instituendo susceptis,
 grato animo posuit
Vixit ann. XLII. Ob. A. MDXXX.

ʃ. P. Perrugin mourut à 78. ans l'an 1524. outre Rafaël son Eleve il en fit encore plusieurs bons, Pinturicchio Perrugin, Roch. *Zoppo*, Flo-

qui ont raport au Deſſein. 203

même avantage à Florence, & à Rome, où il peignit d'excelens Tableaux, & particulierement dans la Chapelle de Sixte quatriéme.

Mais ce qui augmenta la gloire de cet habile Peintre, c'eſt qu'il eut pour ſon premier Eleve Rafaël Sanzio, d'Urbin.

rentin, Filipe *Salviati*, le Monte *Varchi*, Baccio *Uberti* Florentin, Pierre Jean Eſpagnol, mais l'un des meilleurs fut André Loüis d'Aſſiſe, & Benoît Caporal, qui s'adonna encore à l'Architecture, & commenta Vitruve.

CHAPITRE XI.

De la perfection de la Peinture au dernier siecle.

CE fut Rafaël d'Urbin qui éleva dans le dernier siecle, la Peinture au plus haut degré : les ouvrages qu'on a de lui à Rome, à Florence, à Bologne, [1] & en

1. A Bologne en l'Eglise de saint Jean du Mont se voit l'admirable Tableau de Rafaël, qui represente sainte Cecile avec d'autres Saints & Saintes. Rafaël lors qu'il eut fini ce Tableau l'adressa à François Francia Peintre de Bologne, le priant d'avoir soin de le faire poser à l'Autel où il étoit destiné ; le Francia qui se persuadoit être encore meilleur Peintre qu'il n'étoit, & qui avoit une grande ardeur de voir des Ouvrages de Rafaël, qu'il ne connoissoit que par lettre, & par le grand bruit que l'on faisoit de son savoir, fut ravi de cette occasion, mais il n'eut pas plûtôt ôté le Tableau de sa quaisse, qu'il fut telement surpris de son excelence qu'il conçut du chagrin de ce qu'il étoit de beaucoup éloigné d'être aussi habile que Rafaël, & ce chagrin le fit tomber malade dont il mourut peu de jours aprés. Vasari, Vita de Pitt. &c. François Francia nâquit en 1450. il aprit dés sa jeunesse l'Orfe-

vrerie où il excela à travailler d'émail, & à graver des Coins pour la Monnoïe, ses Medailles ont égalé celles de Caradosse, ainsi qu'il se voit par celle du Pape Jules second, du Seigneur Bentivoglio, & par tous les Coins de la Monnoie de Bologne qu'il fit tant qu'il vêcut. Il embrassa la Peinture aprés avoir connu André Mantegne, il fut le premier Peintre de Bologne, & l'emporta sur tous les Peintres Bolonois qui avoient été avant lui, son Ecole fut si fameuse qu'au raport de Malvazzia, il en sortit bien deux cens Eleves ; un des meilleurs qui aprirent de Francia ce fut Laurent Costa, dont il est parlé au chap. 7. Malvazzia *Vita de Pitt*.

Ce même Auteur nie ce que le Vasari raconte de la mort du Francia, parce que ce Peintre avoit vû d'autres Tableaux de Rafaël, avant que de recevoir celui de la sainte Cecile, & avoit marqué dans les lettres qu'il écrivit à Rafaël, son estime pour lui, qui étoit le Peintre des Peintres, comme il le marque par ces mots, *Che tu solo il pitor sei de pittori*.

Malvazzia se plaint encore de Vasari de ce qu'il a bien voulu ignorer qu'il y avoit des Peintres à Bologne, au moins aussi-tôt qu'à Florence, parce qu'il dit qu'en 1115. jusqu'en 1140. parurent à Bologne Guido, Ventura, & Orsone, qui embelirent de leurs peintures les Eglises de *la Madonna de Lambertazzi*, de saint Etienne & plusieurs autres de cette vile. Aprés vint Marin Orfevre, & Sculteur, & Franco de Bologne Peintre, contemporain de Ghiotto, qui pourtant tenoient du goût Gotique, cependant ils furent fort loüez de Dante, Franco travailla pour le Pape Benoît IX. à faire des Livres de Mignia-

ture pour la Bibliotèque du Vatican. Ce fut celui qui commença de faire à Bologne la premiere Ecole de Peinture, parce qu'il fit beaucoup d'Eleves, entr'autres Simon, Jacob d'Avanzi, & Vitale qui le surpassa.

Celui-ci fleurit vers l'an 1345. & ceux-là en 1370. au commencement Simon ne s'apliquoit qu'à peindre des Crucifix, d'où il aquit le nom de Simon du Crucifix, & pour Jacob ne faisoit que des Vierges : leurs Ouvrages ont été loüez de Michel-Ange, & des Caraches.

Au même tems parurent Galeazzo Ferrarois, & Christofano de Modene, ces Peintres travaillerent dans l'Eglise apellée la *Case di Mezzo*, hors la porte de Mammole : & tous leurs Ouvrages parurent l'an 1400. Jacob travailla encore avec *Aldigieri de Zevio* Peintre renommé. Lippo Dalmasio étoit Eleve de Vitale, & il enseigna à peindre à M. Galante Bolonois : ce Lippo, selon que le pretend le Malvasio, peignit à huile dés l'an 1400. La Peinture se perfectionna de plus en plus à Bologne par Matteo, l'un de ses beaux Ouvrages fut un saint François, qu'il peignit à huile en 1443 sous le petit Portique de Poissonnerie. Puis Severe de Bologne travailla en 1460. Jaques Ripenda peignit beaucoup à Rome, & dessina toute la Colonne Trajane, Il y eut encore alors plusieurs bons Peintres Bolonois dont Marco Zoppo est l'un, & ses Ouvrages parurent vers la fin du siecle de 1400. Il fut Eleve de Squarcione : mais sa plus grande gloire c'est d'avoir élevé François Francia qui releva la Peinture à Bologne de l'abaissement où elle avoit été, & y introduisit le bon goût de dessiner & de peindre comme nous venons de le marquer.

France, en font d'illuſtres preuves, puiſqu'ils font tous les jours le ſujet de nôtre admiration & de nôtre tude.

Ce rare homme avoit un naturel bien-faiſant, ſage & heureux, & il eut dés ſon enfance de grandes diſpoſitions pour la Peinture : il en aprit les principes de ſon pere, à la vile d'Urbin ſa patrie : mais ce pere voiant que ſon fils dés ſa plus tendre jeuneſſe le ſurpaſſoit, le donna à Pierre Perrugin, l'un des Peintres des plus renommez de Florence : & Rafaël dans peu de tems en imita ſi bien la maniere, que ſouvent on ne pou-

Outre tous les Ouvrages que Rafaël fit à huile, & à freſque, il fit quantité de deſſeins colorés de Tapiſſeries, qui furent executez en Flandre, qui ſont les Hiſtoires des Actes des Apôtres, une Tenture des Miſteres de nôtre Seigneur, & d'autres qui ſont relevée d'or & de ſoie, ces Tapiſſeries coûterent à Leon X. ſoixante & dix mile écus Romains, & elle ſe conſervent dans le Garde-Meuble du Pape, le Roi en a auſſi à Paris une Tenture des mêmes deſſeins des Actes, qui ſont auſſi de la même richeſſe.

voit distinguer l'ouvrage de cet illustre Eleve, de celui de son Maître.

Aprés que Rafaël eut quité le Perugin, il ala travailler à Siene, où il oüit parler de l'estime que l'on faisoit à Florence, d'un Carton, où étoit dessiné des Groupes de Cavaliers qui se batoient, & que le celebre Leonard de Vinci avoit fait pour la Sale du Conseil. Il entendit aussi qu'on s'entretenoit d'un autre Dessein, que Michel-Ange avoit exposé dans la même Sale, où par concurence, Leonard, & Michel-Ange, en devoient peindre chacun une moitié. Cela obligea Rafaël de quiter son ouvrage pour aler voir à Florence ces deux fameux Cartons : mais il ne les eut pas plûtôt vûs, qu'il jugea qu'il lui faloit encore étudier beaucoup, pour acquerir les excelentes parties du Dessein, dans lequel il se reconnoissoit alors

lors inferieur à ces deux habiles Peintres.

Ainsi il étudia fortement pour se remplir l'idée des beaux airs de tête, de la rondeur, de la force, & du fini des Ouvrages de Leonard : il observa de même la beauté des contours du nu, dans le Dessein de Michel-Ange, & comme cette beauté, & la correction ne viennent que de la proportion, de la situation naturelle des muscles, & de l'observation juste de leurs mouvemens, Rafaël afin d'aquerir ces belles connoissances, s'apliqua à étudier avec soin l'Anatomie, & tout son but ne fut que de sortir de la maniere de Pierre Perugin son Maître, ce qu'il fit heureusement : car elle étoit generalement plus petite, plus seche, & plus tranchée que celles de Leonard, & de Michel-Ange.

Cette maniere de Perugin n'avoit aussi ni la rondeur, ni le bon

goût des Tableaux de *Frà Barto-lomée* ₂ de Saint Marc, imitateur de Leonard. Bartolomée à la faveur de ses études, & de l'amour qu'il eut pour les œuvres de cet habile homme, se perfectionna de telle sorte dans le bon dessein, & le bon goût, qu'il fut l'un des plus excelens Peintres de son tems. Plusieurs Tableaux qui sont à Florence, & à Luques, aux Eglises saint Martin & saint Romain, en sont d'illustres preuves : ils paroissent encore aujourd'hui aussi frais, &

2. Bartolomée selon l'usage du païs apellé *Baccio*, commença d'aprendre la Peinture sous Benoît *da Maiano*, & puis sous *Cosimo Rosselli*, & enfin il se mit après à étudier avec ardeur les Ouvrages & la maniere de Leonard de Vinci : il se laissa persuader par le fameux Jerôme Savonarole Dominiquain de quiter le monde, & de brûler toutes ses Etudes & Desseins, où il y avoit des figures nuës & par un vœu il se fit Religieux de saint Dominique au Couvent de saint Marc à Florence, d'où depuis il fut nommé Frà Bartolomée de saint Marc, il mourut âgé de 40. ans en 1517. ses Eleves furent *Cechino del Frate*: Benoît *Ciamfarini*, Gabriel *Rustici*, & *Frà Paolo Pistolese*.

aussi conservez que s'ils venoient d'être peints : car outre la beauté de leur dessein, ils ont un beau coloris, & un merveilleux relief causé par une belle distribution de lumiere, & une grande force d'ombre, avec un fini, & une union admirable.

La beauté de ces excelens Ouvrages charma Rafaël à Florence lors qu'il voulut quiter sa premiere maniere, & cela l'obligea de faire une étroite amitié avec Bartolomée de qui il goûta avec beaucoup de soin & d'utilité la façon de peindre, & de colorer : l'amitié de Rafaël ne fut pas inutile aussi à Frà Bartolomée, parce que Rafaël lui communiqua l'intelligence, & les regles de la perspective, qu'il ne savoit pas si bien que lui.

Ainsi Rafaël Sanzio, joignant aux dons du Ciel qu'il possedoit, tous les soins & toutes les diferentes études necessaires, forma sa

belle maniere, qui éclate en toutes ses riches & judicieuses compositions. On y voit ses Atitudes aisées, naturelles, & vives en chaque expression, une élegante proportion tirée des belles figures Antiques, tous ses airs de visages si nobles qu'ils ont quelques choses de la Divinité, enfin il acheva toutes les extremitez de ses figures dans le dernier fini, & la belle maniere de les vêtir, ce sont ces excelentes partie de l'Art qui rendent ses Tableaux les plus parfaits des Modernes, & c'est aussi ce que ce grand Peintre fit paroître au Palais du Vatican dans toutes les Sales, & toutes les Loges qu'il y peignit.

Cela se voit particulierement dans son Tableau de la Transfiguration à Saint Pierre *in Montorio*, puisque cet Ouvrage a toûjours été regardé comme l'un des chefs-d'œuvres de la Peinture, & le pre-

mier Tableau qui fut au monde : ceux que François I. lui fit faire à huile, & qui se gardent soigneusement dans le Cabinet du Roi montrent encore cette verité.

Cet ouvrage de la Transfiguration fut aussi le principal ornement de sa pompe funebre, & cela redoubla les regrets publics, lors qu'on vint à voir cet admirable Tableau, auprés du corps de ce rare homme, & que l'on considera que la mort avoit si-tôt ravi la vie à un si excelent Peintre, qui vivra dans la memoire des Peintres, & des Amateurs de la Peinture.

Par là il est aisé de juger que Rafaël fut dans cet Art, le plus habile, & le plus rare genie du dernier siecle, & cela fait voir qu'il le porta à sa plus haute perfection. Mais aussi nous pouvons dire, que cet admirable homme fut heureux, de fleurir sous les Pontificats de Jules second & de Leon dixiéme,

Princes tres-zelez pour la renaiſ-
ſance des Arts du Deſſein. Car ce
dernier Pape aimoit Rafaël avec
tant d'amour, qu'au tems que la
mort nous ravit cet excelent Pein-
tre, ce genereux Pape s'étoit pro-
poſé de l'honorer du Chapeau de
Cardinal ; & cette eſperance em-
pêcha Rafaël de conclure ſon ma-
riage avec la Niece du Cardinal

3. M. Eſprit Fléchier Evêque de Niſme, ra-
porte ceci de Rafaël, dans ſon Hiſtoire du Car-
dinal Ximenés, Tome 2. p. 187.

Rafaël fit Jules Romain, & Jean François,
dit le Fattore ſes heritiers qui étoient ſes Eleves,
il mourut à l'âge de trente-ſept ans, & fut en-
terré en l'Egliſe de la Rotonde, où le Bembo a
fait ſon Epitafe.

 D. O. M.
*Rafaelli Santio Joan. F. Verbinat. Pictori emi-
netiſſ. veterumque Emulo cujus ſpiranteis prope
imagineis ſi contemplere, Naturæ, atque Artis
fœdus facile impexeris Julii II. & Leonis X. Pont.
Maxx. Pittura, & Architect. Operibus. Gloriam
Auxit A. XXXVII. integer integros, Quo die na-
tus eſt, eo eſſe deſtit VIII. id. April. M. D. XX.*

*Ille hic eſt Rafaeli, timuit quo ſoſpite vinci
Rerum magna parens, & moriente mori.*

de *Bibienna*, qui le defiroit avec paffion.

La même en François.

Jean François a fait faire ce Tombeau en memoire de Rafaël Santio d'Urbin tres-excelent Peintre, & qui ne le cede point aux Anciens On remarque dans fes Tableaux parlans, qu'il a joint l'Art à la Nature : il a relevé la Peinture, & l'Architecture, fous les Pontificats de Jules fecond, & de Leon dixiéme. Il a vêcu trente-fept ans entiers & acomplis fans maladie, & il eft mort le pareil jour qu'il étoit né le feptiéme Avril 1520.

Cy gift ce Rafaël qui paffa la Nature
On craignit à fa mort de perdre la Peinture.

CHAPITRE X.

Des Peintres de Lombardie qui servirent au Retablissement de la Peinture.

Dans le tems que Rafaël, & son Ecole relevoient la Peinture à Rome, les beaux Genies de Lombardie, n'y contribüerent pas

1. Dans la Lombardie & les Provices de l'Etat de Venise, furent plusieurs Peintrs contemporains, & Eleves des Bellins, qui servirent au rétablissement de la Peinture en plusieurs viles, bien qu'on ne les considerent que de la seconde classe, & ce sont les Dosses de Ferrare, Sebeto de la même vile, Jacobello de Flore, Guerriero de Padoüe, Juste & Jerôme Campagnuola, Jules son fils, Vincent de Bresse, Loüis Vivarino, Jean Batiste de Corrigliano, Marc Basarini Giovanetto Cordeliaghi, le Bassiti, Bartelemi Vivarino, Jean Mansueti, Victor Bellin, Bartelemi Montagne de Vicenze, Benoît Diada, Jean Bonconseil, & Vittor Scarpaccio qui fut le meilleur Peintre de tous ceux cy.

Il y eût aussi en ces païs, & aux mêmes tems de bons Sculteurs ainsi que Bartelemi de Regge & Augustin Busto.

Encore à Bresce, fut pratiqué & habile dans
moins

moins dans leurs païs : desorte que nous regardons le commencement du dernier siecle, comme le tems heureux ou les Arts du Dessein arriverent en toute l'Italie à leur plus grande perfection.

Car alors nature enseigna Antoine [2] de Correge, qui sans suivre la Peinture à fresque Vincent Verochio, semblablement à la même vile parut Gerôme Romanino, bon Dessinateur & bon Praticien, & le plus habile de ces Peintres Bressans étoit Alexandre Moretto. Mais revenant à Veronne il y avoit de bons Peintres, car outre *Maestro Zeno* Veronois, *Liberale* fut encore tres-excelent, lequel fut Eleve d'Etienne Veronois, qui en fit d'autres qui sont Jean François *Caroto* de la même vile, Paul *Cavazzuola*, & François *Torbido*, qu'on apeloit le More du même lieu, pareillement Batiste d'Angelo son gendre, le More avoit apris dans sa jeunesse du Georgeon, qu'il quitta à cause d'une querelle qu'il eut à Venise, & se retira à Verone où il laissa pour un tems la Peinture, puis il la reprit dans l'Ecole de *Liberale*.

2. Antoine de Correge, fut celui qui porta le bon goût de peindre en Lombardie à son plus haut degré, il fit deux Tableaux pour le Duc Federic de Mantoüe, qu'il envoia à l'Empereur ; lors que Jules Romain les vit, il avoüa que personne n'avoit porté le peindre & la couleur à une si haute excelence.

aucun Maître s'aquit une charmante maniere de peindre qui enchante l'esprit, & touche le cœur de tous ceux qui veulent l'imiter. Cet habile homme se peut nommer le premier Peintre de Lombardie, bien que le cours de sa vie n'ait pas été long, ni son merite assés reconnu des Princes, & de ceux qui l'ont

Ces deux Tableaux ont été aportez à Rome par la Reine Christine, dont l'un est une Leda avec d'autres femmes qui se baignent, qui sont d'une beauté & d'un fini admirable, aussi bien que ceux qui sont au Cabinet du Roi, peints tant à huile, qu'à détrempe. Le Correge reçut à Parmè un paiement de soixante écus en *quatrini* monnoie de cuivre qu'il aporta à pié à Correge, il s'échaufa de telle sorte qu'il en mourut à l'âge d'environ 40. ans, il fit ses principaux Ouvrages vers l'an 1512.

M. *Fabio Segni* Gentilhomme Florentin lui a fait cet Epigrame.

Hujus cum regeret mortales spiritus artus
 Pictoris charites suplicuere Iovi.
Non alia pingi dextra Pater alme rogamus :
 Hunc præter ; nulli pingere nos liceat
Annuit his votis summi regnator olympi :
 Et juvenem subito sydera ad alta tulit.
Ut posset melius charitum simulacra referre
 Præsens, & nudas cerneret inde Deas.

fait travailler : neanmoins ſes excelens Ouvrages ont eu le bonheur de faire voir la belle maniere de peindre, & de donner le grand goût, & le fini, au Baroche, au Porcacino, & aux fameux Caraches, qui l'imiterent avec ardeur, & firent de particulieres études ſur ſes Ouvrages : & particulierement ſur ceux qui rendent la vile de Parme ſi celebre, comme ſont les Tableaux à huile, de cet illuſtre Peintre, qui ſont aux Egliſes Saint Antoine, Saint Jean, Saint François, & autres lieux : mais Annibal Carache s'atacha à étudier la grande maniere, les beaux airs de tête, la rondeur, & le relief qui ſurprennent dans les admirables coupes, que le Correge peignit à Freſque, en cette vile-là, aux Egliſes de la Catedrale, & de Saint Jean. C'eſt auſſi ſur ces beaux Ouvrages que le Chevalier Lanfranc, forma de-

puis si utilement son idée, dans la belle coupe qu'il fit à Rome, à l'Eglise Saint André de Laval, & aux autres qu'il peignit à Naples; car le Correge est le premier des Peintres qui ait fait de ces sortes de coupes à Fresque : & d'un effet si surprenant à la faveur du Dessein, & des racourcis si bien observez par ce Peintre que cela trompe la veuë, parce que les Figures semblent se redresser contre la nature de la superficie concave de la voute, & ces excelentes coupes servent tous les jours à ceux qui étudient à faire de semblables ouvrages.

L'on doit encore metre au nombre des fameux Peintres de la Lombardie François Mazzuolo ; Par-

3. Le Parmesan étoit bel homme, d'un air gracieux, & plûtôt d'une beauté d'Ange que d'homme; c'est pourquoi ses Ouvrages tenoient de cette beauté, étant souvent vrai ce qu'a dit Leonard de Vinci, *qu'Ogni pittore si di pinge se stesso.* Le Parmesan depuis son retour de Rome

mesan, & Polidore Caravage: les beautez qui sont aux Tableaux du premier surprenent les yeux aussitôt qu'on les regarde; ce qui vient de son agreable maniere de peindre, de l'esprit du Dessein, qui est gracieux, *Suelte*, & dans le goût des antiques.

Il avoit un si heureux genie que dés l'âge de seize ans il fit de son propre genie, de rares Tableaux

s'adonna à l'Alchimie, & à vouloir fixer le Mercure, ce qui nous a privé de plusieurs de ses Ouvrages.

Outre le Parmesan, la vile de Parme nous a donné plusieurs autres bons Peintres, comme Michel Ange Anselmi qui executa un Carton de Jules Romain à l'Eglise de Nôtre-Dame *della Stoccha*, & y fit d'autres Tableaux, Jerôme Mazzuolo, cousin du Parmesan a aussi eut de la reputation.

Polidore ainsi que plusieurs autres habiles, quita Rome quand les Imperiaux vinrent le saccager, & il s'en alla à Naples où il peignit quelques Façades de Palais, & quelques Tableaux à huile; ensuite il passa à Messine où il fut plus consideré y faisant quantité d'Ouvrages à fresque & en huile, & lors qu'il s'aprétoit de revenir à Rome, il fut assasiné dans son lit par son Valet qui le vouloit voler, l'an 1543.

à Parme, & dans l'Etat de Mantouë, où il s'entretint à travailler jusqu'à dix-neuf ans, que la passion le poussa d'aler à Rome ? La reputation des Ouvrages de Rafaël, & de Michel-Ange l'y atirerent : il porta avec lui trois petits Tableaux, & son Portrait de sa façon. Ils ne furent pas plûtôt vûs du Cardinal Dataire, qu'il fut introduit auprés du Pape Clement VII. qui parut charmé de la beauté de ses Tableaux. Le Parmesan entra par ce moien au service de ce Pape, pour lequel il fit plusieurs autres Ouvrages, & il s'occupa encore pendant son sejour à Rome à étudier de telle sorte les Peintures de Rafaël, que l'on disoit que l'esprit de ce grand Peintre étoit passé dans celui du Parmesan.

 Ce jeune Peintre avoit tant d'amour, & d'aplication pour son Art, qu'étant à Rome quand elle fut saccagée par les Imperiaux en

mil cinq cent vingt-sept, il entra des soldats dans sa chambre lors qu'il travailloit, toutefois cela ne le troubla point, & ils le prirent à rançon : dont il se racheta par quelques-uns de ses desseins, & de ses Tableaux, à cause qu'il étoit heureusement tombé entre les mains d'un Capitaine Alemand qui aimoit le Dessein, mais il ne fut pas plûtôt en liberté, que d'autres soldats le reprirent, & le dépoüillerent de tout ce qu'il possedoit. Ce malheur causa son retour en Lombardie, où en mil cinq cent quarante, il y mourut à trente-six ans.

Polidore de Carravage aprit la Peinture dans l'Ecole de Rafaël, & acheva de se former au grand goût du Dessein, sur les belles Sculptures Antiques : sa Peinture est d'un relief admirable, par leurs lumieres, si bien dispensées, & leurs fortes ombres, ce qui a fait

passer cet habile homme en matiere de clair-obscur, pour le premier Peintre qui ait jamais été. Et l'Art du Dessein lui a encore beaucoup d'obligation, en faveur de ses riches inventions de Trofées, de Vases, & des autres beaux ornemens qu'il a laissez à la posterité.

CHAPITRE XI.

La Peinture fut portée à la beauté du Coloris à Venise.

L'Ecole des Bellins, aiant comme nous l'avons vû, commencé de faire revivre le bon goût dans la Peinture : leurs celebres Eleves le Georgeon, & le Titien passerent bien plus avant qu'eux, puis qu'ils furent reconus comme ils le sont aujourd'hui de tous les Peintres, pour les plus grans Maîtres de l'Art dans le Coloris, dans

la belle Chair, dans l'opofition des Couleurs, & l'excelence de faire le païfage.

Georgeon [1] de *Caftel Franco*, fut élevé à Venife, il aprit à joüer à merveille du Lut, & parce qu'il avoit une belle voix, il devint excelent Muficien. Il s'y apliqua auffi à la Peinture, où aprés avoir goûté en peu de tems la maniere des Bellins, il les paffa, à caufe de la vivacité de fon genie, de fa forte inclination à peindre, & de l'étude qu'il fit fur les Tableaux de Leonard de Vinci, dont il imita heureufement la force, & l'adouciffement des contours. C'eft de la forte que le Georgeon fe forma le bon goût de peindre & de colorer, ainfi qu'il le fit paroître à Venife & dans le Trevifan, par les Ouvrages à frefque qu'il y peignit, & par les Tableaux à huile des Portraits des

1. George de *Caftel Franco* fut furnommé Georgeon à caufe du bel afpec qu'il avoit.

plus grans Capitaines, comme celui du Prince Gaston de Foix qui se voit dans le Cabinet du Roi.

Il donna aussi des marques de son esprit & de son savoir en une dispute qu'il eut à Venise avec des Sculteurs, touchant la preéminence qu'ils pretendoient avoir sur les Peintres, parce que la Sculture represente toutes les vûës des corps, & la Peinture une seule : cependant il leur fit voir le contraire, dans l'un de ses Tableaux, où il paroissoit quatre diferentes vûës d'une figure. Pour le faire il peignit un homme nu qui montroit l'épaule, & à terre il representa une fontaine, où l'on voioit par reflexion 2 le devant de la figure.

2. La reflexion des objets sur des corps polis, & luisans, ainsi que sur les Diafanes comme est l'eau, donne beaucoup d'agrement & de verité aux Tableaux, lors qu'ils sont imitez par les regles de la Dioptrique, comme a fait l'illustre Poussin, qui en cela comme en plusieurs autres parties a surpassé tous les autres Peintres. L'Au-

A l'un des côtez il fit une cuirace fort luisante, où se côté se reflechissoit, & de l'autre on voioit un miroir, où l'autre côté oposé

teur des Entretiens le témoigne, & blâme les Peintres qui negligent d'étudier ces belles regles. Il donne en cet endroit de son Livre la raison de ces sortes de reflais, par une demonstration Geometrique qui est juste, & par un païsage gravé, où est représenté une terrasse, & une Colonne au dessus sur le bord d'une eau, où elles se reflechissent : mais dans ce païsage il n'a pas choisi un Dessinateur intelligent, puis que sur cette eau il y fait paroître jusqu'au-delà du haut de la Colonne, où il n'y peut tenir que la reflexion seulement de la terrasse qui est dessus, c'est pourquoi cet exemple gravé ne doit pas tenir lieu de precepte, cependant la pratique en est facile à trouver, pour répresenter ces reflais ; il n'y a qu'à prendre la hauteur des objets qui sont sur le bord de l'eau, la renverser perpendiculairement en devant, c'est jusqu'où parviendra l'extremité de l'objet reflêchi. Mais pour trouver la reflexion de ceux qui sont éloignez du bord de l'eau, il en faut prolonger la surface jusqu'au plan de l'élevation des corps, & de ce plan trouvé, où imaginé, en prendre de même la hauteur, & la renverser en devant perpendiculairement, son extremité sera le terme de la reflexion de l'objet qui pourra paroître dans l'eau. Dans l'explication des principaux termes de la Peinture, on en donnera une plus ample demonstration acompagnée de figures.

paroissoit : & de cette façon à la faveur d'une figure, le Georgeon en fit voir d'un seul regard les divers aspects, & ce Tableau fut estimé l'un des plus beaux qu'il ait peints. Cet excelent homme mourut de peste en mil cinq cens onze âgé de trente-quatre ans, avec l'avantage d'avoir en si peu de tems donné le bon goût de peindre au Titien, & à Sebastien depuis apelé *Frate del Piombo.*

Titien *Uccello* de Cadore, nâquit en mil quatre cens quatre-vingt, il se rendit à Venise à dix ans, où il donna des marques de son inclination à la Peinture, ses parens le mirent chez Jean Bellin, où il fit aussi-tôt voir un excelent naturel pour aprendre toutes les parties necessaires à un grand Peintre. Mais en mil cinq cent sept, voiant que la maniere de Georgeon l'emportoit de beaucoup sur celle de Bellin, il imita le Geor-

geon avec ardeur, & en devint l'Eleve, & même il le surpassa, car il se rendit le plus fameux Coloriste de son tems : comme l'ont reconnu depuis tous les Peintres.

Cela obligea Michel-Ange à dire lors qu'il connut le Titien à Rome, que si au commencement de ses études, il eût été aussi heureux que les Florentins, & les Romains, d'avoir eu de même qu'eux les Antiques pour aquerir la perfection du dessein, il auroit passé pour le premier Peintre du monde.

Neanmoins le Titien fut celui de l'Ecole Venitienne qui dessina le mieux, il a particulierement excelé dans le dessein des enfans du bas-âge, & cela s'observe au Tableau des Amours qui étoit à Rome, dans la Vigne Ludovise : car l'illustre Poussin étudia d'aprés avec le celebre Sculteur François Flamand,

qui modela des groupes d'enfans de ce Tableau, & qui par ce moien aprit de cet excelent Ouvrage, le bon goût, avec la belle maniere de faire les petits enfans, qui l'ont rendu si estimé dans la Sculture.

Au reste la grande reputation du Titien 3 le fit rechercher de tous les Princes de l'Europe, pour

3. Le merite du Titien fut telement reconnu de Charlequint, qu'il l'honnora de la qualité de Chevalier, & de Comte Palatin, & il lui donna en plusieurs rencontres de particulieres marques de son estime. Un jour qu'il le regardoit peindre, Titien laissa tomber un pinceau, l'Empereur le ramassa aussitôt, lui disant que Titien meritoit d'être servi par Cesar, & comme les Grans de la Cour étoient jaloux de tous les honneurs qu'il recevoit de cet Empereur, il leur dit qu'il pouvoit tous les jours faire des Grans comme eux, mais non pas un Titien. Toutes les fois qu'il peignoit ce grand Prince, le present qu'il recevoit étoit de mile écus d'or. Entre tous les Princes de l'Europe dont il fit le Portrait, il fit aussi de profil celui de François premier, qui est au Cabinet du Roi à Versailles, & qui semble tout vivant.

Le Titien fit encore quantité de Desseins qui furent executées en Mosaïques à l'Eglise de

en faire les portraits, & il en reçut de grans honneurs, & de bonnes pensions : celles qu'il obtint

saint Marc par Valere, & Vincent Zuccheri les meilleurs Artistes en cette sorte de Peinture qui fussent alors. Le Titien mourut de peste l'an 1576. âgé de 99. ans.

Plusieurs Peintres ont taché de suivre le bon goût de colorer du Titien, cependant il ne fit pas quantité d'Eleves, à cause qu'il n'aimoit point s'assujettir à leur montrer : parmi les plus habiles on met Jean de Calker qui ne vêcu pas long-tems, & qui mourut à Naples, & Paris Bondone Trevisan, lequel a imité le Titien plus qu'aucun autre. Celui-ci a fait d'excelens ouvrages à huile, & à fresque à Venise, à Vicenze, & à Trevise avec plusieurs beaux Portraits, & plusieurs Tableaux dans les Eglises : il vint en France au service de François premier, dont il fit le Portrait, celui des plus belles Dames de la Cour, & plusieurs Tableaux d'Histoires. Il travailla de même pour les Princes de la Maison de Loraine ; puis il ala peindre à Ausbourg, & à Milan, d'où il se retira en sa Patrie, où il ne travailloit plus que pour son plaisir, & il vécut heureusement jusqu'à l'âge de 75. ans qu'il mourut.

Jean Marie Verdizzoti, illustre Citoien de Venise fut tres-ami de Titien, & doit passer pour l'un de ses Eleves, puisqu'il aprit de lui la Peinture. On voit gravez les Desseins de Verdizzoti qui sont les Fables d'Esope, tres-belles & tres-estimées.

de Charlequint, & de Filippe second, marquent assez l'estime que l'on faisoit de son merite en Italie, en Alemagne, & en Espagne, où il embelit glorieusement l'Escurial, & l'Eglise saint Laurent, comme il avoit fait les autres Cabinets fameux de l'Europe.

CHAPITRE XII.

La curiosité fut dans toutes les Cours de l'Europe, & principalement à celle de Mantoüe.

Par tous les habiles hommes dont nous venons de parler, on voit que la curiosité s'étoit répanduë parmi les grans Princes du dernier siecle, où ils donnerent à l'envi des marques de leur protection pour faire revivre les Arts du Dessein. Ainsi la Peinture, la Sculture, & l'Architecture firent

rent de grands progrés à cause de l'amour que les Souverains leur portoient, & de l'habileté des savans hommes qui les exerçoient.

En ce tems-là ces Arts continüerent de fleurir à Mantoüe : car aprés que le Dessein eut commencé de s'y rétablir par la curiosité de ces Marquis, & de ces Ducs, qui firent travailler Leon Batiste Albert, Costa, & André Mantegne, le fameux Jules Romain, rendit cette vile aussi belle qu'elle l'est aujourd'hui. Ainsi lors que cet illustre Dessinateur eut achevé de peindre à Rome la sale de Constantin, que Rafaël son Maître devoit faire : Frederic Duc de Mantoüe ala à Rome, où il fut si charmé de Jule, qu'il l'obligea à force de caresse, & de presens de quiter Rome, & de le venir trouver à Mantoüe.

Aussitôt ce Prince lui ordonna de bâtir le Palais du T. dont il

peignit ensuite tous les apartemens: & c'est en ces superbes ouvrages, qu'il fit voir la grandeur, la vivacité & la noblesse de son genie: car on voit aux quatre côtez du salon qui est peint à fresque, la chute des Geans, & au haut de la voute Jupiter qui les foudroie, on y voit aussi toutes les Divinitez éfraiées de l'audace de ces peuples. Jules Romain peignit encore *la Loggia*, ou galerie de ce Palais, où sont des Histoires de David, & embelit la grande sale des Fables de Psiché, & de celle de Baccus. Il orna plusieurs autres apartemens par quantité de Peintures, & de Stucs, de son Dessein, qui sont admirables.

Il pegnit ensuite plusieurs grandes Batailles de l'Iliade d'Homere au Palais, de saint Sebastien, il fit encore de magnifiques Cartons de Tapisserie, pour le Duc de Ferrare, qui representent les Combats,

& le Triomfe de Scipion l'Africain, desquelles le Roi, le Duc de Mantoüe, & celui de Modene ont chacun une tenture tres-richement relevée d'or. 1

Mais comme son genie étoit universel, & qu'il exceloit dans toutes les parties du Dessein: l'Architecture qui en est une, fut à Mantoüe l'une de ses plus grandes ocupations, car outre le Palais du T. qu'il bâtit, il fit orner l'Eglise saint Pierre, & plusieurs autres d'une Architecture reguliere. Ce fut lui aussi qui trouva le moien de garentir cette noble vile de l'inondation des eaux du Lac qui l'environne, il y bâtit plusieurs superbes Palais, & y fit élargir les grandes ruës qui en font aujourd'hui toute la beauté.

Jules Romain se mit par là si

1. Ces Tapisseries furent faites en Flandre par Nicolas & Jean-Batiste Roux tres-habiles ouvriers.

bien dans les bonnes graces du Duc, & du Cardinal son frere, qu'il ne peut s'empêcher de dire que cet homme étoit plus le Maître de Mantoüe que lui-même. Aussi l'estime & l'honneur qu'il reçut de ces deux Princes, l'engagerent de rester auprés d'eux, & de ne point retourner à Rome, quoique le Pape le souhaîtat pour en faire le premier Architecte de la Fabrique de saint Pierre. 2

2. Jule Romain mourut à l'âge de 54. ans en 1546. il lui fut fait cet Epitafe.

Romanus moriens secum tres-julius arteis
Abstulit (haudimirum) quatuor unus erat.

Ce grand Peintre eut plusieurs Eleves, les meilleurs furent le Primatiste Bolonois, Jean de Lion, Rafaël *Dal Colle Borghese*, Benoît *Pagni de Pescia, figurino de faensa*, René, & Jean-Batiste *Mantoüano, & Fermo Guisoni.*

A Cremone proche de Mantoüe la Peinture commença d'y florir depuis que l'ordenone y eut fait des ouvrages à Fresque, & à huile qui donnerent le bon goût de peindre à *Camillo* fils du *Boccacino*, à Bernard de *Gatti* apellé le *Soardo* qui travailla encore à Panne, & à *Galcazzo Campo*, qui eut trois fils Peintres, Jules, An-

toine, & Vincent. Jules se rendit habile; ses Eleves furent ses deux freres, & Lactance *Gambaro* Bressan, mais ceux qui lui firent le plus d'honneur ce furent, trois sœurs de noble famille, qui aprirent de Jules *Campo* la Peinture. Elles se nomment Sofonisbe, Lucie, & Europe *Angosciola*, l'illustre Sofonisbe fut emmenée par le Duc d'Alve en Espagne, au service de la Reine, & la beauté de ses ouvrages étant venüe à la connoissance de Pie IV. il souhaita avoir de la main de Sofonisbe, le Portrait de cette Reine, qui fut admiré de tout Rome; le Pape en remercia cette illustre Peintresse par un bref, ses deux autres sœurs ont été de même tres-fameuses dans la Peinture *Vasari, vita. di B. Garofalo.* p. 563.

Dans la Sculture aussi bien que dans la Peinture il y a eu des filles qui se sont fait distinguer particulierement *Properzia de Rossi*, de Bologne. qui se fit admirer en cette vile par ses Desseins, & par les Ouvrages de marbre qu'elle fit, elle mourut au tems que Clement VII. vint à Bologne couronner Charlequint. Ce Pape avoit une grande passion de voir cette illustre fille, mais elle mourut quelques jours avant cette ceremonie.

A Bresse parut encore Gerôme Mutian, Gerôme *Romanino*, & Alexandre *Moretti* qui eurent de la reputation.

De Milan sont sortis aussi d'habiles Peintres, l'un des plus anciens est Bramantine, qui travailla pour le Pape Nicolas V. au Vatican, mais sa Peinture fut mise à bas, & Rafaël a peint depuis sur le même lieu. Il étoit aussi Architecte, & il fit plusieurs Desseins & Bâtimens à Milan, qui ont servi à Bramant lors qu'il commença d'é-

Cela nous marque assez que non seulement la Peinture florissoit en plusieurs viles d'Italie, & à Mantoüe: mais encore que la belle Architecture a toûjours été inseparable du Dessein: & pour faire voir tudier l'Architecture en cette vile. Dans le même tems Augustin *Busto* surnommé *Bambaia* se fit distiguer entre les autres Sculteurs de son tems par plusieurs Ouvrages qu'il fit à Milan, & particulierement par la Sepulture de Monseigneur le Comte de Foix, qui est en l'Eglise de sainte Marte, qui est faite avec un soin & une patience admirable. L'Adam & l'Eve qui est à la façade du Dôme de Milan est de Cristofle *Gobbo*, qui fut l'un des concurans du *Bambaia*, & il y eut encore plusieurs autres Sculteurs & Architectes qui ont embeli cette vile & le Dôme par leurs Ouvrages, ainsi que firent *Angelo*, *il Ceciliano*, *Tofanon Lombardino*, *Silvio* da fiesole, & François *Brambilati*, Mais pour la Peinture elle se perfection à Milan depuis que les Ouvrages de Leonard de Vinci y parurent, & l'un des plus excelens Peintres Milanois à été Gaudence, ses Ouvrages sont en cette vile, à Verseil, & à *Veralla*. Des imitateurs de Leonard fut encore *Marco Vggioni*, mais celui des Peintres Milanois à qui l'Art de la Peinture, a le plus d'obligation c'est à Paul *Lomazzo* qui à écrit tres-savament sur toutes les parties de l'Art, & qui sont d'une grande utilité à tous les Dessinateurs Ces Livres ont été imprimez à Milan en 1584. & 1590.

plus particulierement le progrés de l'Architecture, dans sa renaissance, je commencerai d'en parler dés le tems du Bruneleschi, cent ans avant Jules Romain.

CHAPITRE XIII.

L'Architecture vint dans une haute excelence à Rome.

LE fameux Serbruneleschi commença à developer l'Architecture des mauvaises manieres Gotiques, qui avoient été pratiquées à Florence, & ailleurs jusqu'en 1400. car il retablit en cette vile l'usage des Ordres Dorique, Jonique, & Corintien, dans toute leur pureté, & selon les belles regles qu'il en avoit étudiées à Rome sur les bâtimens antiques.

Leon Batiste Albert suivit les traces de cet illustre Architecte & fameux Sculteur, & à son imita-

tion il continua à Florence le bon goût de l'Architecture, à cause qu'il étoit excelent Geometre, & habile dessinateur. Son traité des Ordres, & ses ouvrages d'Architecture en sont la preuve.

Le celebre Bramante à la faveur de sa belle Architecture poursuivit d'éclaircir la fin de ce même siecle, come Bruneleschi, & Leon Batiste avoient fait, & le commencement de celui de 1500. où il vêcut. Bramante aprit la Peinture dés sa jeunesse, & il en gagna long-tems sa vie, dans l'Etat d'Urbin, (où il prit naissance,) & dans plusieurs viles de Lombardie, où il fit quantité de Tableaux. Mais parce qu'il avoit encore du genie pour de tres-grandes choses, il fut à Milan considerer le Bâtiment de la grande Eglise, conduite alors par le Cesariane fort habile Architecte, & par *Bernardino da Trevio* Milanois, aussi habile Peintre, qu'Architecte

qu'Architecte & Ingenieur, qui étoit fort consideré de Leonard de Vinci, quoique sa maniere de peindre fût un peu seche.

Les reflexions que fit Bramante sur cette fameuse Eglise, jointes à la connoissance qu'il eut avec les deux Architectes qui la conduisoient lui donnerent l'envie de s'atacher entierement à l'Architecture : & dans ce dessein il s'en ala à Rome, où ayant épargné ce qu'il avoit gagné à peindre, il mesura avec un soin particulier les magnifiques bâtimens antiques de cette vile, ceux de Tivoli, & de la *villa Adriana* ; sa passion pour l'Architecture le porta d'aler aussi jusqu'à Naples afin d'observer tous les beaux restes de l'antiquité qui y sont, & aux environs. Il y trouva heureusement la protection du Cardinal Archevêque, qui eut tant d'estime, & d'afection pour lui, que peu aprés il l'engagea à faire

dans Rome le Cloître de l'Eglise de la Paix.

Ensuite il fut emploié par le Pape Alexandre sixiéme, & il montra sa capacité en l'Architecture du Palais de la Chancellerie, & de l'Eglise saint Laurent *in Damaso*. Il embelit encore plusieurs Eglises de Rome, par des façades de son Dessein : celle de saint Jacques des Espagnols, celle de sainte Marie *del Anima,* & celle de Nôtre-Dame *del Popolo*, en sont des preuves convaincantes ; de même que le petit Temple de l'Ordre Dorique qui est à saint Pierre *in Mont-Orio*, ces ouvrages-là & tous les autres, lui donnerent tant de reputation qu'il fut reconnu pour le premier Architecte de son tems, si bien qu'en mil cinq cens trois, Jules second étant Pape le prit à son service, où il continüa de se faire admirer par les bâtimens des loges du Vatican, & par ceux du Palais de Belvedere.

Mais ce qui a le plus donné de credit à ce celebre Architecte, c'est le dessein qu'il conçut de la grande Eglise de saint [1] Pierre de Rome, & du commencement qu'il donna à cet incomparable Bâtiment. [2]

Rafaël d'Urbin, aprés la mort de Bramante, donna de ses soins à l'Architecture de cette Eglise, & l'on voit aussi de cet homme illustre la superbe Chapelle des Chigis à sainte Marie *Del Popolo*; mais la mort qui finit à 37. ans le cours de sa vie, nous a privé de la con-

1. Le Dessein de l'Eglise de saint Pierre du Bramante se voit aux revers des Medailles de Jules second, & à celles de Leon X. excelemment bien gravées par *Carradosso*, qui a fait aussi la Medaille de Bramante.

2. Bramante, mourut en 1514. âgé de 70 ans, il fut enterré à saint Pierre, & fort regreté de tous les habiles de l'Art du Dessein, ce fut lui qui amena Rafaël à Rome, & qui l'instruisit dans l'Architecture.
Cet Architecte outre la beauté des Ordres qu'il remit en usage, il trouva quantité de belles pratiques dans les bâtimens, comme la maniere de faire les voutes de plâtre & de Stuc qui avoit été usitée par les antiques. Vasari. vit. de Bram.

tinuation des excelens ouvrages qu'il auroit laissez à la posterité.

L'Architecture se continüa encore à Rome dans son excelence par *Baldassare Perruzzi*, où l'on voit de son dessein des Palais d'un

3. *Baldassare Perruzzi*, Sienois, dés sa jeunesse aprit le Dessein & la Peinture, à Siene, ensuite il ala à Rome, & il y peignit à fresque le grand Autel de S. Onofre, & à saint Roch deux Chapelles : puis Augustin *Chigi* le prit en amitié, ce qui lui donna le moien d'étudier l'Architecture, & de lui faire le modele de son Palais de *Chigi* dans la ruë de la *Longare*, où il peignit plusieurs figures de Camajeux & plusieurs belles Perspectives enquoi il exceloit. Jules second l'emploïa à peindre dans le Vatican, & il peignit encore plusieurs façades de Palais à Rome, aprés quoi on l'apella à Bologne pour les desseins du Portique de saint *Petronio*, & pour plusieurs autres en divers lieux d'Italie, comme à *Carpi* où la grande Eglise est de son Dessein, & celle de saint Nicolas, puis il retourna à Rome où il bâtit des Palais qui sont proches de celui de Farneze, & le Pape Leon X. l'emploïa en plusieurs choses, & entre autres à peindre des Scenes de Comedies, qui furent d'autant plus surprenantes, que ce fut *Baldassare* qui mit le premier les belles decorations en usage : car il exceloit encore pour l'invention de bien placer les lumieres à ses perspectives. C'est lui qui continüa de faire bâtir la grande Chapelle de saint Pierre qu'avoit commencé Bramante,

goût fin, & d'une élegante proportion, car ils arrêtent la vüe des connoisseurs, les remplissant d'un agréable plaisir par la consideration de leurs beautez qui part d'un profond dessein, puisque Baltasar

Mais en 1527. qu'ariva le Sac de Rome par les Espagnols *Baldassare* fut si infortuné qu'il fut fait prisonier, & non seulement il perdit tout ce qu'il avoit, mais encore il fut tres maltraité, parce qu'il avoit une belle prestance, ces cruels Espagnols le prenoïent pour un Prelat qui s'étoit déguisé : & aiant aprés reconnu qu'il étoit Peintre, l'un d'eux qui aimoit Charles de Bourbon lui fit faire le Portrait de ce Prince aprés qu'il eut été tüé, & par ce moien *Baldassare* eut la liberté, & il se sauva à Siene denüé de toutes choses. Aprés que les guerres furent apaisées il retourna à Rome, où il continüa de travailler, & à commenter Victruve, qu'il n'acheva point, à cause que la mort le prevint, il fut enterré à la Rotonde auprés de Rafaël avec cet Epitafe.

Balthasari Perutio senensi, viro & pictura, & Architectura aliisque ingeniorum artibus adeo excelenti, ut si priscorum occubuisset temporibus, nostras illum felicius legerent.

Vix. ann. LV. mens. XI. Dies XX.
Lucretia & Jo. salustius optimo conjugi, & parenti, non sine lacrimis Simonis, Honerii, Claudii Æmiliæ, ac Sulpiciæ minorum filiorum, dolentes posuerunt. Die IV. Januarii M. D. XXXVI.

exceloit aussi en Peinture, & en perspective, avant que d'avoir pratiqué l'Architecture, & il fit dans ce bel Art plusieurs Eleves ; le *Sertio*, fut l'un des premiers, & celui qui profita des Desseins de *Baldassar*, car il en composa les Livres d'Architecture que nous avons sous le nom de *Sebastiano, Serlio Bolognese*.

CHAPITRE XIV.

L'Architecture reprit naissance dans l'Etat Venitien.

LA bonne Architecture commença de renaître aux Provinces de la Republique de Venise, suivant le bon goût antique, & cela à cause de plusieurs illustres Architectes qui sortirent de Verone, & qui furent heureux d'avoir pris naissance dans une vile où il y a encore tant de beaux restes de

la belle Architecture : car il est constant que les meilleurs preceptes qu'on puisse avoir dans les Arts du Dessein, ce sont les beaux exemples sur lesquels la jeunesse jettant la vûe avec un particulier panchant pour le Dessein, on ne peut qu'on n'y reussisse : & c'est l'avantage qu'ont eu au dessus des autres Nations la plus part des Italiens, qui se sont rendus celebres dans l'Architecture, la Sculture & la Peinture, de sorte qu'il n'est pas si surprenant qu'au dernier siecle ils aient surpassé les autres.

Ces habiles Architectes Veronois, sont le Joconde, Michel *Som Michel*, & Jean *Maria Falconnetti* : le Joconde fut nommé Frà Jean Joconde, dés lors qu'il prit l'Habit de saint Dominique ; mais bien que son premier talent fussent les Lettres, & la Teologie, il fut neanmoins encore excelent Architecte, & savant en Perspective :

car dés sa jeunesse il se forma au bon goût de l'Architecture antique, par l'étude qu'il fit sur les Teatres, les Amfiteatres, les Arcs de triomfes, & les autres restes des anciens bâtimens, qui rendent Verone fameuse.

Lors que le Joconde se mit à exercer cet Art, il fut d'abord tres-favorisé de Maximilien, qui lui donna ordre de refaire à Verone, le Pont qu'on apelle de la Pierre & qui est fort considerable par l'impetuosité du cours du fleuve, & de son fond mouvant. Le Joconde dés sa jeunesse étudia encore à Rome plusieurs années les choses antiques, & même jusqu'aux inscriptions, dont il composa un Livre tres-beau, qui fut donné au vieux Duc Laurent de Medicis. Il travailla aussi sur les Commentaires de Cesar, & il mit en Dessein la description du Pont qu'avoit fait construire cet Empereur pour paser le Rhin.

Ensuite Joconde fut apelé en France par Loüis douziéme, pour qui il construisit plusieurs Bâtimens: les plus fameux qu'il ait bâtis ce sont les Ponts Nôtre-Dame de Paris, que lui donna ordre de faire ce grand Prince, & sur la construction desquels Sannazzar son ami fit cette Epigramme,

Jucundus geminum imposuit tibi sequana pontem,
Hunc tu jure potes dicere Pontificem.

Mais le Joconde de retour à Rome, il fut par la mort de Bramante l'un de ceux qui eurent la conduite de la Fabrique de S. Pierre, avec Rafaël d'Urbin, & Antoine Sangal. Le Joconde eut aussi soin de faire à Venise des ouvrages surprenans : car il trouva l'invention de detourner une partie des eaux de la Brinte pour ne point remplir les lacunes de cette vile, de quantité de sable & de terre, que cette

riviere entraîne avec elle, & par ce moien il preserva Venise des accidens qui la menaçoient. Budée disoit à l'honneur de ce grand homme, qu'il rendoit graces à Dieu d'avoir eu dans l'Architecture, & sur Victruve un si habile Maître que le Joconde.

Michel san Michel, étudia les principes de l'Architecture à Verone, sous son pere & son oncle qui étoient habiles Architectes; mais à seize ans il ala à Rome, & aux environs mesurer les beaux bâtimens antiques, & il se rendit parlà capables en toutes les parties de l'Architecture, de sorte que le Pape Clement VII. lui donna pension pour aler avec le Sangal, faire fortifier les Places de l'Etat Eclesiastique, & particulierement celles de Parmes, & de Plaisance.

Aprés il revint à Verone dont il fit les plus belles portes, & la Republique l'emploia à bâtir les prin-

cipales Places de l'Etat, au Levant, & en Terre ferme, au nombre desquels on met la fameuse Forteresse du Lido.

De même Jean Maria Falconnetti, qui étoit aussi Veronnois, fut illustre Architecte, il aprit de son pere la Peinture; mais parce qu'il n'y faisoit pas grand fruit, il se mit à étudier les antiquitez de sa vile, puis il s'en ala à Rome, & à Naples, mesurer les bâtimens antiques, où il s'ocupa douze ans, & ne laissa rien là ni même aux environs à dessiner. Mais comme il n'avoit pas assez de bien pour faire de longues Etudes, il travailloit quelques jours de la semaine à peindre afin de subvenir à ses besoins.

Puis étant de retour à Verone, & n'y trouvant point ocasion d'excercer l'Architecture, il se vit obligé de reprendre la Peinture; mais par bonheur il rencontra dans

cette vile le Seigneur *Cornaro*, qui aimoit fort l'Architecture, & qui le fit venir chez lui, où il demeura vingt & un an : il l'emploia tout ce tems à travailler, & à exercer cet Art, que Falconnetti avoit tant étudié. Ainsi ces trois illustres Architectes Veronois porterent le bon goût & la belle maniere de bâtir par tout l'Etat Venitien.

Ce bon goût y fut continué aussi, & même augmenté par Jacques Sansovino Florentin, qui a embeli Venise des plus grans, & des plus reguliers bâtimens qui s'y voient.

Le celebre Sansovino, dés sa jeunesse commença dans Florence, à étudier le Dessein, & la Sculture qu'il y pratiqua heureusement : il avoit une grande atache pour André *Del Sarto*, excelent Peintre. Aprés il ala à Rome, où il fut connu de Rafaël, & de Bramante, qui lui rendirent justice sur son sçavoir

auprés de Leon dixiéme.

Les François, les Espagnols, & les Alemans en ce tems-là eurent à Rome de l'émulation pour faire bâtir des Eglises Nationales. La Florentine obtint du Pape la même grace.

Ainsi les Florentins firent faire des Desseins, à Rafaël, à Baldassare, à Antoine Sangalo, & au Sansovino. Ce fut le Dessein de ce dernier que l'on choisit : le Sansoüin commença par faire construire l'Eglise saint Jean des Florentins sur le Plan qu'il en avoit fait. Mais ce bâtiment fut interompu pendant le Pontificat d'Adrien sixiéme, Flamand de Nation, qui n'avoit aucune affection, ni aucun goût pour les Arts du Dessein : desorte que s'il eût long-tems tenu le Siege, ces beaux Arts seroient infailliblement retombez en decadence, du moins à Rome.

Clement setiéme lui succeda,

& empêcha ce malheur, car il fit aussi-tôt travailler tous les habiles dans les Arts, & Jaques Sansovino continüa par ce moien la Fabrique de l'Eglise des Florentins, jusqu'en mile cinq cens vingt-sept, que le sac de Rome ariva par l'armée de Charles-Quint, ce qui fit fuïr de cette vile un grand nombre d'excelens hommes. Le Sansoüin, se retira à Venise pour se rendre delà en France au service de François Premier, qui le desiroit avec passion.

Mais s'étant arrêté à Venise dans la pensée d'y gagner quelque cho-

1. Jaques Sansoüin mourut à Venise âgé de 78. ans, il fit plusieurs Eleves à Florence, & à Venise, dans la Sculture, & furent Nicolas dit *il Tribolo*, qui travailla beaucoup dans l'Abbaïe du Mont Cassin, Gerôme de Ferrare lequel a fait quantité d'Ouvrages à Lorette & à Venise. Jaque Colonne aprit aussi du Sansoüin la Sculture, & mourut à Bologne, Titien de Padoüe, Pierre *de Salo*, Jaques Alexandre *Vittoria* de Trente, Tomas de Lugan, Jaques Bressan, Bartelemi *Amannati*, & Danese Catanee qui tous ont étez bons Sculteurs, & Architectes.

se, parce qu'il avoit perdu tous ses biens au pillage de Rome : on parla de son merite au Doge Gritti, & on l'assura qu'il étoit capable d'empêcher la ruïne qui menaçoit le Dôme de saint Marc. Aussi-tôt & par l'ordre du Doge le Sansoüin l'entreprit & par le moien de la charpente, & des liens de fer qu'il imagina, il mit ce grand ouvrage à couvert du peril où il étoit. Cela donna tant de reputation à cet habile homme, que la Surintendance des bâtimens de la Seigneurie qui vint à vaquer lui fut glorieusement donnée.

Le premier ouvrage qu'il fit pour la Republique ce fut la *Zecca*, qui est l'Hôtel de la Monnoie, avec autant de beauté que d'autres avantages : ensuite on l'ocupa aux fortifications de l'Etat Venitien. Puis il construisit l'Architecture qui embelit la superbe place Saint Marc. Il fit aussi plusieurs ouvrages de

marbre, & de bronze dans l'Eglise, à cause de tous les beaux Edifices dont il enrichit Venise, on peut dire de lui qu'il porta en cette illustre vile, l'Architecture dans sa plus haute perfection.

CHAPITRE XV.

Michel-Ange fit fleurir à Rome l'Architecture, la Sculture, & le bon goût du Dessein.

LE grand Michel-Ange *Buonavolti*, eut le même honneur à Florence & à Rome, que le Sansoüin à Venise : car il fit paroître sa capacité dans l'Architecture dans ces deux viles, puis qu'au dernier siecle il porta ce bel Art à son plus haut degré. La raison en est tres-claire & ne doit surprendre personne, puis qu'étant le premier Dessinateur de son tems, il en fut aussi le premier Architecte, quand
il

il voulut entierement s'y apliquer, comme il le fit durant ses dernieres années.

Michel-Ange nâquit à Florence en 1474. avec un penchant naturel pour le Dessein, parce qu'encore que dés sa jeunesse il eût apris les Lettres, il ne laissoit pas pourtant en secret de s'ocuper à dessiner: mais comme son pere le vit passionné pour la Peinture, il le donna à Dominique Ghirlandaie, afin qu'il la lui montrât, & en peu de tems Michel-Ange se fit distinguer des autres Eleves, par la surprenante facilité qu'il avoit à dessiner: ce beau genie se trouva heureusement favorisé du Prince Laurent de Medicis, à cause de la passion que ce grand Duc avoit de concourir à la renaissance des Arts en faisant d'habiles gens. Cette genereuse pensée lui fit établir dans la Gallerie de ses Jardins une Acadé-

mie, qu'il remplit de beaux Desseins, de beaux Tableaux, & des plus belles Scultures, tant antiques, que modernes. Il fit ensuite chercher à Florence les jeunes Dessinateurs, qui promettoient le plus, auxquels il donna des pensions pour y étudier commodément. Ceux de l'école de Ghirlandaie furent choisis les premiers, & particulierement Michel-Ange, qui avoit une si vive penetration pour tous les Ouvrages qui regardent le Dessein, qu'un jour aiant pris un morceau de marbre, il se mit à faire une tête, bien qu'il n'eût encore jamais manié le ciseau, ce qui surprit de tele sorte le Prince Laurent, qu'il eut tant d'afection pour Michel-Ange, qu'outre la pension qu'il luy donnoit, il l'honnora encore de sa table, & d'un logement dans son Palais.

Aprés la mort de ce Prince son

Successeur Pierre de Medicis continua pour Michel-Ange la même afection dont le Grand Duc son pere l'avoit favorisé.

Le Seigneur Soderini Gonfalonier de la Republique n'eut pas moins d'estime pour cet habile homme que ces deux Princes : & vers ce tems-là Michel-Ange fit un Cupidon de marbre qui fut envoié à Rome, & qu'on cacha en terre, afin de feindre que c'étoit une Antique : il fut ensuite deterré, & vendu pour tel au Cardinal de Saint George, & ce Cupidon passa comme l'une des plus rare, & des plus belles figures de l'antiquité. Par là ce celebre Sculteur s'aquit une grande reputation à Rome, où il étoit alé pour la premiere fois : il y continüa avec aplication la Sculture, & y fit un Baccus de marbre & d'autres Statuës admirables.

A son retour à Florence il s'a-

pliqua avec la même ardeur à ce bel Art, & il fit le David de Marbre, qu'on mit devant le Palais, dans la Place qu'on apelle des Seigneurs. Pierre Soderini, & tous les Citoiens furent si charmez de cet ouvrage, qu'ils obligerent ce fameux Deſſinateur à en faire d'autres, les uns de bronze, & les autres de peinture. Alors le Gonfalonier lui ordonna de peindre une moitié de la Sale du Conſeil, & à Leonard de Vinci l'autre.

Ce fut là que Michel-Ange fit un carton paralelle à celui de Leonard de Vinci, lequel fut si renommé : Michel-Ange , en cet Ouvrage donna des preuves de l'excelence de son Deſſein, tant à l'égard de la composition du sujet, qui étoit la guerre de Piſe, qu'à l'égard de la corection du nu; & pour avoir ocasion de le bien faire voir, il choisit le tems où plusieurs soldats se baignoient dans la rivie-

re d'Arne, pour introduire en ce Deſſein des figures nuës, en quoi il exceloit, & c'eſt auſſi ce celebre Carton qui donna à Rafaël & à pluſieurs autres des lumieres pour ſe perfectionner dans la grande maniere de deſſiner.

Jules ſecond élevé au Pontificat, rechercha auſſi-tôt Michel-Ange, & l'apella à Rome, reſolu de l'engager à faire ſon Mauſolée à ſaint Pierre aux Liens. C'eſt-là que ſe voit la belle figure de Moïſe avec d'autres, & l'excelente Architecture, qui jointes enſemble compoſent cette ſuperbe ſepulture. Ce grand deſſein ne fut pas executé en toute ſon étenduë, on le reduiſit dans l'état qu'il eſt, ce qui fit que la France profita de deux Eſclaves de marbre, qui devoient être placés au côtez de cette ſepulture, & qui ſont preſentement au Château de Richelieu.

Ce Mauſolée fut long-tems in-

terrompu, parce que le Pape fit peindre à fresque par Michel-Ange la Voute de la Chapelle de Sixte quatriéme, ce qui lui augmenta si fort sa reputation, qu'outre l'aplaudissement general qu'il reçut de tout Rome, il eut encore des presens considerables du Pape Jules: il meritoit l'un & l'autre? Car il peignit lui seul cette Voute d'une si grande maniere que les celebres Caraches qui vinrent aprés lui, se firent honneur de se servir de ses grandes idées dans les peintures du Palais de Farneze à Rome.

Jules second mort, Leon X. son successeur n'honnora pas moins que luy Michel-Ange, car il l'employa dans l'Architecture de la façade de saint Laurent à Florence, & le modele qu'il en fit l'emporta sur tous ceux des autres Architectes.

Ensuite, sous le Pontificat de

Clement setième, il fit dans la Sacristie de la même Eglise, la sepulture de la Maison de Medicis, & cette sepulture jusqu'à present a passé pour une merveille tant pour l'Architecture, que pour la Sculture.

 Cet excelent homme fit encore voir qu'il n'ignoroit rien dans tout l'Art du Dessein ; puis qu'il conduisit les fortifications du Mont saint *Miniate* à Florence, & que par-là il empêcha que les ennemis ne s'en rendissent maîtres.

 Mais quand les guerres d'Italie de 1525. obligerent plusieurs habiles hommes dans les Arts à quiter Rome & Florence, Michel-Ange fut de ce nombre, & s'en ala à Venise où le Doge Gritti dont il avoit l'honneur d'être connu lui fit faire le dessein du Pont de *Realto*, qui est un chef-d'œuvre d'Architecture. Il peignit dans cette vile quelques Tableaux entr'autres

celui de L da qu'il donna au Duc de Ferrare, qui l'envoia à François Premier.

Les guerres d'Italie finies, Michel-Ange s'en retourna à Rome, il y acheva la sepulture de Jules second, ensuite il y peignit par l'ordre du Pape Paul troisiéme la grande façade de l'Autel où est representé le fameux Jugement universel, & c'est ce qui restoit à achever de toutes les peintures de cette Chapelle. La renommée de ce grand ouvrage à fresque, & qui s'est répanduë parmi toutes les Nations en marque l'excelence.

Michel-Ange sur ses vieux jours s'adonna davantage à l'Architecture, qu'à la Peinture & à la Sculture, parce qu'aprés la mort d'Antoine *Sangalo* Architecte, le Pape prefera Michel-Ange à tous les autres, & le fit le premier Architecte de la Fabrique saint Pierre, & de la Chambre Apostolique,

quoi

quoi qu'il voulût s'en exemter.

Cette charge acceptée, il ala à saint Pierre voir le modele du *Sangalo*, pour faire ce qui restoit à bâtir dans cette grande Eglise, & après l'avoir examiné il dit tout haut que cet Architecte avoit construit ce modele sans Art, parce qu'au dehors il avoit fait trop de Colonnes, les unes sur les autres, des aiguilles inutiles, trop de ressauts & de petits membres, ce qui est tout à fait contraire à la bonne Architecture, qu'enfin ce modele tenoit plûtôt du goût barbare que de l'antique ; outre cela il fit voir que l'execution en coûteroit un million plus que celui qu'il feroit.

Michel-Ange fit faire en quinze jours un autre modele qui ne coûte que cinq cens écus au lieu que celui du Sangal en avoit coûté quatre mile, & plusieurs années, desorte que cette grande Eglise fut achevée selon le dessein de Michel-

Z

Ange dans la beauté où nous la voions, à la reserve du frontispice qui n'est pas de lui, & aussi est-il bien au dessous de l'Architecture du tour exterieur & du derriere de cette Eglise.

Lors que Michel-Ange conduisoit ce bâtiment, il en fit encore plusieurs qui font partie de l'embelissement de Rome : tels que sont le Palais Farneze, & le Capitole qui font l'admiration des Architectes & des Connoisseurs.

Tous les beaux ouvrages de Michel-Ange, en Peinture, en Scul-

1. Michel-Ange mourut à Rome le 17. Février 1564. ainsi il a vécu près de 90. ans. Ce grand homme sans conter l'afection des sept Papes qu'il servit, fut dans une haute reputation auprés de Soliman Empereur des Turcs, auprés de François Premier, de Charles Quint, de la Republique de Venise, & de tous les Princes d'Italie, particulierement de Côme...... Grand Duc de Toscane, qui regnoit au tems de la mort de cet illustre Dessinateur : car dés que son Corps fut mis à l'Eglise *sancto Apostolo*, & que le Pape eut deliberé de lui faire ériger une belle sepulture à saint Pierre. Ce Grand Duc fit secretement enle-

ver le corps de Michel-Ange afin de le metre en sa Capitale, à cause qu'il n'avoit pas été assés heureux pour le posseder vivant, il voulut au moins l'avoir mort, & qu'on lui rendît les derniers devoirs avec toute la pompe, & tout l'éclat funebre imaginable. Cette pompe fut dressée dans l'Eglise sainte Croix de Florence, par la Compagnie de tous les Académiciens du Dessein, qui s'éforcerent de donner en cette occasion des marques de l'estime qu'ils avoient pour leur Maître & pour leur Chef, par la superbe representation, que les Italiens appelle *Catafalco*, & de toute l'Eglise qu'ils ornerent de Peinture & de Sculture, & de lumieres. Son Panegerique y fut prononcé par *Messer Benedetto Varchi*, & à sa representation on y lisoit cet Epitafe.

Collegium pictorum, statuariorum, Architectorum, auspicio, opeque sibi prompta Cosmi Ducis auctoris suorum commodorum, suspiciens singularem virtutem Michaëlis Angeli Bonarrota, intelligensque quanto sibi auxilio semper fuerint præclara ipsius opera, studuit se gratum erga illum ostendere, summum omnium qui unquam fuerint, P. S. A. ideóque monumentum hoc suis manibus extructum, magno animi, ardore ipsius memoria dedicavit.

Ensuite de si somptueux Obseques, le Grand Duc ordonna une Place honorable en cette Eglise pour construire la sepulture de Michel-Ange suivant le dessein qu'en fit George Vasari, elle est enrichie de trois grandes Figures de marbre qui representent la Peinture, la Sculture, & l'Architecture, qui furent faites par Batiste *Loren-*

ture, & Architecture, & ſes autres belles qualitez lui avoient gagné de tele façon l'eſtime des Papes qu'il avoit eu l'honneur de ſervir, que Jules troiſiéme, le faiſoit aſſeoir auprés de lui pour l'entendre raiſonner des Arts du Deſſein; même ce Pontife prenoit ſouvent ſon parti contre ceux qui le vouloient critiquer.

Par tous ces honneurs que reçut Michel-Ange, & par l'aplaudiſſement univerſel qu'on donna à tous ſes ouvrages, on doit conclure que ce fut ce celebre Deſſinateur qui dans ſon ſiecle porta à Rome & à Florence au plus haut degré la Sculture, & l'Architecture, avec le bon goût de deſſiner.

zi, par *Giovanni dell'opera*, & *Valerio Cioli*, tous trois habiles Sculteurs Florentins.

CHAPITRE XVI.

Plusieurs Eleves de Michel-Ange, & de Rafaël, continüerent à Rome l'excelence de la Peinture & de l'Architecture.

AU tems de Michel-Ange, parut à Rome Sebastien 1 Venitien, apellé depuis *Frate del Piombo*. Il avoit apris à Venise de Jean Bellin les principes de la Pein-

1. Sebastien Venitien fut surnommé *Frate del Piombo*, qui est une Charge de la Chambre qu'il obtint du Pape à condition de païer une pension à Jean d'Udine qui avoit été aussi son concurent pour obtenir cet Office sur le plomb. Cela donna depuis à Sebastien le moien de vivre sans s'atendre à son pinceau, & fit qu'il ne peignit presque plus. Il avoit le secret d'une composition qu'il faisoit pour un gros crespi avec de la chaux mêlée de mastic & de poix Grecque, fonduë ensemble au feu, ensuite cette mixtion aiant été mise sur le mur, & puis unie avec un mélange de chaux rougie au feu, empêche que la Peinture à huile sur les murs ne noircisse & ne se gâte par l'humidité. Il mourut en 1547. *Vasari. V. di Fra. S. Veni.*

ture, & de Georgeon son second Maître la bonne maniere de peindre & de colorer. Cette belle partie de la couleur lui aquit l'amitié de Michel-Ange quand Sebastien se rendit à Rome, Michel-Ange crut que s'il le faisoit travailler sur ses desseins, ses Tableaux aiant d'ailleurs le bon goût de la couleur Venitienne, joints à sa grande maniere de dessiner, l'emporteroient entierement sur ceux de Rafaël d'Urbin, & cela pourtant ne reüssit point.

Mais la faveur & la protection que Sebastien avoit de Michel-Ange, le firent en plusieurs rencontres preferer à Batiste *Franco*, à Perin *del Vago*, à *Baldassar Berruzzi*, & à d'autres Eleves de Rafaël.

Ces habiles Eleves Peintres, bien qu'ils ne l'aient pas égalé, ont eu des qualitez qui nous les font tous les jours tres-estimer, & l'on ne

peut à cet égard leur rendre assés de justice, puis qu'ils ont encore contribüé à la perfection des Arts du Dessein, ainsi qu'a fait Jean d'Udine l'un d'eux, qui a peint tous les animaux, les fleurs & les fruits qui sont aux Ouvrages de Rafaël.

Jean avoit aussi un grand genie pour inventer des Ornemens qu'on apelle Grotesques. On le voit par ceux qu'il peignit aux Loges du Vatican, & par les excelens desseins de Tapisserie, qu'il fit de ces sortes d'ouvrages, quoi que l'on demeurât d'acord qu'ils pouvoient avoir été imitez sur les Stucs Antiques, que l'on trouva vers ce tems-là aux Sales des Jardins de Titus, & sur ceux qui étoient encore demeurez au Temple de la Paix, au Colisée, à la vile Adriane, & aux autres bâtimens antiques. Cependant tous les desseins de Grotesques qu'a fait Jean

d'Udine 2, sont si beaux que l'on doute si ceux des Antiques furent plus excelens ; car Jean n'étoit pas seulement habile Peintre en plusieurs talens, mais il étoit habile Sculteur en Stuc, ainsi qu'il le paroît aux petites Figures de ce travail qu'il a mêlées parmi les ornemens des Loges du Vatican, si

2. Jean d'Udine mourut à Rome en 1564. & fut enterré à la Rotonde auprés de Rafaël d'Urbin son Maître.

De la même vile d'Udine & du Frioul sont sortis encore un grand nombre de bons Peintres, tels que Pellegrino, & Jean Martin d'Udine qui furent Eleves de Jean Bellin, Pellegrino fut le plus habile fort aimé des Ducs de Ferrare, & il a fait beaucoup d'Eleves. Mais le plus fameux des Peintres de cette Province ce fut Jean Antoine Licinio qui nâquit à Pordenone, vilage éloigné d'Udine de 25. miles, il n'eut point de maître que la nature qu'il imita dés sa jeunesse, & il se rendit tres-pratique à peindre à fresque dans les vilages circonvoisins, ensuite il passa à Udine où il fit beaucoup de Peintures à huile, & à fresque, ainsi qu'à Venise, & à Genne. Il s'apelle communément Pordenone, la maniere du Georgeon lui plut plus qu'aucune dont il fut imitateur, il mourut en 1540. âgé de 56. ans. *Ridolfi V. de Pitt. Venetti.*

bien qu'il merite beaucoup d'estime pour la renaissance du Stuc, & la beauté où il le porta ; puis que c'est lui qui à force d'examiner la matiere dont le Stuc antique étoit composé, découvrit que c'étoit de la chaux mêlée avec de la poudre de marbre, pour avoir de la dureté & prendre le poli fin, & luisant que le Stuc a quand il est travaillé avec soin.

Jean François surnommé *le Fattore* de Florence, fut élevé dans la maison de Rafaël, avec Jules Romain : & consideré veritablement comme Eleve d'un si digne Maître, puis qu'aprés la mort de ce fameux Peintre, ils acheverent de concert lui & Jules la grande Sale du Vatican, où ils peignirent les Histoires de Constantin.

Perrin 3 *del Vago* Florentin, & son

3. Perrin *del Vago* fut enterré aussi à la Rotonde en 1547. âgé de 47. ans les principaux Eleves de Perrin furent Jerôme Siciolante de Sermonete, & Marcel Mantoüan.

beaufrere, furent encore Eleves de Rafaël, parce que Perin étant à Rome où il étudioit alors les antiques, Jean d'Udine le proposa à Rafaël pour travailler aux Stucs, & aux peintures des Loges du Vatican qu'on faisoit, & il en peignit plusieurs qui sont des Histoires du Vieux Testament, qui furent des mieux executées. Il fit encore dans Rome, aprés la mort de Rafaël, de beaux Ouvrages à fresque, à l'Eglise de la Trinité du Mont, à saint Marcel, & à plusieurs autres Temples.

Mais l'ouvrage le plus considerable de Perin *del Vago*, ce fut le Palais que le Prince Doria fit bâtir à Genes, sur le dessein de ce celebre Peintre, & où il fit la peinture & les Stucs, qui rendent encore aujourd'hui ce bâtiment le plus beau, & le plus considerable de cette superbe Vile.

CHAPITRE XVII.

A Florence d'habiles hommes continuerent la belle maniere en la Sculture, & en la Peinture.

BAccio [1] *Bandinelli* bien qu'il soit mort avant Michel-Ange, peut en quelque façon passer pour l'un des imitateurs de sa belle maniere : car aprés avoir apris l'Orfevrerie à Florence, il étudia avec tant d'ardeur le dessein, & sur le fa-

1. Baccio nâquit en 1487. & mourut âgé de 72. ans, on l'acuse d'avoir mis en pieces les beaux Cartons de Leonard, de Vinci, & de Michel-Ange, qu'ils avoient faits dans la Sale du Conseil, & où tous les Dessinateurs de Florence aloient étudier d'aprés, & cela à cause de l'envie qu'il portoit à Michel-Ange.

Entre ceux qui étudierent ce beau Carton de Michel-Ange, Sebastien apellé Aristote de saint Gal le dessina tout entier en petit, & le gardoit fort-cherment, sur tout depuis que l'Original fut rüiné. Puis en 1540. à la persuasion du Vasari son ami, il le peignit à huile de clair-obscur, où Camajeu;*Giovo* envoia ce Tableau en France au Roi François.

meux Carton de Michel-Ange, qui étoit exposé à la Sale du Conseil, qu'il eut l'avantage d'aquerir la correction dans le dessein, & le bon goût dans l'anatomie. Baccio en donna des marques par ses Ouvrages, & à la faveur des Estampes, qu'il en fit graver par Augustin Venitien. Il pratiqua la Sculture avec honneur, puisque pour cela, & pour la belle Estampe du Martire de saint Laurent, que lui grava Marc-Antoine, le Pape Clement septiéme l'honnora de l'Ordre de Chevalerie de S. Pierre.

Ses principaux Ouvrages de marbre, sont la grande Figure d'Hercule avec Cacus, laquelle est à la Place du Palais de Florence : il fit ce Groupe pour acompagner celui de Michel-Ange, & celui de *Benvenuto Cellini*, qui se voient aussi en la même Place. Le Groupe d'Adam & d'Eve, qui est à l'Autel de la Cathedrale de Florence,

est l'un de ses meilleurs, & de ses plus considerables Ouvrages.

Benvenuto Cellini a son merite particulier, il étoit excelent Orfevre, & il a composé un Livre qui traite de l'Orfevrerie & de la maniere de jetter les Figures de bronze. Il vint en France au service de François Premier, pour qui il fit des Ouvrages de ce metal : & il excela particulierement à graver des Coins pour les Medailles & pour la Monnoie.

L'on doit metre au nombre des illustres Toscans, de ce tems-là Daniel 2 de Volterre, également habile en Peinture, en Sculture, & Architecture, Il aprit de Baldassare Peruzzi, puis il travailla sous Perin *del Vago*, à la Trinité du Mont : & ensuite il fit la belle Chapelle de sainte Helene dans la même Eglise, & vis-à-vis il en peignit une semblable. On ne peut

2. Daniel de Volterre mourut à 57. ans.

assés admirer les Tableaux à fresque, qu'il fit en ce lieu-là, principalement celui de la descente de la Croix [3] du Sauveur, de laquelle tout le monde connoît la beauté, à cause de la multitude des copies qui s'en sont répanduës par toute l'Europe. L'Excelence de ce Tableau paroît dans la Composition, dans l'Expression, dans la Corection du dessein, & le beau fini de la Peinture. Ce grand homme conduisit aussi l'Architecture, & les Stucs, qui enferment & qui ornent tous ses Tableaux. Mais l'un de ses plus beaux Ouvrages de Sculture c'est le Cheval de Bronze de la Place Roiale de Paris.

Robert Strozzi, eut commission de la Reine Caterine de Medicis de le donner à faire à Michel-

3. L'on voit une copie de ce Tableau à Paris au grand Autel des Minimes de la Place Roiale.

Ange qui s'en excusa sur son grand âge, & qui conseilla à ce Seigneur d'en charger Daniel de Volterre qui l'entreprit; mais il fut si infortuné qu'il manqua la premiere fois son jet, & ce ne fut qu'au second qu'il reussit. Neanmoins la mort le prevint avant que d'avoir achevé la Statuë de Henri second, qui devoit être sur le cheval. Ainsi cette Ouvrage demeura imparfait par la mort de Daniel de Volterre, & long-tems aprés sous Loüis treizième, on le fit venir de Rome, pour y metre la Figure de ce Roi, comme nous la voions aujourd'hui à la Place Roiale.

D'autres celebres Peintres Toscans 4 parurent à Florence au même tems que Daniel de Volterre, à Rome, ces habiles ce sont Ja-

4. Dominique Beccafumi Sienois fut aussi l'un des meilleurs Peintres de Toscane. Il eut pour le Dessein un penchant naturel qui lui faisoit exercer le Dessein de lui-même sur le sable en

cob [5] de Puntorme, François Bronzin, son Eleve, & le Salviati. Le Puntorme commença d'abord sous Leonard de Vinci, & en 1512. il continua de se perfectionner avec André *Del Sarto*.

Le Bronzin, ne lui cedoit en rien, & on voit de lui des Tableaux de Cabinet d'un excelent fini.

Le Salviati [6] aprit le Dessein dans l'Ecole de Baccio Bandinelli, & la Peinture d'André *Del Sarto*. Aprés avoir beaucoup travaillé à

gardant son troupeau, de même qu'avoit fait Ghotto. Il étudia à Siene d'après des Ouvrages de Pierre Perrugin, & puis à Rome, il continua sur ceux de Michel-Ange & de Rafaël, ensuite il ala demeurer à Siene où il fit quantité de Peintures à l'Eglise du Dôme & ailleurs qui sont tres-estimées. Son concurent à Siene étoit le Sodome qui eut aussi assez de reputation, le Beccafumi mourut en 1549. âgé de 65. ans.

5. Jacques de Puntorme naquit en 1493. & vécut 65. ans. Le Bronzin aprit de lui, & il peut passer pour son Eleve.

6. François Salviati naquit en 1510. & mourut à Rome en 1563.

Florence, & à Rome, il vint en 1554. en France, où il fut bien reçu du *Primaticcio* alors premier Peintre, & premier Architecte du Roi ; mais sitôt que le Salviati vit les Ouvrages du Rosso qui avoit été premier Peintre du Roi, & ceux des autres Peintres, il afecta de les meprifer, ce qui fit atendre de lui de grandes chofes. Il fut emploié par le Cardinal de Lorraine à peindre dans son Château de Dampierre, mais parce qu'il vint à se déplaire en France, il s'en retourna à son Païs.

CHAPITRE XVIII.

Les viles de Ferrare, & autres de Lombardie & d'Urbin donnerent un nombre de grans Peintres.

Florence ne fut pas la seule vilé d'Italie, d'où sortirent d'excelens Peintres: car Ferrare en a eu aussi plusieurs, le Dosso & Baptiste son frere ne furent pas des moins habiles. Le Dosso fut tres-loüé du fameux Arioste, & cheri jusqu'à la fin de ses jours du genereux Prince Alfonce de Ferrare.

Alfonse Lombardi, excelent Sculteur, prit aussi naissance dans la même vile: il faisoit bien des Portraits, témoin celui qu'il fit à Bologne, de l'Empereur Charlequint, & qui lui atira beaucoup de loüanges, avec une honorable recompense, qu'il reçut de ce Prince.

Mais l'un des meilleurs Peintres

Ferrarois, ce fut *Ben-venuto Garofalo*, 1 il commença d'aprendre la Peinture à Ferrare, à Cremone, & à Mantoüe sous Corta Ferrarois. A l'âge de dix-neuf ans, il ala à Rome pour quinze mois, puis il retourna à Mantoüe & ensuite à Rome, où les ouvrages de Rafaël, & le grand goût de dessiner de Michel-Ange, le charmerent de tele sorte qu'il eut un sensible regret d'avoir consommé sa jeunesse à étu-

1. *Ben-Venuto Garofalo* naquit à Ferrare en 1481. outre Rafaël, de qui il fut ami, il entretint toûjours l'amitié de Georgeon, de Titien, & de Jules Romain, il devint aveugle, vers la fin de sa vie durant 9. ans, & il mourut en 1550. âgé de 78. ans, l'un de ses meilleurs Eleves fut Jerôme de Carpi, lequel alla aussi copier les beaux Ouvrages du Corregge à Modene, & à Parme, puis il travailla à Bologne, & à Ferrare où il fit une grande Venus avec des Amours que le Duc envoya au Roi François, ce Tableau est fort loué par le Vasari, il mourut l'an 1556. âgé de 55. ans.

Fut aussi de Ferrare, Maître Jerôme Sculteur, il travailla depuis André Contucci son Maître, à plusieurs Ouvrages de marbre en l'Eglise de Lorette, où il s'employa 26. ans sans discontinuer.

dier les manieres Lombardes. Cela le fit resoudre à les quiter pour devenir Eleve & Imitateur de Rafaël, pendant deux ans, à cause qu'il se vit favorisé de l'amitié & de la conversation de ce grand homme, qu'il quita avec un sensible deplaisir, pour des affaires de famille, qui l'obligerent de s'habituer à Ferrare.

Benvenuto Garofalo, y fut fort estimé du Duc, & des principaux de la vile, en faveur de qui il peignit quantité de Tableaux, dans les Eglises, & les maisons particulieres ; ses Ouvrages étoient remplis d'une grande beauté, parce qu'il suivoit les bons principes, qu'il tenoit de Rafaël, & qu'il prenoit un grand soin d'y joindre l'imitation du beau naturel.

L'Etat d'Urbin continua de même à donner d'habiles gens, & les Ducs d'Urbin, comme ceux de Ferrare, de Mantoüe, & de Flo-

rence, contribuerent aussi à la renaissance des Arts du Dessein. Car Jerôme Ginga, excelent Peintre, fut extremement favorisé de ces Ducs. Il avoit étudié sous Pierre Perugin avec Rafaël d'Urbin, son illustre compatriote, mais il pratiqua aussi l'Architecture, & le Duc Guido-baldo, l'emploia à bâtir, & à peindre ses Palais d'Urbin, & de Pisaro, & à fortifier cette derniere vile. Bartolomée, fils de Ginga, fut de même que son pere Architecte, & Ingenieur.

De cet Etat d'Urbin sont sortis les illustres freres Tadée, & Frederic *Zucchari*, & le celebre Baroche : Tadée 2 aprit dans la vile de Saint-Ange *in Vado* sa patrie les principes de la Peinture, mais comme ses Maîtres étoient des Peintres ordinaires, il se resolut à quatorze ans, d'aler à Rome y étudier cet

2. *Tadée Zuccharo*, vint au momde l'an 1529. mourut en 1565. ainsi il ne vécut que 37 ans

Art ; où n'aiant pas dequoi subsister il fut obligé de travailler chez des Marchans de Tableaux, & lors qu'il avoit gagné quelque chose, il s'ocupoit au Dessein, & particulierement à imiter, & à copier les Ouvrages de Rafaël, desquels il faisoit sa principale étude: par tel moien il se rendit tres-habile, & on le voit dans les baux Ouvrages qu'il a peints au Château de Caprarole, & à l'Eglise de la Trinité du Mont Rome.

Frederic, son frere suivit la même maniere de peindre : car il acheva les Tableaux que Tadée avoit entrepris, & qui étoient demeurez imparfaits à sa mort, & il ne lui fut inferieur en rien.

3. Frederic *Zucchero* donna ses biens à l'Academie de saint Luc. *Vite de Pittori del C. Baglioni*, p. 124. Il modeloit encore fort bien, & il étoit aussi Architecte, ce qui le fit davantage considerer des Grands qu'il servit. Il a mis au jour un Livre de l'*Idea de Pittori, Scultori, & Architecti del Cavaliero Federico Zuccharo divisa in due Libri. In Torino* 1607.

Filipe second, l'apela en Espagne, il fut bien reçû de ce Roi, qui l'emploia à travailler à l'Escurial : 4 de retour à Rome il donna le commencement à l'Academie

4. Frederict *Zuccharo* ne fut pas le seul qui embelit l'Escurial, par ses Peintures; car Peligrino Tebaldi y fit beaucoup d'ouvrages dans le Cloître, & dans la Biblioteque. Il naquit à Bologne en 1522. son pere étoit de Valsada Terre du Milanois. Pelegrino après avoir apris le Dessein, & à peindre à Bologne, fut en 1547. à Rome où il étudia quelques années d'après les plus beaux Ouvrages de peinture, & travailla pour Perin *del Vago*, & il peignit en cette vile plusieurs choses, entr'autres une Chapelle à l'Eglise saint Loüis : puis il retourna à Bologne, où il fit des Tableaux, & la même chose à Lorette, à Ancone, & à Milan, où il fut fait grand Ingenieur de l'Etat, & Architecte de la grande Eglise. Filipe second aiant connu le merite de Pelegrino, le manda en Espagne, pour peindre à l'Escurial, d'où il remporta une recompense de cent mile écus, avec le titre de Marquis de Valsada, puis il continua d'exercer ses Charges à Milan, où il mourut âgé de 70. ans au commencement du Pontificat de Clement VIII. Ses Ouvrages de l'Escurial se voient decris au long dans la vie des Peintres Bolonois, par Malvazzia, & il eut Dominique Tebaldi son fils qui exerça la Peinture à Bologne, qui passa aussi pour bon Graveur, & bon Architecte. Augustin Carache fut l'un de ses Eleves.

du Deſſein de s ſaint Luc, qui avoit été erigée par un Bref du Pape Gregoire treziéme, qu'il mit en execution. Il fut élue le pre-

Au nombre des bons Peintres de Bologne & de la Romagne, on compte Innocent d'Imole; (qui montra au *Primaticio*) & *Proſpero Fontena*, les autres furent Maître Blaiſe, Maître *Amico*, & Bartolomée *Ramanghi*, dont les Tableaux ont été tres-eſtimez par les Caraches, qui les ont fort étudiez en leur jeuneſſe. Proſpero Fontana a enſeigné à tous ces illuſtres Caraches. Il eut une fille nommée Lavinia Fontana celebre peintre, qui eſt ce que les Italiens apellent *Pittrice* & que nous pourions apeler Peintreſſe en François; elle naquit en 1552. & eut l'honneur d'être Peintre de Gregoire XIII. & de la noble Maiſon des Boncompagnes dont elle reçut des honneurs infinis, juſque-là que Sa Sainteté faiſoit mettre ſes Gardes en hayes lors qu'elle lui rendoit viſite. Lavinia excelloit à faire des Portraits, & elle a fait auſſi quantité de Tableaux d'Hiſtoires dans des Egliſes à Rome, & à Bologne; Elle mourut à l'âge de 50 ans.

On met encore au nombre des Peintres Bolonois, Hercule *Porcacino*, qui peignit vers l'an 1570. & il eut *Camillo Porcacino* ſon fils qui le ſurpaſſa, & Jules Ceſar *Porcacino*, qui s'établirent l'un & l'autre à Milan où ils firent quantité de Tableaux tres-eſtimez.

5. Rafaël donna à la Compagnie de ſaint Luc le Tableau qu'il fit de ce ſaint comme il peint la Sainte Vierge long-tems avant que l'Academie fut érigée.

mier Prince de cette Académie, par tous les habiles de l'Art du Deſſein, avec l'aplaudiſſement, non ſeulement des Peintres, mais des amateurs, & des gens de Lettres parce qu'il étoit generalement aimé pour ſes belles qualitez, qui lui firent remplir avec honneur le premier rang dans cette illuſtre Compagnie ; & il en eut tant de reſſentiment qu'il lui donna & ſubſtitua tous ſes biens.

A la vile d'Urbin naquit le celebre Frederic Baroche,[6] qui de même que les Zucchari, ala étudier à Rome, les grandes Idées, & le bon Deſſein ſur les Ouvrages de Rafaël, & d'ailleurs il donna à ſes Tableaux la belle maniere de peindre du Corregge, qu'il imita de plus prés qu'aucun autre. C'eſt

6. Federic Baroche naquit en 1528. & mourut en 1612. aprés avoir vêcu 84. ans.
Le Baroche a eu pour Eleve le Vannius, qui a ſuivi ſa maniere.

ce qui rendit ſes Ouvrages terminez & d'un goût charmant, parce qu'il prenoit un tres-grand ſoin à les faire : de ſorte qu'il auroit été à ſouhaiter qu'il eût eu plus de ſanté, & qu'il ſe fût établi à Rome. Il y auroit ſoutenu avant la fin du dernier ſiecle, l'excelence de la peinture qui ne ſe maintint pas entierement au point où Rafaël, le Corregge, & le Titien l'avoient portée en Italie : à cauſe que Joſeph Arpino, & Michel-Ange, Carravage introduiſirent dans ce bel Art, ces manieres toutes contraires à la beauté de celles de ces fameux Peintres.

Joſeph Arpino étoit trop manieré, & ne ſuivoit aveuglément que ſon Genie, ſans obſerver ni regle ni naturel, & pour Michel-Ange Carravage, il ne ſe ſoucioit point du beau choix de la belle nature, ni d'antiques, ni d'aucune nobleſſe dans ſes compoſitions : car toute

la beauté de ses Tableaux consistoit en un beau pinceau, & une grande force de peindre. Cela fit negliger à Rome durant un tems la bonne Ecole du Dessein, à cause de ces deux differentes manieres, qui furent suivies, jusqu'à ce que les celebres Caraches, & leurs Eleves, au commencement de nôtre siecle retablirent heureusement le bon goût de dessiner, & de peindre.

CHAPITRE XIX.

La Peinture continua à Venise dans sa beauté, & l'Architecture dans la sienne, à Venise & à Rome.

A Venise l'excelence de la Peinture ne declina point pendant tout le dernier siecle. Elle y avoit été portée à un haut degré de perfection principalement dans le beau goût de la couleur, par le Georgeon, & par le Titien qui eut l'avantage de vivre fort vieux.

Les Palmes, 1 les Bassans, 2 Pordenon, Paris Bordone, & plusieurs autres furent de bons coloristes, qui contribuerent à enrichir Ve-

1. On distingue les deux Palmes par le vieux qui étoit Jacques, & par le jeune, le vieux étoit proche de Bergame, il pratiqua le Titien, & aprit beaucoup de lui, & mourut à 48. ans. Le jeune Palme étoit de Venise, & petit neveu du vieux, dés sa jeunesse il eut une grande facilité à peindre. Le Duc d'Urbin qui l'affectionoit

qui ont raport au Dessein.

nise par l'excelence de leurs Tableaux.

beaucoup, le fit étudier dans sa Galerie, d'aprés les Tableaux de Rafaël, & de Titien ; ensuite l'envoia à Rome, où il continüa de se perfectionner durant huit ans, sur les Ouvrages de Polidore, & de Michel-Ange d'où il acquit une bonne maniere. On le voit à Venise, & dans tout l'Etat Venitien, qui est rempli de ses beaux Ouvrages, aiant travaillé avec assiduité jusqu'à 88. ans qu'il mourut en 1628. Depuis ce Peintre on a decliné à Venise du bon goût de peindre & de colorer.

2. Des Bassans, le premier fut Jacob de Ponte qui naquit à Bassan en 1510. il aprit la Peinture de son pere François de Ponte; puis il se perfectiona à Venise sur les Tableaux du Titien, & sur les Estampes du Parmesan, ensuite se retira en sa vile de Bassan, où il travailla en paix tant qu'il vêcut, & mourut à 82. ans en 1592. ses enfans furent François, Jean-Batiste, Jerôme & Leandre, tous continuerent la maniere de leur pere à Venise, mais le plus habile de ces quatre freres fut François, qui est mort en 1594. Leandre excerça la Peinture avec gloire, parce qu'il fut honnoré à Venise du titre de Chevalier, il mourut, âgé de 65. ans en 1623. pour Jean-Batiste il demeura à Bassan avec son pere, où il copioit tous ses Ouvrages, ce qui est cause que l'on en voit plusieurs de même Dessein, il mourut en 1613. âgé de soixante ans ; & pour Jerôme il travailla à Venise où il est mort âgé de 62 ans en 1622.

Les fameux Paul Veronnese 3 ,
& le 4 Tintoret continuerent à

3. Paul *Calliari* naquit à Verone en 1532. son pere étoit Sculteur, qui lui montra dés sa jeunesse à dessiner & à modeler ; mais comme il avoit plus d'inclination à la Peinture, on le mit chez Antoine Badille son oncle, qui étoit l'un des meilleurs Peintres de Verone , en peu de tems Paul se rendit habile , puis ala travailler à Mantoüe, avec Paule *Farinati* , Dominique *Brusasorci*, & Batiste *Del Moro* , tous jeunes Peintres Veronois, que le Cardinal Hercule avoit fait venir pour peindre les Tableaux des Chapelles de la Catedrale. Aprés Paul peignit beaucoup à Verone , & en plusieurs viles de l'Etat Veniten , ensuite il s'établit à Venise, ou la Beauté de ses Ouvrages éclaterent de tele sorte qu'ils furent universelement aprouvez. Cela lui atira des recompenses de la Republique au dessus, des autres Peintres, & aiant fait un prodigieux nombre de Tableaux, mourut à 58. ans en 1588.

4 Jacque *Robusti* , apellé le Tintoret, prit naissance à Venise en 1512. des son enfance la nature le portoit à dessiner sur les murs , & à colorer les figures qu'il y dessignoit avec des teintures, parce que son pere étoit Teinturier, lequel voiant le penchant de son fils le mit chez le Titien , où il fut peu , à cause qu'il prometoit trop : puis il étudia de lui-même le Dessein , sur des plâtres de Michel Ange , & le coloris du Titien qu'il y joignit avec l'observation du naturel , il forma de cette façon sa belle maniere de peindre , & remplit Venise de ses admirables

embelir les Palais, & les Eglises de cette ville & de l'Etat Venitien, par le grand nombre de leur Ouvrages : de sorte que ces Ouvrages firent, & font encore aujourd'hui l'admiration des curieux, & l'étude de quantité de jeunes Peintres, qui aiment ce beau goût de peindre & de colorer. Car on peut dire à la louange de ces deux excelens hommes, que c'est eux qui acheverent de porter à Venise le bon goût de la couleur à son plus haut point.

Jerôme *Mutiano* de Bresse, fut de ce même Etat, & il aprit les principes de la Peinture : puis il se perfectionna à Venise sur les Tableaux du Titien, où il prit le bon goût de la couleur, & celui de faire le Païsage, en quoi il exceloit. Aprés il s'en ala à Rome, il y continua avec tant d'ardeur, d'étudier

Peintures. Il finit sa vie en 1594. *Marieta* sa fille fut habile Peintresse. Elle mourut à l'âge de 30. ans. en 1590. Ridol. *v. dell.* Pittori Veneti.

son Art que pour s'ôter de la tête l'amour qui l'en empêchoit ; il se fit raser les cheveux, & ne sortit point de chez lui que son Tableau de la resurrection du Lazare ne fût fait, & que ses cheveux ne fussent grans. Cet Ouvrage que l'on voit à sainte Marie Majeure, fut fort loüé de Michel-Ange, & acquit beaucoup de reputation au Peintre qui l'avoit fait, de même que celui qu'il peignit à saint Pierre qui represente la visite de saint Antoine, à saint Paul premier Ermite.

Il travailla pour le Cardinal d'Este, dont il fut tres-consideré; & il fit plusieurs autres Tableaux à Rome, à Orviete & à Lorette. Entre les belles qualitez que possedoit le Mutien, il en avoit une particuliere à enseigner la jeunesse, & même par son Testament il laissa deux maisons à l'Academie de saint Luc, & il substitua d'au-

tres biens afin de bâtir un lieu pour y retirer les Etudians du Deffein qui manquoient de moiens: ce fut lui par son credit qui obtint du Pape Gregoire XIII. un Bref pour fonder cette Academie, & qui fit changer l'Eglise saint Luc demolie sur le Mont *Esquilino*, en celle de sainte Martine, qu'on voit au pié du Capitole, & qui depuis fut refaite, & embelie suivans les Deffeins de *Pietro* de Cortone fameux Peintre de nôtre siecle.

L'Architecture qui avoit été portée à Venise dans un haut degré de perfection, par les celebres Architectes desquels j'ai parlé, y fut continuée dans le bon goût des antiques, par Daniel Barbaro, par le Scammozzi, & André Palladio qui l'emporta sur ces savans Architectes, les belles Eglises qu'il bâtit à Venise en sont des preuves, de même que les Palais, les Maisons de plaisance, & tous les autres

bâtimens qu'il construisit dans l'Etat Venitien, sont tous d'une grande maniere, & d'un goût tres-fin. Cela joint aux beaux Livres des ordre d'Architecture, & des Temples antiques qu'on a de lui font connoître en Architecture le rare merite du Palladio.

Cet Art 5 s'est maintenu à Rome au haut point où Michel-Ange l'avoit porté, & depuis il a conti-

5. Entre les meilleurs Architectes du dernier siecle, qui ont precedé ces derniers & qui ont été contemporins de Michel-Ange; se trouvent les deux freres Julien, & Antoine de *Sangallo* Florentins. Ils furent emploiez par la Republique de Florence, & par les Papes Alexandre VI. Jules II. Leon X. & autres Pontifes à édifier plusieurs Forteresses & Bâtimens.

Antoine eut la conduite de la Fabrique saint Pierre après la mort de Bramante. Julien mourut à 74. ans en 1517. & Antoine en 1534. On a fait ces Vers à leurs louanges.

Cedite Romani Structores, cedite Grai,
 Artis Vitruvi tu quoque cede parens.
Hetruscos celebrate viros testudinis arcus,
 Urna, tholus, Statua, templa, domusque petunt.

Vers ce tems-là fut encore Jean Jacques de la

qui ont raport au Dessein.

nué dans son excelence, à la faveur de plusieurs habiles Architectes, principalement par *Pirro Ligorio*, & le Vignole, Peintres & Architectes.

Pirro Ligorio étoit d'une noble Famille de Naples ; dés sa jeunesse il étudia les Lettres, le Dessein, & la Peinture. Il aimoit les bâtimens antiques avec tant de passion, qu'il en dessina à la plume environ quarante Livres, 6 tant à Naples, à Rome, que dans toutes les Provinces, où il se trouve de ces bâtimens, & de ces fragmens antiques.

Ce grand Dessinateur ; excelent

Porte Milanois Architecte & Sculteur, qui conduisit le Dôme de Milan. Il éleva son neveu Guillaume de la Porte dans la Sculture, Michel-Ange le fit travailler à Rome, lui procura de faire la Sepulture de Paul III qui se voit à saint Pierre, & d'obtenir l'Office de *Frate del piombo*, après la mort de Sebastien Venitien en 1547.

6. De ces Livres de Desseins il y en a plusieurs dans le cabinet du Duc de Savoie.

Tipografe, comme le marque sa Rome ancienne gravée en grand, composa aussi un Livre de Cirques, de Teatres, & d'Amfiteatres qu'il mit au jour.

La Peinture fut à Rome encore l'une de ses ocupations. Il y peignit plusieurs choses dans *l'Oratoire de la Misericorde*, de même que la façade de la maison de *Teodoli*, à la rue du Cours, & une autre façade de Palais au *Campo Marzo*, peinte de Camaieu, en jaune & en vert, il fit encore plusieurs Ouvrages dans divers endroits de cette vile.

Ensuite Ligorio s'apliqua entierement à l'Architecture, & sa capacité l'établit Architecte du Pape, & de saint Pierre, sous les Papes Paul III. Paul IV. & Pie IV. mais

7. Par Camaieu on entend une espece de Peinture faite d'une couleur dont le clair & l'ombre sont de la meme, ce que les Italiens apelle *Chiaro-Oscurio* le mot Grec dont se servent les Auteurs *Monocromati* signifie la même chose.

aprés la mort de Michel-Ange, le Vignole fut choisi avec *Pirro Ligorio*, pour conduire le bâtiment de faint Pierre; & cela avec ordre de fuivre entierement le Deſſein de Michel-Ange. Ligorio ſe piqua neanmoins d'y vouloir faire du changement, & il fâcha le Pape Pie V. qui lui ota ſon emploi, deſorte que la conduite de ce grand Edifice demeura ſeule au Vignole.

Ce grand homme Jacques Barozzi de Vignole ala dés ſa jeuneſſe à Bologne y aprendre la Peinture, mais voiant que faute de moiens, & d'inſtruction, il n'y faiſoit pas beaucoup de profit, il ſe reſolut d'étudier tout-à-fait l'Architecture, parce qu'elle faiſoit ſon penchant: il en avoit auſſi un particulier à la perſpective, où il trouva par ſes études, les belles regles qu'il en a données au public.

Mais comme il ſavoit que pour devenir excelent Architecte, ce n'é-

toit pas assés d'étudier Vitruve, & qu'il faloit se remplir l'idée d'une infinité de belles connoissances, & que l'étude des beaux bâtimens antiques y étoit absolument necessaire, il prit resolution d'aller à Rome pour les dessiner. Et cependant ce qu'il savoit de la Peinture, lui fut d'un grand secours : car il ne laissoit pas quelquefois de peindre, & d'en tirer dequoi entretenir sa famille ; cela continüa jusques au tems que l'on fit à Rome une Académie d'Architecture.

Elle fut composée de plusieurs beaux esprits, dont l'un étoit *Marcello Cervino*, qui depuis fut Pape. Cette noble assemblée choisit le Vignole, pour qu'il leur dessinât & mesurât tous les bâtimens antiques, ce qui lui donna lieu de quiter entierement la Peinture, afin de donner tout son tems à l'Architecture, & de se rendre l'un des plus habiles Architectes de son siecle.

Tant de capacité, & de reputation, que Vignole s'étoit aquise, firent qu'en 1537. François *Primaticcio*, que nous apellons le Primatice envoié à Rome par François Premier, lui donna la commission de faire moûler les plus belles Figures Antiques : & ensuite il l'amena en France, où il travailla pour ce Roi, à faire plusieurs desseins de Bâtimens, qui ne furent executez qu'en partie à cause des guerres. Il dessina aussi sur les Cartons du Primatice les perspectives des Histoires d'Ulisse, peintes à la Gallerie de Fontainebleau.

Au même tems & au même lieu le Vignole fut ocupé à faire jetter en bronze plusieurs Statuës, de celles qu'il avoit fait moûler à Rome & qui sont à Fontainebleau, & il fut si heureux que d'avoir de tres-habiles Fondeurs, si bien que ces beaux bronzes furent jettez avec tant de soin, qu'il ne falut

presque point les reparer.

Mais Vignole de retour à Rome, eut l'honneur d'être l'Architecte de l'Eglise saint Pierre, & de continüer ce bâtiment sur les Desseins de Michel-Ange. Il fit aussi le dessein de l'Eglise du Grand Jesus : & l'un de ses principaux Ouvrages c'est le Château de Caprarole, qu'il construisit pour le Cardinal Farneze. Il y peignit de sa main dans des chambres, des perspectives qui trompent tres-agreablement la vûë : & pour ce même Cardinal il acheva la face du Palais Farneze qui regarde le Tibre.

Vignole fut aussi emploié par Filipe second Roi d'Espagne à faire les desseins de l'Eglise saint Laurent, & ceux de l'Escurial. Ses Desseins furent preferez à plus de vingt autres des meilleurs Architectes d'Italie, & mêmes à celui que

que fit à Florence, pour ce sujet, l'Académie du Dessein. On donna aussi sur plusieurs autres la preference à un Dessein que Vignole avoit fait pour l'Eglise saint *Petronio* de Bologne. Ceux qui en jugerent de cette sorte-là, ce furent Christofle Lombard, Architecte du Dôme de Milan, & Jules Romain Peintre & Architecte du Duc de Mantouë.

Outre les beaux bâtimens du Vignole [8] à Rome, & aux autres lieux, il a encore donné au public un Livre des Ordres d'Architecture, desquels la beauté & la neteté des profils, ont rendu son nom fameux.

Plusieurs autres celebres Architectes parurent aussi à Rome vers la fin du même siecle, entr'autres le Maderne qui fit la façade de

8. Le Vignole mourut à Rome en 1573. âgé de 66. ans. Sa vie a été écrite par *Egnatio Danti*.

l'Eglife de faint Pierre. Puis Dominique *Fontana*, outre les bâtimens que celui-ci conftruifit pour Sixte V. il trouva à la faveur de fon genie, des inventions extraordinaires, qui fervirent à tranfporter, à redreffer, & a élever les Aiguilles ou Obelifques Egiptiennes à Rome, dans les Places faint Pierre, faint Jean de Latran, & fainte Marie *del Popolo*, qui font l'un des plus beaux ornemens de cette Vile. Fontana fut encore choifi pour être le premier Architecte, & le premier Ingenieur du Roiaume de Naples. Ce fut dans fa Capitale où il bâtit le magnifique Palais du Viceroi, & plufieurs autres Edifices.

CHAPITRE XX.

Les Arts du Deſſein fleurirent en France ſous François Premier, ſous Henri Second, & leurs ſucceſſeurs.

PAr tout ce qu'on a dit du Vignole, l'on connoît que la bonne Architecture avoit repris naiſſance en France, & même avant lui, puis qu'elle y avoit commencé ſous Loüis douziéme, qui fit venir Joconde d'Italie. Le Roi François ſon ſucceſſeur eut une ſemblable inclination, non ſeulement pour l'Architecture, mais pour la Peinture 1 & tous les autres Arts du Deſſein.

1 Ce grand Prince en étoit ſi fort amateur que tres-ſouvent il faiſoit l'un de ſes plaiſirs de prendre le Porte-craion, & de s'exercer à deſſiner & à peindre. *Paul Lomazzo.* Tract. D. L. Pitt. en ces termes. *Epero ſi legge che'l Rè di Francia molte volte ſi dilettava di prendére lo ſtile in mano, & eſſercitarſi nel diſegnare, & di pingere.*

Car il atira en France plusieurs habiles Italiens à qui il fit de particulieres graces. *Il Rosso*, connu en France sous le nom de Maître Roux est des premiers qui en ressentit de tres-considerables. Il étoit Peintre & Architecte, bien fait de sa personne, & bel esprit. Ce beau genie s'apliqua en sa jeunesse à Florence a étudier le grand Carton que Michel-Ange dessina pour peindre la Sale du Conseil : puis il peignit de lui-même, & sans suivre la maniere d'aucun Maître.

Aprés il passa en France, où il eut le bonheur de gagner l'afection du Roi, qui le favorisa d'abord de quatre cens écus de pension. Ensuite il commença de peindre la Galerie basse de Fontainebleau, où il fit vingt-quatre sujets des Histoires d'Alexandre le Grand : & cela pleut si fort au Roi qu'il lui donna un Canonicat

de la Sainte Chapelle de Paris.

Le Roux peignit encore à Fontainebleau plusieurs Chambres, qui aprés sa mort furent en partie changées : on devoit graver un Livre des Desseins d'Anatomie qu'il avoit faits pour le Roi, mais le decés [2] de ce Peintre empêcha qu'ils ne fussent gravez.

François Primatice Bolonois poursuivit les Ouvrages du Roux à Fontainebleau : il étoit venu en France en 1531. un an aprés l'établissement du Roux : Ce qui causa

2. Le Roux, que les Italiens apelle *il Rosso*, Peintre, & Architecte Florentin mourut à Paris en 1541. d'une mort funeste, parce qu'il eut un sensible deplaisir d'avoir inconsiderement accusé l'un de ses meilleurs amis de l'avoir volé. Le Roi, & tous ceux qui le connoissoient, eurent un grand regret de sa mort. Ses Eleves & ceux qui travailloient pour lui en Peinture & en Stuc, furent Naldino Florentin, Maître François d'Orleans, Maître Claude Parisien, Maître Laurent Picard, & quantité d'autres, dont le plus habile fut Dominique *del Barbieri* Florentin, bon Peintre, bon *Stuccatore*, & bon dessinateur, comme on le voit par ses Estampes.

le voiage du Primatice, c'est que le Roi avoit entendu parler de la beauté des Peintures, & des Stucs, dont le celebre Jules Romain avoit orné le Palais du T à Mantoüe. Ainsi Sa Majesté pria le Duc de lui envoier un Peintre qui sçût aussi travailler en Stuc.

Le Primatice avoit été six ans Eleve de Jules Romain, & il s'étoit fait distinguer par la beauté des frises du Stuc qu'il avoit faites, par la facilité de son dessein, & par celle qu'il possedoit de ma-rier les couleurs à fresque. Ce Peintre fut choisi du Duc de Mantoüe pour François Premier, qui le fit peindre à fresque, & travailler en Stuc, ce que l'on n'avoit pas encore vû en France, & aprés avoir eu l'honneur de servir huit ans le Roi, Sa Majesté en parut si contente qu'elle l'honnora d'une Charge de Valet de Chambre, & ensuite il fut gratifié de l'Abbaïe

de saint Martin de Troie dont le Primatice prit le nom.

Les Ouvrages que cet illustre [3] fit à Meudon en Architecture, en Sculture, & en Peinture, ne sont pas moins charmans que ceux de la Galerie, & des Apartemens qu'il peignit à Fontainebleau, & outre l'excelent genie qu'il avoit pour ces Arts, il l'avoit encore admirable à inventer de magnifiques Decorations aux Fêtes, & aux Carousels comme il le montra à la Cour en plusieurs ocasions.

Le Primatice Abé de saint Martin, continüa de servir en qualité de Peintre, d'Architecte, & de

3. Le Primatice Abé de saint Martin, eut plusieurs Eleves : le plus habile étoit *Nicolo* de Modène, connu en France sous le nom de *Messer Nicolo*, il peignit à fresque la Galerie d'Ulisse à Fontainebleau d'un excelent travail sur les Cartons de l'Abé, de même que les autres Ouvrages à fresque qu'il fit en ce lieu. On voit encore de ses Peintures à Beauregar proche de Blois, & en divers lieux de France.

Valet de Chambre du Roi, les Succeſſeurs de François Premier. Sous François II. on l'honnora de 4 l'Intendance generale des Bâtimens de Sa Majeſté. Cette Charge avoit été poſſedée avant lui par le pere du Cardinal de la Bourdaiſiere, & par Monſieur de Vileroi.

Depuis la mort de François II. l'Abé de ſaint Martin exerça durant le Regne des autres Rois, ſa Charge d'Intendant general des Bâtimens, & par l'ordre de Caterine de Medicis, il fit élever à S. Denis le Tombeau des Valois: bien que cet Ouvrage ſoit demeuré imparfait, il y a des bas-reliefs où ſe voient repreſentées les batailles de François Premier, qui ſont d'une grande diſpoſition, d'un deſſein, & d'un goût admirable,

4. L'Abé de ſaint Martin ne fut fait Surintendant des Bâtimens du Roi, & ſon premier Architecte, qu'en 1559. à la place de Philbert de Lorme, à qui il ſucceda en toutes ſes Charges.

pour

pour être savamment traitez suivant l'Art de la Sculture, dans la degradation des Groupes de Figures qui paroissent les unes devant les autres.

Tout cela fait connoître que c'est sous les Regnes de ces Princes, & de cette Princesse, que tous les Arts du Dessein furent rétablis en France, & y fleurirent : car outre les habiles Italiens qui travaillerent à les faire renaître, nôtre Nation s'y apliqua heureusement dans l'Architecture, & la Sculture, où l'on a vû l'Abé de Clagni s'apliquer à la conduite du bâtiment du Louvre, lors que Henri II. le fit commencer. Les deux du Cerceaux ont été habiles Architectes, ainsi que Philbert de Lorme, & Jean Bullant 5, qui

5. Le Primatice Abé de saint Martin mourut vers l'an 1570. le Roi mit à la place Jean Bullant, pour être son Architecte à Fontainebleau. Voi Felibien. Entretiens sur les Ouvrages des Peintres, pag. 705.

Dd

donnerent tous des preuves de leur savoir par les Edifices qu'ils firent, & par les Livres d'Architecture qu'ils mirent au jour.

De même l'illustre Jean Goujon excela dans l'Architecture, & la Sculture: il en donna des marques aux Ouvrages qu'il fit au Louvre, à saint Germain de l'Auxerrois, à la Fontaine saint Innocent, & à ses autres bâtimens, où il montra

Du tems du Primatice le bon goût en tous les Arts s'acheva de s'étendre en France, & jusqu'aux Peintures qui se faisoient sur le verre, c'est pourquoi l'on en voit de ce tems-là d'un goût exquis, comme aussi des Emaux de Limoge, dont il y en a plusieurs pieces qui ornent deux Autels à la Sainte Chapelle de Paris, le dessein en est admirable & tout-à-fait dans la maniere de Jules Romain, & du Primatice; il se voit encore de ce travail plusieurs Vases de terre peints & émaillez qu'on faisoit en France de même qu'en Italie. L'Abé saint Martin a fait plusieurs Desseins de Tapisseries, il s'en voit des tentures à l'Hôtel de Condé, & chez d'autres Princes.

Entre les bons Architectes d'alors on doit comter Etienne du Perac qui eut l'honneur d'être Architecte, & Peintre du Roi. Il peignit à Fontainebleau la Sale des bains & mourut en 1600. F. p. 712.

qu'il étoit aussi habile Architecte, qu'excelent Sculteur. Dans ce tems-là parurent d'autres celebres Sculteurs, Maître Ponce, & Maître Bartelemi, qui furent camarades d'études à Rome.

Mais entre tous ces Sculteurs, on remarque Jaques [6] d'Angoulême, qui eut tant de capacité que d'ozer le disputer à Michel-Ange, pour un modele d'une Figure de saint Pierre, & qui l'emporta sur ce grand homme au jugement mê-

[6]. Vigenere sur les Tableaux de Filostrate pag. 855. raporte que cela ariva à Rome en 1550. comme il y étoit, il marque que cet habile Sculteur fit trois grandes Figures de Cire noire, que l'on garde par excelence dans la Biblioteque du Vatican, l'une represente un homme nu au naturel, l'autre de la même atitude, & dépoüillé de sa peau, où l'on voit distinctement l'origine & l'insertion des muscles, & la troisiéme n'est presque qu'un Squelete.

Ce même Auteur parle encore d'une belle Figure de marbre representant l'Automne qui étoit dans la Grotte de Meudon, il dit qu'il la veuë & quelle avoit été faite à Rome, elle est tres excelente & aussi estimée qu'aucun Ouvrage moderne ce qui prouve l'habileté de ce Sculteur.

me des Italiens. En ce même tems Pilon 7 se fit aussi distinguer à Paris par quantité d'excelens Ouvrages de Sculture qu'il fit en plusieurs Eglises & en d'autres lieux publics.

Ainsi la France produisit au dernier siecle d'habiles Architectes, & d'habiles Sculteurs : elle fit encore paroître de celebres Peintres, entr'autres Jean Cousin, qui fleurit sous Henry II. François II. Charles IX. & Henry III. Le Tableau qu'on voit de lui du Jugement Universel, aux Minimes du Bois de Vincenne, & qui a été bien gravé par Pierre de Jode, fait voir l'excelence de son Dessein & de son Pinceau, ainsi que plusieurs vîtres qu'il a peintes à saint Ger-

7. On voit de Pilon un saint François dans le Cloître des Augustins, à Sainte Caterine une Chapelle, où il y a de belles Figures, & de beaux bas-reliefs de bronze, & en plusieurs autres Eglises, & à l'Horloge du Palais il y a de ses Ouvrages.

vais à Paris, montrent qu'il possedoit plusieurs Arts de ceux qui ont raport au Dessein. Il étoit même excelent Sculteur, on le voit à la Sepulture de l'Amiral Chabot, qui est de lui dans la Chapelle d'Orleans aux Celestins de Paris, & les Traitez qu'il a faits de Geometrie, & de Perspective font connoître la grandeur, & l'étenduë de son genie.

Plusieurs autres Peintres François travaillerent avec beaucoup de reputation avant la fin du dernier siecle à Fontainebleau : les meilleurs furent Freminet, du Breüil, & Bunel [8] qui les passa tous ; ce dernier se nommoit Jacob, & il naquit à Blois en 1558. fils de François Bunel Peintre, sous lequel il aprit les principes de la

8. Jacob Bunel ala en Espagne, où il copia les Tableaux du Titien, ensuite il passa à Rome & s'atacha à étudier dans l'école de *Federico Zuccharo*, pour se perfectionner au Dessein & à peindre.

Peinture, aprés s'être perfectionné en Italie, il donna des preuves de son savoir aux Ouvrages qu'il fit pour le Roi dans la petite Galerie du Louvre 9, qu'il peignit avec du Breüil. Cela parut aussi aux Tuilleries, & au Tableau de la descente du saint Esprit, qui est à l'Eglise des Augustins de Paris: l'excelence de ce Tableau lui aquit l'aprobation de l'illustre Poussin, qui asuroit que de tous les Ouvrages qui étoient exposez en cette Vile: il n'y en avoit aucun qui l'égalât.

9. Ces Ouvrages furent détruits par le feu qui prit à la Galerie du Louvre en 1660. l'on voit encore de Bunel le Tableau du Grand Autel des Feüillans à Paris, aussi à l'Eglise de saint Severin plusieurs Figures de Profetes, de Sibiles, & d'Apôtres peintes sur des fonds d'or: & l'on trouve à Blois dans le Chœur des Capucins un Tableau qu'il peignit d'une excelente beauté. Voi l'Histoire de Blois, de Bernier, pag. 521.

CHAPITRE XXI.

Les Flamans se perfectionnerent dans la Peinture, depuis qu'ils eurent trouvé l'invention de peindre à huile.

LA Peinture aux deux derniers siecles fit un grand progrés en Flandre : & les Flamans la cultiverent avec soin : car aprés que Jean de Bruges eut trouvé en l'an 1410. le secret de peindre à huile il fit plusieurs Eleves, entr'autres Roger Vanderverden de Brusselles, & Havesse qui aprirent ce beau secret à Loüis de Louvain.

Pierre Cristo, Juste de Gand, Hugues d'Anvers parurent quelque tems aprés : ils ne travaillerent qu'aux Païs-bas, dont ils retinrent la maniere avec reputation, tant sur la fin du siecle de 1400. & qu'au commencement de celui de 1500.

C'est dans ce dernier que plusieurs autres Peintres de cette Nation se firent connoître : car Lambert Lombard à Liege y tenoit le premier rang dans la Peinture & l'Architecture : il y fit d'excelens Eleves ; le plus fameux fut Franc-Flore, que l'on regarde comme le Rafaël des Flamans à cause du bon goût du Dessein, Guilaume Cai de Breda fut aussi Eleve de Lambert Lombard, & il passa pour habile Peintre : il n'y avoit pas dans ses Ouvrages tant de feu, ni tant de resolution que dans ceux de Franc-Flore, mais il y paroissoit plus de naturel, plus de douceur, & de grace.

Il y eût aussi alors plusieurs Flamans qui aquirent de la reputation en Italie tant par la Peinture, que par l'Architecture; Michel Cockisien est du nombre, & ce fut lui qui peignit à fresque en 1522. deux Chapelles dans l'Eglise *dell' Anima*,

qui sont assés selon la maniere Italienne. On doit de même estimer pour le bon goût de peindre & de dessiner Jean de Calker : il avoit apris du celebre Titien, & il dessina les rares Estampes d'Anatomie qui rendent si fameux le Livre d'André Vesal.

Emskerque, Martin de Vos, & Jean Strada étudierent en Italie le bon goût du Dessein, & de la Peinture : Strada fit quantité d'Ouvrages à Florence pour le Grand Duc, particulierement plusieurs Cartons pour des Tapisseries, où il montra qu'il étoit universel dans les diferens talens de la Peinture, & sa capacité lui procura l'entrée à l'Academie du Dessein.

Les Païs-bas produisirent encore plusieurs Peintres ; Divic & Quintin [1] de Louvain, furent tres-esti-

1. Vasari dit que Quintin étoit de Louvain, mais A. F. le croi d'Anvers, qui d'habile Forgeron & Marechal vint habile Peintre, par l'incli-

mez pour avoir bien imité le naturel. Jean de Cleves excela dans le Coloris, & dans les Portraits : de sorte que François I. le prit à son service & durant ce tems-là il peignit quantité de Seigneurs & Dames de la Cour.

De ces mêmes Provinces furent Jean d'Hemeissein, Martin Cook, Jean Cornelis, & Lambert Scoorel, qui fut Chanoine à Utrec : Jean belle Jambe, Divick d'Harlem, & François Monstaret habile en Païsages, & en Figures de songes bizares. Celui ci eut pour imitateurs Jerôme Hertoglien Bos, Pierre Bruneghel, & Lancelot qui a reüssi à peindre des feux.

Dans ces païs parut aussi Pierre Cocuek, qui eut une grande facination naturele qu'il eut en sa jeunesse pour le Dessein, & par l'ardent amour qu'il sentit pour une fille qui lui temoigna qu'elle l'épouseroit s'il pouvoit devenir Peintre : ce qui l'anima à s'apliquer à la Peinture comme il le fit heureusement.

lité dans l'invention, car il fit de tres-beaux desseins d'Histoires pour des Tapisseries, & il avoit beaucoup de bon goût, & beaucoup de pratique dans l'Architecture, ce qui l'obligea de traduire les Livres du Serlio en Flamand. Cependant celui des Peintres des Païs-bas que l'on doit estimer des meilleurs est Antoine More, Peintre de Filipe II. Roi d'Espagne : les Tableaux & les Portraits que l'on voit de ce fameux Peintre le feront toûjours passer pour un excelent homme, il avoit apris la Peinture de Lambert Scoorel.

On parle encore avec beaucoup de reputation de Pierre le Long, qui fit à Amsterdam sa patrie un Tableau d'une Vierge avec d'autres Saints, dont il eut deux mile écus. Mathieu, & Paul Bril excelerent alors à faire du Païsage, & ils travaillerent long-tems à Rome ; & en Flandre, parut avec une

haute reputation Octave-Vanveen, qu'on apelle auſſi *Otto-Venius*. Il fut Peintre du Duc de Parme, qui gouvernoit les Païs-bas, & enſuite de l'Archiduc Albert. C'eſt lui qui fut le Maître du celebre Paul Rubens.

Pierre Porbus de Bruges fut Peintre, il montra à François ſon fils à peindre, qui continua d'aprendre ſous Franc-Flore, ce dernier eut un fils apellé François, qui travailla beaucoup à Paris aux Egliſes de ſaint Leu, des Jacobins reformez, & à l'Hôtel de Vile, où il fit paroître ſa capacité.

Au même tems la Sculture éclata aux Païs bas, auſſi-bien que la Peinture, parce que ces deux nobles exercices partent d'un même principe qui eſt le Deſſein : c'eſt pourquoi il ſortit de nouveau de ce Païs-là d'excelens Sculteurs ; Guilaume d'Anvers, Jean de Dales, Guilaume Cucur de Holande,

& Jacques Brusca, tous Sculteurs & Architectes. Brusca travailla plusieurs Ouvrages pour la Reine de Hongrie, & il fut le Maître de Jean Bologne de Douai.

C'est ce fameux Jean Bolongne qui fit le plus d'honneur à sa Nation dans la Sculture par la beauté où il porta tous ses Ouvrages, qui ont tout le bon goût des antiques, dans lequel il se perfectiona en Italie, & particulierement à Florence, où il s'établit, & tint le premier rang en ce bel Art. Il y fut emploié par les Princes de Medicis à faire quantité de beaux morceaux de Sculture : les belles Statuës de marbre, & les grans groupes de figures de bronze qui ornent les places de Florence, de Livourne, & de Bologne, sont charmans, & sont autant de preuves de son habileté que de témoignage de sa gloire.

On voit encore à Paris, des mar-

ques de l'excelence de son travail, par le cheval de bronze sur lequel est la figure de Henri quatriéme, dans la place du Pont-neuf : Ainsi il se peut voir qu'aux Païs-bas, en France de même qu'en Italie, les Arts du Dessein reprirent naissance, par tous les moiens que l'on vient de remarquer. Ce qui contribüa encore à cela ce fut le genie & l'aplication des habiles Peintres, des Sculteurs, & des habiles Architectes qui fleurirent au siecle 1400, & en tout celui de 1500.

CHAPITRE XXII.

De la maniere que la Gravure contribüa au rétablissement des Arts du Dessein.

POur achever ce dernier Livre, il reste à parler de l'avantage que reçurent les Arts du Dessein, par l'invention de la Gravure, qui fut trouvée à Florence en 1460. car cette invention servit & sert infiniment à faire monter les beaux Arts à leur perfection.

Il est en effet certain, que la maniere qu'on a trouvée de dessiner sur le cuivre avec le burin & la pointe, fut l'un des moiens le plus heureux pour la renaissance des Arts: à cause que la Gravure multiplie, & fait part à tout le monde, des Desseins, & des belles Idées, des grans Peintres, des grans Sculteurs, & des grans Ar-

chitectes. De sorte que les Estampes qu'on tire des planches gravées, sont d'un merveilleux secours, pour faire naître le Dessein dans plusieurs Païs qui n'ont point eu comme l'Italie, l'avantage de posseder les beaux Exemples d'Architecture & de Sculture antique, & les Ouvrages des plus excelens Peintres, & des plus excelens Sculteurs modernes, qui se communiquent heureusement à la faveur des Estampes.

On a vü, & l'on voit encore cela en France, & ailleurs, que les beaux Livres d'Architecture ont rendu plusieurs Architectes habiles, qui sans avoir été en Italie, où sont les beaux restes de l'antique, ont formé leur goût, & ont fait leurs études dans cet Art, par le moien de la Gravure qui represente fidelement les plans, les profils, l'élevation, & les mesures des plus rares Bâtimens.

La

La Peinture tire auſſi par les Eſtampes, le même avantage que l'Architecture, puiſqu'elles ont donné de ſolides inſtructions à quantité de peintres. Et on le remarque par les Eſtampes de Marc-Antoine gravées ſur les Deſſeins de Rafaël, qui ont apris le bon goût du Deſſein à pluſieurs grans Deſſinateurs.

L'illuſtre Pouſſin, en eſt un bel exemple, par l'aplication qu'il eut dans ſa jeuneſſe à deſſiner ces belles Eſtampes, lors qu'il étoit à Paris. Ce fut là que ce grand Peintre goûta de bonne-heure la maniere de Rafaël, & celle de l'antique qu'il a toûjours heureuſement ſuivie, dans tous ces admirables Ouvrages.

Les Sculteurs reçoivent encore de la Gravure la même utilité, que les Peintres, parce qu'elle leur a rendu familiers, les Deſſeins de toutes les belles figures de l'anti-

quité, de tous les beaux bas-reliefs des fameuses Colonnes, de tous ceux qui sont aux Arcs de triomfes, & de tous les autres que l'on voit dans les Palais & les Maisons de Rome.

La Gravure fut trouvée à Florence par *Maso fineguerra* Orfevre, qui imprimoit tout ce qu'il gravoit en argent: ensuite Baccio Baldinelli, qui étoit aussi Orfevre Florentin continüa cet Art, mais comme il n'étoit pas habile Dessinateur, il suivit les Desseins de *Sandro Boticello*, l'un des Peintres de cette vile.

L'invention de la Gravure, alors étant venüe à la connoissance d'André Mantege, excelent Peintre, qui étoit en ce tems-la à Rome en fut si charmé qu'il voulut s'y apliquer, & il grava des Baccanales au Burin, & un grand triomfe en taille de bois, qui est merveilleux. Cet Art après passa d'Italie aux Païs bas: Martin d'Anvers, qui

travailloit en Peinture l'exerça, il envoia un grand nombre de ses Estampes en Italie; & il continüa de faire de mieux en mieux des planches.

Ensuite de Martin d'Anvers, Albert Durer, commença avec plus d'intelligence dans la même vile à graver d'un meilleur goût, d'un meilleur dessein, & d'une plus belle composition; parce qu'il cherchoit de plus prés le naturel, & à aprocher davantage de la maniere Italienne, qu'il estima toûjours beaucoup: ainsi dés l'an 1503. on vit de lui une petite Vierge qui surpassoit les Ouvrages de Martin d'Anvers, & il poursuivit de faire encore plusieurs planches, qui sont des chevaux dessinez d'aprés nature, avec un autre de l'enfant prodigue.

Mais quand il eut gravé quantité de ces Estampes au burin, & qu'il se fut aperçu que cela lui consumoit un grand temps, il se

mit à graver en taille de bois, pour donner au jour un plus grand nombre de ses ouvrages, & ce fut en 1510. qu'on vit de cete Gravure, la Decolation de saint Jean, la Passion de Nôtre-Seigneur, & plusieurs autres pieces qui eurent un grand cours. Albert sur l'assurance qu'il avoit de voir ses Ouvrages estimez, par le debit qu'il en faisoit, devenoit plus riche tous les jours, & cela l'obligea de graver encore au burin, & il y fit l'Estampe de la Melancolie, trois Nôtre-Dames, avec une Passion en trente six pieces.

En ce tems-là François *Francia*, tenoit à Bologne le premier rang dans la peinture, & il avoit quantité d'Eleves dont Marc-Antoine *Raimondi* étoit le meilleur, à cause de sa capacité au Dessein, ce qui lui donna une grande facilité pour manier le burin aux Ouvrages d'Orfevrie, en quoi il exceloit,

Mais sur la resolution qu'il eut de voiager, il s'en ala à Venise. Il y vit des Estampes qu'Albert avoit faites au Burin, & en taille de bois. Elle lui agreérent tant, qu'il en acheta de tout son argent ; entre autres, il prit la Passion gravée en taille de bois : & parce qu'il fit reflexion sur l'honneur, & le bien qu'il auroit aquis, s'il se fût ocupé à graver de cette maniere ; il se determina à s'y apliquer entierement, & il se mit à copier si bien cette Passion d'Albert par de grosses hachures sur le cuivre, qu'on l'eût prise pour de la taille en bois ; il y mit jusqu'à cette marque d'Albert AB. & cet Ouvrage fut si justement imité, que personne ne le crut de Marc-Antoine, mais d'Albert, & mêmes on le vendoit & achetoit pour tel à Venise : de sorte qu'on l'écrivit en Brabant, à Albert, à qui on envoia une Passion de celles que Marc-Antoine avoit faites

Cela mit Albert dans une colere si violente qu'il partit d'Anvers, & se rendit à Venise, où il eut recours à la Republique, se plaignant du tort que lui faisoit Marc-Antoine: & il n'en put rien obtenir, sinon que la marque d'Albert ne pouroit se metre davantage sur les planches de Marc-Antoine.

Albert de retour à Anvers, y trouva un concurant, ce fut Lucas de Leide, [1] bien qu'il n'excelât pas tant que lui dans le Dessein, il l'égaloit par la beauté de son burin, comme il le fit voir en 1509.

1. Lucas de Leide eut une ardeur extraordinaire pour le Dessein dans sa jeunesse, il fit des Tableaux dés l'âge de 12. ans, s'apliqua aussi à la Gravure; à 15. ans il avoit fait même plusieurs planches; & il mourut à 39 ans en 1533. du tems de Lucas, & d'Albert, parut avec beaucoup de reputation Jean Holben de Basle. Il pratiqua pareillement la Gravure, on voit de lui en taille de bois des figures de la Bible; & une danse de Morts, qu'il peignit en cette vile. Mais sa principale ocupation ce fut la Peinture qu'il excerça long-tems en Angleterre, où il passa pour le plus habile de son tems il y mourut à 56. ans en 1554.

par deux Estampes en rond; dans l'une le Christ porte sa Croix, & dans l'autre, son Crucifiment.

Lucas continua de faire paroître son habileté par la Passion qu'il grava en seize pieces, & ses autres Ouvrages au burin.

Albert à cela, fut jaloux du savoir de Lucas, & parce qu'il n'en voulut point être surmonté, il redoubla son aplication à graver au burin. Il y fit plusieurs belles planches, telles que le saint Eustache, le saint Jerôme, & plusieurs autres, qui augmenterent sa reputation: car il n'étoit pas seulement bon Graveur; mais bon Peintre, bon Sculteur; bon Geometre, & bon Architecte.

On le voit par ses traitez des proportions de la figure humaine, de la Perspective, & de l'Architecture, & ses Ouvrages ont rendu son nom [2] illustre, car ils ont con-

2. Albert *Durero* mourut à Nuremberg, sa

tribüé au retablissement des Arts en Flandre, en Alemagne, & même en Italie puisque ce sont les Estampes d'Albert qui porterent Marc-Antoine à embrasser la Gravure, & cause qu'il grava heureusement les ouvrages de Rafaël si necessaires à tous ceux de l'Art du Dessein.

Ainsi à la faveur de l'occasion que Marc-Antoine trouva de copier à Venise les Estampes d'Albert, il aquit la facilité de graver, & il se rendit ensuite à Rome, où la premiere chose qu'il grava ce fut une Lucresse d'aprés Rafaël: on la fit voir à ce grand Peintre, qui prit au même tems Marc-Antoine en a-

patrie en 1528. âgé de 57. ans. On lit ceci dans son Epitafe.

Quid quid Alberti Dureri mortale fuit conditur tumulo emigravit VIII. Idus Aprilis. 1528.

Cet excelent homme fut tres-honnoré par les Empereurs Maximilien, Charlequint, & Ferdinand Roi de Hongrie. L'un de ses Eleves fut Aldegrave Peintre & Graveur de Nuremberg

mitié

mitié, & lui fit graver la planche du Jugement de Paris, celle de la mort des Innocens, & plusieurs autres.

Cela fut d'une grande utilité à Rafaël, & lui donna encore, ainsi qu'à Marc-Antoine beaucoup de renom dans toute l'Europe, & fit naître à plusieurs Dessinateurs l'envie de s'apliquer à la Gravure, & de devenir Eleves de Marc-Antoine.

Les plus habiles, furent Marc de Ravenne, & Augustin Venitien, qui ont gravé plusieurs Desseins de Rafaël & de Jules Romain.

Marc-Antoine aprés la mort de Rafaël grava des Desseins de Jules Romain, qui sont des postures deshonnêtes, pour lesquelles il fut arrêté à Rome, & comme il se sauva de prison, il s'en ala à Florence, où il acheva de graver le saint Laurent, du Dessein de Baccio-Bandinelli. Cependant Baccio se plaignoit quelquefois à tort au Pa-

pe Clement VII. que Marc-Antoine gâtoit, & n'executoit pas bien son dessein : cela vint à sa connoissance, & dés que sa planche fut finie, il la porta à ce Pape avec le Dessein de Bandinelli, & comme Sa Sainteté étoit bon connoisseur, & grand amateur du Dessein, il en jugea tout autrement, & reconut que cet habile Graveur avoit de beaucoup corrigé les fautes qui étoient au Dessein du Sculteur Bandinelli. De sorte que par la beauté de cette rare Estampe Marc-Antoine regagna les bonnes graces de cet illustre Pape, que les postures de l'Aretin avoient eu le malheur de lui faire perdre.

Mais en ce tems-là arriverent la prise, & le sac de Rome, qui reduisirent Marc-Antoine presque à la mendicité. Car pour se tirer d'entre les mains des Imperiaux qui l'avoient fait prisonnier, il fut obligé de leur donner tout l'argent

qu'il avoit, & ainsi il sortit de Rome où il ne retourna plus.

L'on trouva alors la maniere de graver en taille de bois, & de clair-obscur, qui font paroître les Estampes comme si elles étoient rehaussées de blanc au pinceau, & celui qui en trouva l'invention, ce fut Hugues de Carpi, Peintre mediocrement habile, mais qui avoit du genie pour beaucoup de choses. Il se voit de ces sortes d'Estampes, d'aprés Rafaël, de Parmesan, de Baldassare, de Beccafumi, & d'autres.

La maniere de graver à l'eau forte, commença aussi de se pratiquer au même tems, par le Parmesan, & par le Becafumi, qui y firent quelques planches. Aprés eux Batiste *Del Moro* peintre Veronois grava à l'eau forte cinquante beaux Paisages. Il étoit Eleve du Titien, & auroit été l'un des plus fameux de son siecle s'il ne fût

point mort avant trente ans.

Jerôme Cock, grava en Flandre les sept Arts liberaux, & à Rome plusieurs planches sur les Desseins de Sebastien *Frate del Piombo*, & sur ceux de François Salviati. A Venise Batiste Franco habile Peintre grava quantité de ses Ouvrages. Cependant la Gravure se continüa à Rome par Jacques Caraglio Veronois, à qui le *Rosso* Peintre Milanois fit graver plusieurs planches sur ses Desseins, & il en grava encore d'autres ensuite de Perin *del Vaga*, de Parmesan, & de Titien: mais Caraglio depuis qu'il eut ainsi travaillé, s'ocupa à graver des Cristaux, & des Camées, enquoi il ne reüssit pas moins qu'à graver sur le cuivre, & le Roi de Pologne le manda pour le faire travailler en Gravure, & Architecture, qu'il exerça heureusement dans ce Roiaume.

Jean Batiste Mantoüan de l'E-

cole de Jules Romain, s'apliqua à graver au burin, & fit aprés les Ouvrages de son Maître de belles Estampes, qui sont fort estimées, on voit des Estampes de la main de sa fille Diane qui sont bien gravées.

Enea Vico Parmesan fut aussi graveur au burin, il copia les Desseins du Rosso, de Michel-Ange, de Titien, de Salviati, & de Bandinelli, & grava plusieurs Portraits de grand Prince; celui de Charlequint, enrichi de trofées, & dont il eut beaucoup de loüanges, & de recompenses, est l'un des plus considerables.

A Rome Nicolas Beatrix Lorain continua cet Art, il travailla d'aprés le Mutien, d'aprés Michel-Ange, & d'aprés Ghiotto la Nacelle de saint Pierre, avec plusieurs autres Estampes tres-estimées.

D'autres Graveurs Italiens se firent encore distinguer par leurs Estampes à Rome, comme Cheru-

bin Albert, qui grava les belles Frises d'aprés Polidore, Vilamen d'Assise est du nombre des habiles, à cause de la corection de son Dessein, & de la liberté de son burin. On doit faire une pareille estime d'Antoine l'Abacco, qui a mesuré & gravé un Livre de Bâtimens antiques, qui est la plus reguliere Architecture que l'on ait mis au jour.

Au Païs-bas plusieurs habiles Graveurs y parurent encore; Hubert Goltius de Venlo, y fut celebre. Il aprit la Peinture de Lambert Lombard, ensuite il s'apliqua à graver plusieurs Livres de Medailles des Empereurs intitulé, *Fasti, & Sicilia, & Magna Grecia*, & d'autres dont il composa les discours Latins, parce qu'il étoit savant dans l'Histoire, il fut honoré de la qualité de Peintre & d'Historien de Filipe second. Il mourut à Bruges en 1583. de la même famille

de Goltius fut aussi Henri qui travailla beaucoup à graver & à peindre, ayant fait deux voiages en Italie pour s'y perfectionner, outre l'habileté qu'il avoit dans la Peinture & dans la Gravure, il dessignoit merveilleusement bien à la plume. Il vint au monde à Venlo en 1558. Saenredam, Matam & Pierre Jode furent ses Eleves.

Corneille Cort, & Martin Rota, firent voir leurs capacitez, par les pieces qu'ils graverent d'aprés Michel-Ange, Mutien, & autres, de même Jean, Rafaël, & Giles Sadeler, qui étoient de Brusseles augmenterent de beaucoup l'Art de la Gravure, par la beauté de leurs Estampes. Collært, Filipe, & Corneille Gall, des mêmes Païs y graverent, & ensuite en Italie avec reputation.

Cet Art se fit paroître aussi en France avec éclat du tems de Maître Roux, & de l'Abbé Saint Mar-

tin, parce que René grava la plûpart de leurs Ouvrages qui font à Fontainebleau.

Si bien que dans tous les Païs où florifloient les Arts du Deſſein, la Gravure y florifloit auſſi, & faiſoit une partie fort confiderable de ces beaux Arts.

Mais celui qui donna davantage de luſtre à la Gravure, ſur la fin du dernier ſiecle, & qui la porta au deſſus de tous les Graveurs qui l'avoient exercée, ce fut le Celebre Auguſtin Carache: car ſans parler de la correction & du grand goût de deſſiner qu'il poſſedoit dans un haut degré, il rendit les tailles de ſon burin tres-égales. Bien conduites ſuivant les tournans precipitez, & la forme des objets, & juſqu'au Païſage qu'il toucha excelemment.

Dés ſa jeuneſſe il aprit la Peinture, à Bologne, chez Proſper Fontana, enſuite il y étudia la Gra-

vure, & l'Architecture sous Dominique Tebaldi. Il passa en peu de tems son Maître, qui tiroit un profit considerable de la capacité de cet Eleve. Augustin eut encore un grand amour pour la Sculture, cet amour le fit travailler de relief sous Alexandre Minganti, Sculteur Bolonois; mais pour cela il ne quita point la gravure, parce qu'il avoit un esprit universel qui le portoit aux lettres, à la Geometrie, & à toutes ses dépendances.

Il ala aprés avec son frere le fameux Annibal Carache, étudier la Peinture en Lombardie, pour prendre la belle maniere de peindre, & le bon goût de Corregge: mais il laissa son frere à Parme, & pour lui il fut à Venise, où il s'ocupa à graver des Tableaux de Tintoret, & de Paul Veronese, & rendit par là leurs Ouvrages plus renommez, à cause de la beauté de son dessein qui rendirent ses

Estampes plus parfaites, que celles des autres Graveurs. Il grava encore des Tableaux d'aprés le Correge, d'aprés le Baroche, & fit aussi plusieurs planches d'aprés le naturel, & de son invention, qui sont toutes admirables.

Ainsi il est vrai que vers la fin du dernier siecle, Augustin Carache porta la Gravure audessus de ceux qui l'avoient precedé, & que ce qui le fit encore distinguer des autres Graveurs, ce fut l'excelence, & la correction de son Dessein. Car il eut tant de passion pour le faire fleurir, qu'il en établit à Bologne une Academie, avec son illustre frere Annibal, & leur cousin Loüis Carache.

C'est de cette fameuse Ecole, que sont sortis les plus habiles Dessinateurs, & les plus celebres Peintres Bolônois, parce qu'ils ont maintenu l'excelence du Dessein, & de la Peinture, dans le haut

point, où ces nobles Arts ont été depuis leur renaiffance. Et c'eft aux Caraches à qui nous avons l'obligation, au commencement de nôtre fiecle, d'avoir empêché que la Peinture n'ait tout-à-fait decliné à Rome, où elle fembloit déja fe perdre, à caufe que les manieriftes de l'Ecole de Jofeph *Arpino*, & ceux de l'Ecole des Caravagiftes leurs opofez, l'emportoient fur ceux qui fuivoient le goût de l'Antique, & la belle maniere de Rafaël. Mais les habiles Eleves de l'Académie des Caraches l'emporterent enfin fur les uns & les autres, & ils rétablirent le bon goût de deffiner, & de peindre : qui depuis a heureufement continué jufqu'à nous. Et c'eft dans tout le fiecle de mil fix cent, que cette continuation de l'excelence des Arts du Deffein a paru & qui fera la matiere de la feconde partie de l'hiftoire de ces Arts.

Par tous les habiles Graveurs, dont nous venons de parler dans ce dernier Chapitre, on voit que la Gravure fait partie des Arts qui dépendent du Dessein, & de la Peinture, qu'elle en est une suite, puisque ce sont les Peintres qui ont commencé à la bien pratiquer, & à la faire monter à un haut degré.

On voit aussi que la maniere de faire les Poinçons & les Carrés pour fraper les Medailles, est une sorte de Gravure qui dépend de la Sculture: & que les plus excelens Graveurs ont tous été Sculteurs & Peintres; car ils ne gravent point leur Coins qu'ils n'aient modelé leurs Ouvrages, ainsi la Sculture precede la Gravure. Les habiles Medaillistes du tems de Henry Second, & de Henri Quatriéme étoient Sculteurs, & on tient que Jean Goujon a fait de ce premier Roi, & de Caterine de Medicis, les plus belles Medailles que l'on voie. L'on parle aussi de Jean Rondelle, & d'Etienne Lanne, qui travaillerent à la Monnoie du tems de Henri II. & qui firent les beaux testons sous le Regne de ce Roi.

Pour les Medailles de Henry Quatriéme, les plus belles ce sont de du Pré, qui étoit habile Graveur, & habile Sculteur, le bas-relief qui se voit de lui dans la ruë du Roi de Sicile à Paris en est la preuve. Cette Gravure a été toûjours fort consideree, & exercée avec honneur, ainsi que les autres Arts du Dessein, & mêmes on a vu que l'Empereur Commode outre le Dessein qu'il aprit, voulut aussi aprendre à Graver, ainsi que nous l'avons fait remarquer au commencement du second Livre : & nous ne pouvons pas croire que ce ne fût pour faire des Medailles, dont la connoissance a toûjours été si

fort en estime, tant chez les Antiques que chez les Modernes, & ce qui acheve de prouver cela, c'est que nous ne voions point qu'il y eût d'autres manieres de graver chez les Antiques que celle de graver en creux pour faire les Medailles. Et graver les pierres fines des anneaux & autres qui servoient de Sceaux & de Cachets ainsi qu'on en voit quantité dans les Cabinets des Curieux.

F I N.

TABLE

DES NOMS DE CEUX qui ont pratiqué les Arts du Deſſein, nommez en cette Hiſtoire.

Aprés le nom le P. ſignifie Peintre, l'S. Sculteur, l'A. Architecte, le G. Graveur, & l'O. Orfevre. Lors qu'on verra P. A. cela ſignifira Peintre & Architecte, l'S. & l'A. fera Sculteur & Architecte, le P. S. A. c'eſt Peintre, Sculteur, & Architecte.

A

ABacco, A. G.	page 342
Abé de Clagni, A.	313
Ætion. P.	35
Adrien, A. P. S.	56. 59. 63 76
Ageſandre, S.	55
Angelo, S.	157
Agnolo Seneſe, S.	238
Aldigieri de Zevio, P.	206
Aldegrave, P. G.	336
Alexandre Moreto, P.	217
Alexandre Miganti, S.	345
Alexandre Moretti, P.	237
Albert Durer, P. G.	331. 332. 333. 335. 336
Alfonſe Lombardi, S.	262
Alterius Labeo, P.	46

TABLE

Alexis Baldovinetti, P.	176
Alcamenes, S.	40
André Mantegne, P. G.	188. 330
André de Solarie, P.	209
André Del Sarto, P.	201. 202
André Pisan, S.	163. 164
André Organa, P. S. A.	163
André Verrochio, S. P.	172. 173. 176
André del Castagno, P.	176. 185
André Tafi, P.	155
André, Squarzella, P.	201. 202
André Loüis d'Assise, P.	203
André Contucci, S.	283
Amico, P.	288
André Palladio, A.	297
Antoine de Correge, P.	217. 219
Antoine More, P.	323
Antoine de Sangale, A.	298
Antoine Pol'aivoli, P. S.	194
Antoine Filarete, S.	172
Antonelle de Messine, P.	183. 184. 185
Androcide, P.	30
Annibal Cartaginois, A.	30
Annibal Carrache, P.	219
Apele, P.	34. 36. 47. 159
Apollodore, A. S.	76. 77
Apollonio, P.	55
Argellius, A. S.	60
Archifron, A.	61
Arnolfe Lapo, A.	152. 155
Armenini, P.	6
Atenodore, S.	55
Augustin Carrache, P. G. S.	344. 345. 346
Augustin, surnommé Bambaïa, S.	238
Augustin Venitien, G.	337
Aulle ou Havesse, P.	182. 319

TABLE.

B

Baccio Bandinelli, S. page 275. 276
Baccio Uberti, P. 203
Baldaffare Perruzzi, P. S. 244. 270
Bartelmi Vivarini, P. 216
Bartelemi, S. 315
Bartelemi de Regge, S. 216
Bartelemi Montagne, P. 216
Bartolomée Ginga, A. 285
Baroche, P. 219
Batifte Lorenzi, S. 267
Batifte Franco, P. 270
Batifte Dangelo, P. 217
Batifte del More, P. G. 294. 339
Baffan le vieux étoit Jacob fils de François de
 Ponte de Baffan, P. 293
 Puis François
 Jean-Batifte, P.
 Jerôme, P. 293
 Leandre P. tous quatre enfans de Jacob.
Baffiti, P. 216
Béefel, A. S. O. 14
Benoît Coda, P. 186
Benoît Ghirlandaie, P. 189
Benoît de Maïoino, S. A. 194
Benoît Caporal, A. 203
Benvenuto Celini, S. G. O. 277
Benoît Diada, P. 216
Benvenuto Garofola, P. 188. 283
Bouchet, ou Buschetto, A. 148
Bernard Daddi, P. 165
Blaife, P. 288
Bernard de Gatti, P. 236
Bernardino da Trevio, P. A. 240

Bramante,

DES NOMS, &c.

Bramante, A. P. 178. 240. 242. 243. 284
Bramantine, P. A. 237
Bruneleschi A. S. 152. 169. 239
Briaxis, A. S. 40
Bularque, P. 32
Buono, A. S. 150
Buonamico, P. 166
Bunel, P. 317
Du Brueül, P. 317. 318

C

Calicratidas, A. 43
Camillo, P. 236 318
Caradosso, G. 243
Les deux du Cerceaux, A. 313
Ceciliano, S. 238
Cesariano, A. 240
Chares Lindien, S. 43
Charles Alfonse du Fresnoy, P. 195
Cherubin Albert, G. 342
Cione, O. 157
Cimabüe, P. A. 153. 154. 155. 158. 160
Claude Parisien, S. 309
Cleofante, P. 44. 45
Cœrebus, A. 63
Collaert, G. 343
Corneille - Gal. G. 343
Corneille Cort, G. 343
Commode, P. G. 83. 83
Consilio Gherardi, L. 165
Corsino Buonajusti, P. 165. 166. 167
Cosmo de Medicis, A. 166
Cristofano, P. 206
Cristofle Gobbo, S. 238
Cristofle Lombard, A. 305

TABLE

D

Daniel de Volterre, P. S. A. 277. 279
Daniel Barbaro, A. 299
Dario da Treviso, P. 188
David Ghirlandaie, P. 194.
Dedale, A. S. 16. 17. 38. 58
Diogene S. 74
Diopene S. 16. 43
Diane Mantoüane, G. 337
Dinocrate, A. 9. 61
Divic de Louvin, P. 321
Divic d'Harlem, P. 322
Domenico Pucci, P. 165
Dominique Guirlandaie, P. 173. 174. 179. 193
Dominique Venitien, P. 105. 189
Dominique Beccafumi, P. 279
Dominique Tebaldi P. G. A. 285. 345
Dominique Brusasorci, P. 294
Dominique del Barbieri, P. S. 309
Dom Bartolomée, P. 189
Donatel, S. 169. 170
Dosso, P. 188. 216. 282

E

Emulo, A. 59
Emskerque P. 321
Enfans de Seth, A. 3
Enea Vicco, G. 341
Epée Dicratée, A. S. 18
Eufranor, P. S. 34
Eupompe, P. 34
Etienne Florentin, P. 164
Etienne Veronnois, P. 217

DES NOMS, &c.

Etienne du Perac, P. A.	314
Etienne Lanne G.	348
Europe, P.	237

F

Fabius Pictor,	46
Federico Zucharo, P.	6. 285. 286. 287
Fermo Guifoni, P.	236
Filipe Lippi, P.	194
Fidias, S. A.	33. 38. 39. 65
Filipe Gal, G.	343
Filipo Salviati,	203
Fontana, A.	306
Fra Bartolomée de faint Marc, P.	176. 210. 211
Franco, P.	205
François Monfignori, P.	190
François Francia, P.	187. 204. 205. 206. 332
François Melzi, P.	200
Francifco de Sandro. P.	201
François Torbido, P.	217
François Mazzuolo apellé le Parmefan, P.	220. 222.
François Brambilati, S.	238
François Bronzin, P.	280
François Premier, P.	307
François d'Orleans, S.	309
François Moftaret, P.	322
François Porbus, P.	324
Franc-Flore, P.	320
Frederic Baroche, P.	289
Frere Jean de Fiefole, P.	176. 189
Frere Filipe Filipini, P.	176
Freminet, P.	317

TABLE

G

Galante, P.	page 206
Galeazzo Campo, P.	236
Galeazzo, P.	206
Gaudence, P.	238
Gentil de Fabriane, P.	189
Gentil Bellin, P.	189. 190. 191. 192
Georgeon, P.	190. 224. 225
George Vasari, P. A.	16. 178
Gherado Starnini, P.	166
Gherardo, P.	189
Ghiberto, O. A. P. S.	168. 169. 171
Ghioto, P. A.	158. 160. 162
Giovanetto Cordeliagni, P.	216. 228
Giovanni Dell'Oprera, S.	268
Giles Sadeler, G.	343
Glicon, S.	40
Guido, P.	205
Guillaume Oltramontoin, A.	150
Guillaume le Forti, P.	162
Guillaume de Marcilli, P.	178
Guillaume Cai, P.	310
Guillaume d'Anvers, S. P.	324. 325
Guillaume Cucur, S. A.	324. 325

H

Henri Mellin, P.	179
Henri Goltius, P. G.	342
Hercule pocacino, P.	219. 288
Hiram, A. S.	20
Hormisda, A.	77
Hugues d'Anvers, p.	319
Hugues de Carpi, p. G.	339

DES NOMS, &c.

Hugues Goltius, P. G. 342

I

Jacob d'Avanzi, P. 206
Jacobello de Flore, P. 216
Jacobello, S. 156
Jacopo de Cassentino, P. 157
Jâques Caraglio, G A. 340
Jâques de la Quercia, S. 170
Jâques Lanfanc, S. 157
Jâques de la Montagne, P. 189
Jâques Bellin, P. 189
Jâques de Puntorme, P. 201
Jâques Ripenda, P. 206
Jâques Robusti Tintoret, P. 294
Ictinis, A. 63
Jean Van-Eick, P. 180. 319
Jean Bellin, P. 389. 192
Jean Antoine Boltrasio, P. 200
Jean Mansueti, P. 216
Jean Bonconseil, P. 216
Jean François Caroto, P. 217
Jean Marie Verdizotti, P. 231
Jean de Calker, P. 231. 321
Jean de Lion, P. 236
Jean Batiste Mantoüan, P. G. 236. 337
Jean Batiste Conrrigliano, P. 216
Jean Marie Falconetti, A. P. 247. 251
Jean d'Udine, P. S, 271. 273
Jean Martini d'Udine, P. 272
Jean Antoine de Pordenon, P. 271
Jean François le Fattore, P. 273
Jean Jâques de la Porte, S. A. 299
Jean Goujon, S. A. 314

TABLE

Jean Cousin, P. S.	316
Jean Strada, P.	321
Jean Sadeler, G.	343
Jean de Cleves, P.	322
Jean d'Hermeissein, P.	322
Jean Bellejambe, P.	322
Jean Rondelle, G.	348
Jean de Dales, S. A.	324. 325
Jean Bologne de Doüai, S.	325. 326
Jean Batiste Franco, P. G.	340
Jerôme Ginga, P. A.	285
Jerôme Siciolante, P.	273
Jerôme Mutiano, P.	295. 296. 297
Jerôme Hertoglien-Boos, P.	322
Jerôme Coc, G.	340
Jerôme & Juste Campagnole, P.	216
Jerôme Romanino ;	137
Jerôme Mazzuolo, P.	221
Jerôme de Carpi, P.	283
Jerôme de Ferrare, S.	283
Innocent d'Imole, P.	288
Joseph Arpino, P.	290
Joconde, A.	247. 248. 249
Jules Campo, P.	237
Jules Cesar Porcacino, P.	288
Julien de Sangal, A.	298
Juste de Gand, P.	319

L

Lactanée Gambaro, P.	237
Lancelot, P.	322
Lanfranc, P.	219
Lapo Gucci, P.	165
Lambert Lombard, P. A.	320

DES NOMS, &c.

Lambert Scoorel, P. 322
Lavinia Fontana, P. 288
Laurent Piccard, S. 309
Laurent Hercule, P. 187
Laurent Costa, P. 187
Laurent Lendinarra, P. 188
S. Lazare, P. 126. 127
Leocares, A. S. 40
Leonard de Vinci, P. 173. 176. 193. 195. 167.
 198. 199. 200. 208.
Leon B. Albert, A. 174
Liberale, P. 217
Libon, A. 59
Lippo Dalmaso, P. 206
Lisippe, S. 42. 43. 44. 51. 53.
Lorenzetti, P. 166
Loüis Lippo Florentin, P. 166
Loüis Malino, P. 187
Loüis Vivarino, P. 216
Loüis de Louvain, P. 319
Lucas de Leide, P. G. 334. 335
S. Luc, P. 126. 127
Luc Signorelli, P. 194
Luc de la Robbia, S. 170
Lucie, P. 237
Lucien, S. 37

M

Maderne, A. 305
Maître Claude, P. 178
Marc Mariotti Albertinelli, P. 176
Marc Zoppo, P. 188. 206
Marcel de Mantouë, P. 273
Marc Bassarini, P. 216

TABLE

Marc Antoine Raimondi, P. G.	952
Marc de Ravenne.	337
Marco Uggioni,	
Marin, S.	205
Marietta, P.	295
Matieu Bril, P.	323
Matieu Luquois, P.	170
Matteo, P.	206
Masaccio, P.	176
Maso Fineguerra, O. G.	350
Martin Rota, G.	343
Martin d'Anvers, P. G.	330. 331
Martin Cook, P.	321
Martin de Vos, P.	321
Metagenes, A.	63
Metrodore, P.	39
Methodius, P.	108
Michel Ange Buonarotti, P. S. A.	169. 174. 176. 229. 256. 260. 265. 266.
Michel-San-Michel, A.	189. 194
Michel-Ange Anselmi, P.	221
Michel Ange Carravage, P.	290
Michel Coxisien, P.	320
Michellozzo Michel, A. S.	170
Michelino, A.	197
Mino, S.	184
Miron, P.	33

N

Naldino, A.	309
Noè, A.	4
Nicolas Pisan, S.	151. 157
Nicolas de Bologne, S.	174
Nicolas Beatrix, G.	341

Nicolas

DES NOMS, &c.

Nicolas, & Jean-Batiste Roux, Tapissiers, 235.
Nicolo de Modene, P. 202. 311

O

Octave Van-Ven, ou Ottovenius, P. 324
Octaviano, da Faenza, P. 205
Ooliat, A. S. O. 14
Orsone, P. 205

P

Pacuvius, P. 48
Palme le vieux, P. 292
Palme le jeune, P. 292. 293
Pamfile, P. 34
Parrasius, P. 34
Paris Bondone, P. 231
Paul Veronese, P. 294
Paul Farinati, P. 294
Paul Cavazzuola, P. 217
Paul Romain, S. 184
Paul Ucello, P. 176
Paul Aretino, S. O. 157
Paul Lomazzo, P. 4. 5. 195. 238
Pasquino Cenni, P. 165
Penée, P. 32
Pelegrino Tebaldi, P. A. 287
Pelegrino d'Udine, P. 272
Perrin del Vaga, P. 270. 273. 274. 277
Pietro Cavalini, P. 164
Pierre Coüek, P. 322. 323
Pierre Cristo, P. 319
Pierre Pollaivolo, P. S. 194

TABLE

Pierre Jean Espagnol, P.	203
Pierre Perrugin, P.	173. 176. 202
Pierre Cosimo, P.	201
Pierre Bruneghel, P.	322
Pietro de Cortone, P.	297
Pigmalion, S.	27
Pilon, S.	316. 317
Pirro Ligorio, P. A.	299. 300. 301
Pisanello, P. G.	189
Pitis, S.	40
Policlete, S.	41
Polignote, P.	33
Polidore, S.	55
Polidore de Caravage, P.	221. 223
Ponce, S.	315
Protogene, P.	35. 36
Praxiteles, S.	41
du Pré, S. G.	348
Properzia de Rossi, P.	237
Prospero Fontana, P.	288

R

Rholo, A.	59
Rafaël Sanzio d'Urbin, P. A.	176. 204. 206. 214. 243.
Rafaël dal Colle Borghese, P.	236
Rafaël Sadeler, G.	343
René Mantoüan, P.	236
René, G.	344
Roger de Bruges, P.	182. 319
Rondinelle, P.	189
Rosso, ou le Roux, P. A.	308. 309

DES NOMS, &c.

S

Salviati, P.	201. 280
Sandro Boticello, P.	330
Sanſovino, S. A.	252. 254. 255
Scammozzi, A.	297
Scilli, S.	16
Scopas, S. A.	40. 62
Sebaſtien Frate del Piombo, P.	228. 269. 270
Sebaſtiano Serlio, A.	246
Sebeto, P.	216
Severe, A.	78
Severe, P.	206
Silvio de Fieſole, S.	238
Simon, P.	206
Simon frere de Donatele, S.	172
Simon Saneſe, P.	162
Sofoniſbe, P.	237
Sognio Dantignano, P.	165
Soloſmeo, P.	201
Spinello, P.	166
Squarciome, P.	188

T

Tadee Gaddi, P.	164
Tadee Bartoli, P.	166
Tadée Zucheri, T. P.	285
Terentius Lucanus, P.	43
Teodore, A.	59
Titien de Cadore,	228. 230. 231
Timotée, A. S.	40
Tofanon, S.	238
Tintoret, Voi Jâques Robuſti.	

TABLE DES NOMS, &c.

Turpilio, P. 46

V

Valere, P. 231
Valerio Cioli, S. 268
Vanni Cinazzi, P. 165
Vannius, P. 189
Vellano, S. 184
Ventura, P. 205
Vignole, P. A. 301. 302. 303. 304. 305
Vilamen, G. 342
Vincent Campo, P. 237
Vincent Zuccheri, P. 231
Vincent Verochio, P. 217
Vincent de Bresse, P. 216
Vital, P. 206
Victor Bellin, P. 216
Victor Scarpaccio, P. 216
Vulcain Ciseleur, G. 19

X

Xenocles, A. 63

Z

Zeno Veronois, P. 217
Zenodore, S. 54
Zeuxis, P. 33. 48

FIN.

Fautes survenuës en l'Impression.

PAge 3. ligne 25. ôtez *Architectura*, & *lisez* de la ligne 25. *Ritrovata dall*, p. 12. l. 23. *l.* transportez, p. 36. l. 23. *l.* Pline liv. 35. ch 10. p. 45. l. 1. *l.* d'Ardée, p. 74. l. 19. *l.* & de Rome, p. 83 l. 21. *l.* page 559. p. 85. l. 20. *l.* de son. p. 85. l. 22. *l. Giovio.* p. 92. l. 20. *l.* eux. p. 94. l. 8. *l.* Chapitre IV. p. 96. l. 21. à la note 2. on a oublié à dire quelle est le sujet de la Vignete du second Livre. p. 198. l. 10. *l.* comme. p. 204. l. 1. *l.* Chapitre IX. p 206. l. 23. *l.* pratique, & l. 25. *l.* de la poissonnerie. p. 217. l. 6. *l.* la nature. p. 236. l. 27. *l.* à Parme, & à *Galeazzo*. p. 264. l. 1. *l.* Leda. p. 265. l. 20. *l.* couta. p. 270. l. 18. *l. Perruzzi.* p. 290. l. 15. *l.* des manieres. p. 294. l. 20. *l.* Paul, &l. 15. *l.* Venitien. p. 300. l. 25. *l. oscuro.*

www.ingramcontent.com/pod-product-compliance
Lightning Source LLC
Chambersburg PA
CBHW051353220526
45469CB00001B/229